合唱与指挥教程

周颖 等 编著

HECHANG YU ZHIHUI

JIAOCHENG

中山大學出版社
SUN YAT-SEN UNIVERSITY PRESS

·广州·

图书在版编目（CIP）数据

合唱与指挥教程/周颖等编著 . —广州：中山大学出版社，2023.11
ISBN 978 – 7 – 306 – 07879 – 7

Ⅰ.①合…　Ⅱ.①周…　Ⅲ.①合唱—歌唱法—高等学校—教材 ②合唱—指挥法—高等学校—教材　Ⅳ.①J616.2 ②J615.1

中国国家版本馆 CIP 数据核字（2023）第 148713 号

出 版 人：王天琪
策划编辑：李海东　孔颖琪
责任编辑：孔颖琪
封面设计：曾　婷
责任校对：卢思敏
责任技编：靳晓虹
出版发行：中山大学出版社
电　　话：编辑部 020 – 84110283，84113349，84111997，84110779，84110776
　　　　　发行部 020 – 84111998，84111981，84111160
地　　址：广州市新港西路 135 号
邮　　编：510275　传　　真：020 – 84036565
网　　址：http://www.zsup.com.cn　E-mail：zdcbs@mail.sysu.edu.cn
印 刷 者：广州市友盛彩印有限公司
规　　格：787mm×1092mm　1/16　15.125 印张　377 千字
版次印次：2023 年 11 月第 1 版　2025 年 7 月第 3 次印刷
定　　价：56.00 元

本书为 2020 年广东省高等教育教学改革项目"地方高校合唱指挥学科教学内容与实践教学体系改革研究"成果

自　　序

《国家中长期教育改革和发展规划纲要（2010—2020 年)》提出，要建立现代职业教育体系、优化高等教育结构、实行高校分类管理。这三大任务的交集是地方高校，特别是地方行业高校及新建本科在现代教育体系中的科学定位问题。合唱指挥是当下地方高校音乐教学课程设置中的一项重要内容，其教学成果的好坏直接影响到广大中小学的合唱教学及社会合唱活动水平的高低。近 20 年来，社会性的群众歌咏活动繁荣、蓬勃发展，尤其是在广东省这一合唱大省，合唱一直处于全国领先水平，因此，广东省地方高校培养较为专业的合唱指挥人才就显得尤为重要。

编者从事合唱指挥教学工作 15 年，教授学生总数约 6000 人，其间常常自省在课堂中应该如何更好地将合唱理念、实用的合唱训练技巧以及专业的指挥技能教授给学生。为此，编者时刻关注合唱指挥学科发展新动态，在教学过程中调整教学模式，完善合唱指挥课程建设，从教学内容、教学模式、教学考核方式以及开拓合唱指挥实践平台四个方面进行改革探索，努力为培养符合社会文化建设人才需求的应用型指挥人才提供理论以及实践依据。其中，教学内容的建设与改革是课程建设和改革的核心问题，而教材作为教学内容的载体，是教师与学生、"教"与"学"的中介，是实施课堂教学的基础。

2022 年肇庆学院音乐学院人才培养方案中的培养目标是：培养德、智、体、美、劳全面发展，具有扎实的音乐教育基础知识、基本理论与基本技能，能够胜任中小学音乐课堂教学、教研及管理等工作，具备组织开展课外音乐活动、建设校园文化的能力的教师，为广东地区乃至全国培养具有创新精神、高度责任感和事业心、创造力的合格的中小学音乐教师。

本教材围绕培养目标进行编写，与以往合唱指挥教材相比，加强了以下四个方面的研究：

（1）梳理中外合唱指挥的发展脉络，使学生清晰了解合唱、指挥的起源以及中外合唱发展各阶段的演唱特点。

（2）着力改善高校合唱教学与中小学合唱教育脱节的问题，将基础音乐教育中的童声合唱纳入教材内容，加大童声合唱作品演唱、训练的比例。虽然近 10 年来，各级教育局加大了对学校音乐教师的合唱指挥培训，但与学校的需求或者校园合唱文化发展的整体需求相比，师资培训的力量仍相对薄弱。因此编者从教材入手，从基础音乐教育需求出发，完善教材内容，旨在为提升基础音乐教育教师的合唱指挥能力提供理论参考。

（3）增强学生师范意识，围绕中小学音乐课本中的合唱作品，增加合唱教学教案设计环节，提升合唱课程与中小学基础教育的契合度。目前，我国基础教育改革已见成效，高校教育方式应与时俱进，让学生了解基础教育与社会教育的现状和需求，培养学生新型课程教学能力，让学生的个人合唱指挥专业技能与行为训练能力并长，加强师范

意识。通过问题启发—示范演示—技能掌握—问题再启发的循环教学方式，让学生进入合唱指挥专业能力、领悟能力、教学能力不断提升的良性循环。

（4）加强训练学生的合唱创新思维，引导学生改变单线条的思维模式，注重线条与立体、纵向与横向、整体与局部、主观与客观的合唱创新思维培养。

2016 年，编者有幸入选中央音乐学院国家艺术基金"青年合唱指挥人才培养"项目，项目主持人杨鸿年先生在课程结束时叮嘱我们："聚是一团火，散是满天星，愿大家把合唱传播到各自所在的城市，为推动当地的合唱发展努力。"作为地方高校合唱指挥教师，编者谨记先生教诲，编写教材，扩充地方高校合唱指挥课程教学内容，同时将教材用在合唱指挥课堂教学实践中，扎扎实实地在实践教学中继续总结经验，发现不足，不断完善地方高校合唱指挥教学体系，努力开拓地方高校的学生们的合唱视野以及提供实用的合唱指挥学习依据。

周　颖
2023 年 5 月

前　言

近年来，广东省教育厅举办的广东省大中专院校"百歌颂中华"歌咏活动、广东省大学生文体艺术季之校园合唱大赛、广东省"立志·修身·博学·报国"主题教育系列活动等，积极推动了广东地方院校大学生合唱团队的发展，同时，各种合唱赛事、展演的组织水平、活动规模以及团队演唱水平都提升到了新的高度。各地方高校对合唱指挥课程教学、合唱实践教学及合唱活动的重视程度不断提高，立足于本校的合唱指挥课程教学改革十分活跃，且成效显著。地方高校教学质量对促进当地文化发展有着举足轻重的作用，因此，结合地方高校学生特点，编写出版一本适用于新形势下普通高等教育发展，特别是适用于地方普通高等学校音乐院（系）合唱课教学需要的合唱与指挥教材，是十分必要的。

本教材主要突出以下六个特点。

1. 贴近实际需求，增强实用性

本教材的适用对象为普通高等学校尤其是地方普通高等学校音乐学（师范）专业本科学生，在学习内容、作品难度的安排上，与专业音乐学院或全国重点院校音乐院（系）所使用的教材有所区别。在整体安排上，本教材更加注重贴近地方高等学校音乐学（师范）专业本科教学的特点和实际需要，与基础教育紧密结合，更加强调针对性和实用性。

2. 创新章节设计，理论贯穿实践

本教材分为上编、中编和下编。上编为合唱基础理论知识，加大了童声合唱训练知识的比例；中编为合唱指挥基础知识，为学习合唱指挥提供理论参考；下编为实践篇，包括合唱训练实践以及合唱课堂教学实践。在合唱课堂教学实践部分，编者将声势律动设计、教学法中的说课以及教学课例设计贯穿其中，为学生日后走上讲台奠定基础。此章节设计区别于以往的高校合唱指挥教材，是本教材的创新之处。

3. 经典传承，曲目新颖

合唱实践歌曲包括童声合唱、男声合唱、女声合唱、混声合唱等，以童声作品为主。部分作品为中国经典合唱作品，其中包括《黄河大合唱》4首合唱作品赏析，在课堂中传承中国合唱经典，弘扬中国合唱文化；还有部分作品为近5年的原创童声作品，题材新颖，难度适中，适合中小学合唱团队演唱，可帮助学生积累童声作品曲目。

4. 加强学科合作，原创作品融入教材内容

本教材邀请文学院博士从汉语发音的角度编写第五章第五节"咬字吐字"，同时收录了肇庆学院作曲教师原创的合唱作品，以加强学科交流合作、深化课程教育融合，提高学科共建水平。

5. 提炼要点，紧贴中小学基础音乐教育需求

为密切结合基础教育，在本教材第四章第三节"基础音乐教育中的童声合唱"中，

编者梳理了小学至高中的音乐教材，找出不同学段音乐教材中合唱作品的练习要点、难度范围，并提出课堂教学参考建议。

6. 名师示范引领，深耕教学促提升

本教材第十二章"中小学合唱教学课例设计"选取中小学音乐课本中的合唱代表曲目，邀请名师工作室成员及优秀骨干音乐教师设计教学课例，将教学法融入合唱指挥课堂，加强并提升学生的师范意识。

在编写本教材的过程中，编者深感自身学识和水平有限，定会留有许多不尽如人意之处，真诚期待各行专家、同行及广大师生在教材使用过程中提出宝贵意见，以便改进和完善本教材，使之更好地适应地方高校合唱指挥教育事业的发展需要。

目　　录

上编　合唱

上编

第一章　西方合唱发展脉络

第一节　中世纪

一、中世纪早期（约 5—10 世纪）教会礼拜仪式音乐

西方音乐活动在最早的一千年前以基督教活动为中心，围绕基督教礼拜活动展开，合唱为主要的表演形式。476 年古罗马灭亡，标志着古代文明的终结，基督教成为中世纪欧洲从古代世界继承下来的唯一的文化遗产，教会礼拜音乐活动主宰着中世纪的大部分时期。[①]

（一）格里高利圣咏

圣咏（chant）是指在礼拜活动中的唱颂经文，曲调朴素，也称"素歌"（Cantus Planus，Plain-song）。圣咏是西方教会的音乐产物，从基督教产生的 1—2 世纪开始，歌唱就成为教徒祭祀祈祷、诵读经文的主要手段。[②] 随着基督教不断壮大，罗马教会为了更好地从思想和文化上控制基督徒们，决定收集各地的圣咏为礼拜仪式所用。在此期间，罗马教皇格里高利一世（Gregory Ⅰ，在位时间为 590—604 年）为圣咏收集以及规范化做出了巨大的贡献，因此，后人将编辑好的整套圣咏称为格里高利圣咏（Gregorian Chant）。格里高利圣咏是一种单旋律的齐唱音乐，采用无伴奏的纯男声单声部演唱，歌词内容取自《圣经》，使用拉丁语演唱，无节奏，音乐起伏不大，一般以级进的二度或三度为主，偶尔有四度或五度的跳进，音乐服从歌词。演唱方式有齐唱、独唱、交替歌唱（唱诗班分为两个部分呼应演唱）、应答歌唱（独唱后，由唱诗班重复演唱）。

（二）教会调式以及六声音阶

在整理、规范格里高利圣咏的过程中，形成了以圣咏结束音、音域以及吟诵音进行旋律分类的方法，并逐步发展为中世纪教会系统调式。11 世纪，包含四个正调式和四个副调式的教会调式体系基本确立。四个正调式为多里亚（Dorian）、弗里吉亚（Phrygian）、利第亚（Lydian）和混合利第亚（Mixolydian），四个副调式为副多里亚（Hypodorian）、副弗里吉亚（Hypophrygian）、副利第亚（Hypolydian）和副混合利第亚（Hypomixolydian）。

① 于润洋：《西方音乐通史》，上海音乐出版社 2015 年版，第 11 页。
② 侯锡瑾：《西方早期合唱艺术》，北京大学出版社 2006 年版，第 2 页。

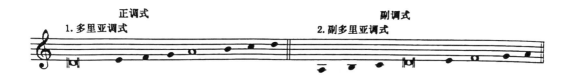

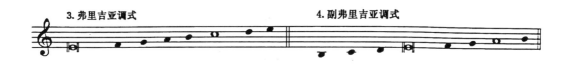

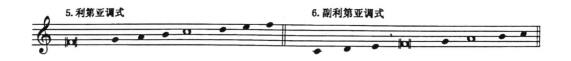

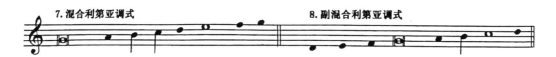

为了方便圣咏视唱，意大利音乐理论家圭多采用了一组唱名为 ut、re、mi、fa、sol、la 的音节来帮助人们记忆。六声音阶的结构为全音、全音、半音、全音、全音。从 G、C、F 开始可以分别构成 3 种六声音阶，其中 F 六声音阶必须降低 B 音才能满足六声音阶的结构要求。下图是从大字组 G 到小字二组 e（包含了 7 组六声音阶）的六声音阶体系。①

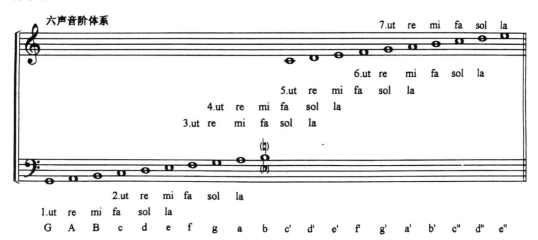

① 侯锡瑾：《西方早期合唱艺术》，北京大学出版社 2006 年版，第 12 页。

二、中世纪中期（11—13世纪）复调音乐的发展

复调的产生为音乐创作提供了新的元素和题材，音乐不再满足于横向、单一的旋律，而是向更加立体、多层次发展。这一时期的多声部发展为西方音乐增添了绚丽的色彩，并且形成了其独有的音乐特质。

（一）早期的复调音乐

1. 奥尔加农（Organum）

西方最早对复调进行描述的论著是公元9世纪末的《音乐手册》（作者不详）。最古老的奥尔加农手稿是11世纪保存在英国温切斯特大教堂的《温切斯特附加段圣咏集》，包含了170余首两声部的奥尔加农。12世纪中叶，奥尔加农发展成为平行奥尔加农（Parallel Organum）、斜向奥尔加农（Diagonal Organum）、自由奥尔加农（Free Organum）以及华丽奥尔加农（Melismatic Organum）。

平行奥尔加农：以圣咏作为上方旋律，或称为固定声部，在其下方添加一条与之相距四度或者五度的平行旋律——"奥尔加农声部"（如下图）。《音乐手册》记载的平行奥尔加农还有一种附加形式，两个声部可分成八度，重叠成为四个声部。

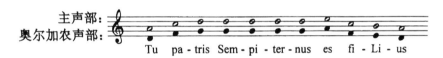

斜向奥尔加农：作曲家在创作中为了避免平行四度中出现增四度音程（该音程在当时被认为是魔鬼音程），采用持续音（Tenor），以避开增四度，产生的旋律斜向进行。（以下谱例摘自《西方早期合唱艺术》[①]）

① 侯锡瑾：《西方早期合唱艺术》，北京大学出版社2006年版，下同。

自由奥尔加农：11 世纪末、12 世纪初出现以反向为主要特征的奥尔加农，改变了以往旋律之间只有平行和斜向的关系。（以下谱例摘自《西方早期合唱艺术》）

华丽奥尔加农：又称装饰性奥尔加农，是 12 世纪初出现的一种上方旋律与下方旋律交换位置的奥尔加农形式。原来的奥尔加农声部换位至上方位置，成为主声部，并且在某些音符上加上华彩装饰，使旋律更具流动性，圣咏声部转移至下方，旋律拉长成为持续音，以衬托上方旋律。

2．迪斯康特（Descant）

迪斯康特与奥尔加农相比，最大的区别是开始使用节奏模式，出现了音对音的织体形态，圣咏旋律不再是无休止的延长以及即兴的松散结构，开始出现乐句分句结构。（以下谱例摘自《西方早期合唱艺术》）

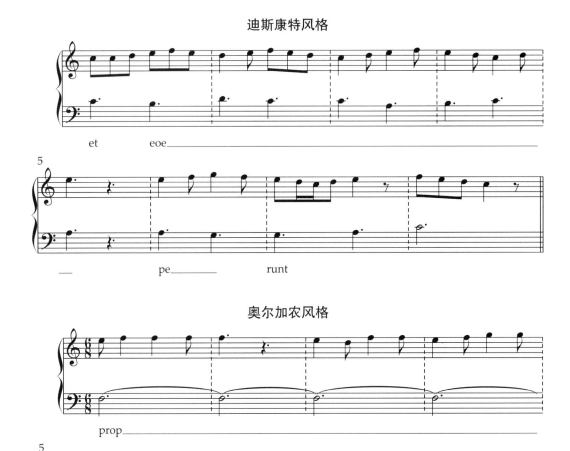

迪斯康特风格

奥尔加农风格

3. 克劳苏拉（Clausulae）

Clausulae 原意为"段落""句子"，与迪斯康特一样具有节奏模式，其段落清晰，具有终止式。写作克劳苏拉的目的主要是在特殊的礼拜仪式中替换同样的单声部圣咏或相同的复调乐段。由于克劳苏拉经常单独创作成为具有独立意义的音乐片段，因此，其慢慢发展成为一种独立的复调题材，并且成了 13 世纪产生的经文歌前身。

4．康都克图（Conductus）

康都克图是 12 世纪末出现的用于仪式行列的多声部音乐形式。其特点是主旋律由作曲家自由创作，每个声部均演唱相同的歌词；高声部和低声部的节奏基本相同；音域较窄，开始使用二度、七度的不协和音程，歌词内容出现世俗题材。

（二）巴黎圣母院乐派

12—13 世纪巴黎圣母院的复调音乐在复调发展史上具有很重要的意义。巴黎圣母院建于 1163—1250 年，此时，复调音乐的发展中心由法国南部转向巴黎中北部，欧洲各地的复调音乐家聚集到巴黎，以巴黎圣母院为中心，大量创作奥尔加农、克劳苏拉等复调作品，音乐史上称这些音乐家为"巴黎圣母院乐派"。

巴黎圣母院乐派对早期的复调音乐进行整理，创新记谱方法、丰富节奏模式，代表人物有莱奥南（Léonin，约 1159—1201 年）和佩罗坦（Perotin，约 1170—1236 年）。

莱奥南并非现代意义上的作曲家，他是巴黎圣母院的修士，同时也是一位诗人，其作品都是为教会礼拜仪式而创作的，作有一部二声部作品集《奥尔加农大全》。莱奥南将华丽奥尔加农发展到顶峰，并且将华丽奥尔加农与迪斯康特相互结合，使音乐形成对比效果。

佩罗坦对音乐最主要的贡献是使复调音乐更加具有节奏性，同一声部使用不同的节奏型；摆脱了奥尔加农的即兴手法，使音对音的创作技法得到了发展；丰富了声部，将二声部的复调作品扩展至三声部和四声部。而在这些作品中出现了对位技术的雏形，乐段结构变小，乐句变短，声部的丰富促使音乐纵向结合复杂化。

（三）经文歌（Motet）

经文歌源于 13 世纪初的巴黎圣母院乐派，是一种无伴奏的合唱曲式。典型的经文歌有三个声部，歌词不再局限于宗教内容，世俗内容慢慢融入其中，上方声部的演唱语言由拉丁语转变成法语，下方圣咏旋律声部依然采用拉丁语，歌词内容一致，形成了法语和拉丁语共存的"复歌词"。

早期经文歌上方两声部的节奏、风格基本相似。13 世纪末，经文歌在两个高声部之间产生了很大的差异。首先出现的经文歌是以弗兰克（Franco）命名的"弗兰克经文歌"（Franconian motet），高声部歌词较多，速度较快，中声部旋律流动，低声部相对呆板。随后出现了以彼特罗·德·克吕塞（Petrus de Cruce）为名的"彼特罗经文歌"，高声部旋律速度基本摆脱了节奏模式，速度快到极致，中声部按照基本节奏模式安排旋律，低声部是完全一致的长音符。

13 世纪复调的发展促使了乐曲终止式的形成，三度、六度逐渐被认为是协和音程，四度依然为不协和音程，五度与八度是用在强拍上的协和音程。13 世纪早期到大约 15 世纪的经文歌是由几位独唱者演唱的，此后作曲家逐渐创作可供合唱队演唱的经文歌。

值得一提的是，弗兰克所著的《音乐度量艺术》中讲述的记谱体系在当时影响非常大，该体系提出了"三分法"的重要节奏符号（见下图），分别为长拍（long）、短拍（breve）、次短拍（semibreve）。① 一个长拍等于三个短拍，一个短拍等于三个次短拍，相当于现在的三拍子。随着拍子的细化和丰富，节奏的组合日趋复杂，这套体系不再适合所有的作品，但这套记谱系统出现了现代记谱法的痕迹，使之成为音乐记谱法的先驱。

完整拍

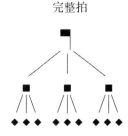

① 侯锡瑾：《西方早期合唱艺术》，北京大学出版社 2006 年版，第 50 页。

三、中世纪末期（14 世纪）合唱的发展

14 世纪初的"新艺术"具有过渡性，连接中世纪与文艺复兴时期。实际上，14 世纪不是一个固定不变的时期，它一方面显露出新生事物产生的征兆，一方面似乎还依恋着中世纪。[①] 这一时期，作曲家们追求新的音乐创作方式：多声部复调得到更宽广的发展空间，由原来的二声部扩展到四声部；开始使用临时升降号；教堂音乐走入世俗，并融入世俗成分。

14 世纪的合唱体裁包括猎歌（Carccia）、牧歌（Madrigal）和巴拉塔（Ballata）等。

猎歌是一种描述狩猎、集会等生活场景的带有标题性质的世俗音乐。法国猎歌一般为二声部，采用卡农形式演唱，两个声部一唱一答。法国的猎歌传到意大利后，变成了意大利牧歌。两者的区别在于，意大利牧歌有三个声部，在下方声部增加一个慢速、模仿器乐的声部来支持上方旋律。

牧歌源于意大利文 madriale，大概意思为使用本民族语言所演唱的诗歌。其描述的内容丰富，更多是描述田园与爱情；多为二声部作品，作品在开始和结束处会出现华彩部分；结构上分为两个部分，第一部分为主体部分，同一旋律演唱两至三段不同的歌词，第二部分为"利托奈罗"（ritonello），在节拍和旋律上与主体部分形成对比。

巴拉塔是 14 世纪意大利世俗复调音乐的一种。原指为舞蹈伴舞的单声部歌曲，后发展为二声部或三声部的音乐，是一种带有器乐声部的声乐作品。

美国作家霍默·乌尔里奇所著的《西方合唱音乐概论》指出，11 世纪至 14 世纪作曲家们所创作的复调二声部作品或三声部作品，每个声部由一位独唱者演唱，单声部段落由较大的群体齐唱。随着复调技法的发展，下方声部交给器乐演奏，这些声部没有歌词，上方独唱声部有歌词。因此，这一时期的许多合唱作品都是带有伴奏的齐唱作品，而独唱者无论在音色、音准、音域、音质还是演唱技巧上都比合唱者更胜一筹。

第二节　文艺复兴时期

西方音乐史中，文艺复兴时期一般是指从 1430 年前后至 1600 年前后这一历史时期，其又可划分为文艺复兴早期（1430—1490 年）、文艺复兴中期（1490—1560 年）和文艺复兴晚期（1560—1600 年）。这一时期的合唱作品是非节拍的，按照歌词的强弱来安排旋律的走向，根据歌词的情绪来确定演唱速度以及力度，通过扩大音符时值来取得"渐慢渐快"的效果，避免速度改变是表达作品的原则。作品大多为复调音乐，大量采用协和音程，严谨使用非协和音程，基本为无伴奏作品，即使有乐器出现，也只是重复合唱的人声部分。

① ［美］保罗·亨利·朗：《西方文明中的音乐》，顾连理、张洪岛、杨燕迪等译，广西师范大学出版社 2015 年版，第 164 页。

一、文艺复兴早期（1430—1490 年）

这一时期，世袭的勃艮第公爵热情地赞助会集在此地的艺术家们，教堂音乐以及宫廷音乐均得到了飞速发展，在音乐上确立了大型宗教音乐题材形式弥撒曲。西方音乐史将这一时期出现的第一代作曲家及其创作的音乐称为勃艮第乐派。这一时期的代表人物为杜费（Guillaume Dufay，1400—1474 年）和班舒瓦（Gilles Binchois，1400—1460 年）。

杜费的音乐创作题材包括世俗和宗教两方面。世俗作品大多是三个声部，声部旋律细腻、清晰，三和弦以及调式性质日趋明显。杜费根据当时盛行的作品改编的两首弥撒曲——《脸色苍白》《武装的人》是 15 世纪定旋律弥撒的经典曲目，后期创作的作品为合唱四声部结构奠定基础。他的弥撒曲的四个声部自下而上固定为低对应声部（contratenor bassus）（后成为低声部）、固定声部（tenor）、高对应声部（contratenor altus）、旋律声部（cantus）或最高声部（superius）。①

班舒瓦的许多经文歌、赞美诗、圣母颂歌都是为特定的宗教仪式创作的，音乐装饰较少，三个声部和声织体均较为简朴。班舒瓦的作品以尚松最具特色，大约有 50 首尚松得以流传下来。他打破以往作曲家作词、作曲的惯例，运用其他诗人写的诗歌进行创作，旋律优美、节奏简单，代表作为《越来越多》（*De plus en plus*）。

二、文艺复兴中期（1490—1560 年）

15 世纪中叶至 16 世纪中后期，一群来自尼德兰弗兰德地区的作曲家对这一时期的音乐发展起了非常重要的作用。音乐史上将这一时期的作曲家以及音乐统称为"弗兰德乐派"，代表人物有奥克冈（Johannes Ockeghem）、奥布雷赫特（Jacob Obrecht）、若斯坎（Josquin des Prez）、拉索（Orlando di Lasso）。

奥克冈：弗兰德乐派的开创者，大多数作品是四声部。奥克冈的四声部作品通过连绵不断、距离均等的对位线条构成浓密丰满、声音洪亮的织体。② 此外，卡农形式在其作品中也被频繁使用，最著名的是《短拍弥撒曲》，该作品四个声部采用不同的节奏型，创作手法更加新颖，是 15 世纪复调音乐作品的代表作。

奥布雷赫特：15 世纪中期是中世纪向文艺复兴时期过渡的关键时期，奥布雷赫特是转折时期的重要作曲家，作品包括经文歌、弥撒以及世俗作品。他的作品区别于奥克冈连绵不断、较少使用终止式的对位手法，通过终止式形成分段结构，大部分弥撒使用定旋律进行创作，代表作为《至上圣母的爱抚》（*Missa super Maria zart*）。

若斯坎：文艺复兴时期的重要作曲家之一，在音乐风格、形式、技术等方面均有创新突破。若斯坎流传下来的作品包括 18 首弥撒、100 多首经文歌以及 70 首尚松。若斯

① 于润洋：《西方音乐通史》，上海音乐出版社 2015 年版，第 60 页。

② ［美］霍默·乌尔里奇：《西方合唱音乐概论》，周小静、周立潭译，中央音乐学院出版社 2008 年版，第 19 页。

坎对弥撒的创作促进了一种新的弥撒形式——"释义弥撒曲"的发展。在经文歌的创作中，若斯坎在乐句、乐段以及声部之间运用了大量的对比手法，精心安排音乐的走向，运用音程来丰富音响效果。对若斯坎在音乐领域所做出的贡献，人们给予了很高的评价，把他比喻成巴洛克时期和古典主义时代之交的巴赫以及古典主义时期和浪漫主义时期之交的贝多芬。[①]

拉索：意大利文艺复兴时期复调音乐的一代宗师，弗兰德乐派的最后一名大师。作品数量约有 2000 首，形式丰富，体裁多样，作曲技法高超。保罗·亨利·朗在《西方文明中的音乐》中写道：拉索的创作是集 200 年音乐文化的成就之大成，综合得如此令人信服、如此有力、如此柔韧优美，纵观整部音乐史，只有在莫扎特的艺术中见过一次。其合唱代表作品为《大卫的七首忏悔诗篇》。

三、文艺复兴晚期（1560—1600 年）

这一时期的作曲家一方面延续着弗兰德乐派的传统，另一方面融入新的创作形式、手法，将复调音乐发展得更加完美。代表人物有尼古拉·贡贝尔（Nicolas Gombert）、安德烈·维拉尔特（Adrian Willaert）。

尼古拉·贡贝尔：若斯坎的学生，他继承了老师的创作手法，运用和声以及不协和音程，将经文歌分为两个段落，融入自己创作的旋律，各声部之间叠置、流畅，音乐在听觉上一致。

安德烈·维拉尔特：若斯坎的继承者之一，对日后意大利音乐的发展影响非常重大。他的五声部作品结构织体成了这一时期的标准，他在歌词创作中注意重音安排，是最早坚持乐谱上歌词的音节要精确地印在音符下方的人，并把这种人文主义倾向观念传授给了他的学生。[②]

四、文艺复兴时期的世俗音乐与教会音乐

文艺复兴时期，欧洲的世俗音乐以及教会音乐都得到了不同程度的发展。

（1）文艺复兴时期欧洲世俗音乐的发展见表 1 – 1。

① 侯锡瑾：《西方早期合唱艺术》，北京大学出版社 2006 年版，第 108 页。
② 于润洋：《西方音乐通史》，上海音乐出版社 2015 年版，第 75 页。

表 1-1　文艺复兴时期欧洲世俗音乐的发展

名称	简介	代表人物及代表作
意大利弗罗托拉（frottola）——意大利牧歌（Madrigal）	16 世纪意大利牧歌的前身，15 世纪末至 16 世纪初盛行于意大利宫廷的四声部世俗歌曲，后逐渐被新的体裁牧歌取代。牧歌是文艺复兴时期重要的世俗音乐体裁，是采用较高水准的诗歌作为歌词进行谱曲的复调形式。牧歌的发展大致可分为三个阶段。 第一阶段（1520—1550 年）：此时牧歌发展以佛罗伦萨、威尼斯为中心，四声部，以和弦式的主调音乐为主，加入少量的复调创作手法。 第二阶段（1550—1580 年）：此时的活动中心已转移到威尼斯，声部以五声部为主，同时也有四声部和六声部，对位与和弦式的写法相互融合。强调音乐与歌词的配合，音乐需遵循歌词特性的需要。[1] 第三阶段（1580—1620 年）：活动中心集中在罗马、曼图亚和费拉拉。[2]这一阶段的牧歌作品精致、细腻，创作手法成熟，半音化的和声、不协和音响的使用，暂时性的转调均得到了充分的发展	1）维尔德罗（Philippe de Verdelot）、费斯塔（Costanzo Festa）。 2）普里阿诺·德·罗勒（Cipriano de Rore）、蒙特（Philip de Monte）、拉索（Orlando di Lasso）。 3）卢卡·马伦齐奥（Luca Marenzio）、克劳迪奥·蒙特威尔第（Claudio Monteverdi）
法国尚松（chanson）	音乐上尚松可追溯到 13 世纪，原指法国二或三声部的复调音乐。15 世纪晚期尚松发展为四至六声部组成的无伴奏世俗合唱作品。 1）对位式尚松（Contrapuntal chanson）：主题以爱情为主，以世俗旋律为定旋律，采用卡农式复调手法。 2）巴黎尚松（Parisian chanson）：节奏欢快，作品优雅、充满智慧。 3）标题尚松（Program chanson）：取材于日常生活，如鸟儿鸣啼，利用拟声效果创作不同的音响效果	1）若斯坎（Josquin des Prez）：《千般悔》。 2）克劳德·塞尔米西（Claudin de Sermisy）：《那种爱情》。 3）克莱芒·雅内坎（Clement Janequin）：《巴黎的喧闹》《鸟之歌》

① ［美］霍默·乌尔里奇：《西方合唱音乐概论》，周小静、周立潭译，中央音乐学院出版社 2008 年版，第 81 页。

② 于润洋：《西方音乐通史》，上海音乐出版社 2015 年版，第 75 页。

续上表

名称	简介	代表人物及代表作
德国民族音乐	这一时期德国的复调音乐以德语歌曲利德（lied）为主。德国早期音乐以单旋律的宗教作品为主，复调音乐发展较晚。16世纪中叶，德国作曲家将德国音乐与弗兰德音乐风格、创作技法相结合，创作出具有德国风格的四个声部利德，在作品中固定一个德国式的旋律，其他三个声部均用复调织体进行创作	1）海因里希·芬克（Heinrich Finck，最早得到承认的德国作曲家）：《今天是节日》。 2）海因里希·伊萨克（Heinrich Isaac）：《在高山和深渊之间》
西班牙民族音乐	西班牙受弗兰德复调音乐的影响，在15世纪末16世纪初出现了一种分节歌形式、由三或四个声部组成、具有西班牙特点的音乐体裁维良西科（Villancico）。旋律主要在高声部，其他声部可用乐器演奏	1）胡安·德尔·恩西纳（Juan del Encina）：《痛苦大过于残酷》。 2）克里斯托瓦尔·德·莫拉莱斯（Cristobal de Morales）（主要创作宗教作品）：《让我们悔改》
英国民族音乐	16世纪英国民族风格的音乐是宗教音乐的分支，世俗音乐的繁荣体现在16世纪末英国牧歌的发展上。其主要特点是采用世俗诗人的作品作为歌词进行创作，织体和节奏相对简单，和声清晰	1）托马斯·莫利（Thomas Morley）：《我可爱的姑娘在微笑》。 2）托马斯·威尔克斯（Thomas Weelkes）：《听，可爱的圣徒》

（2）文艺复兴时期欧洲教会音乐的发展见表1-2。

表1-2　文艺复兴时期欧洲教会音乐的发展

事件	音乐发展	代表人物及代表作
德国宗教改革：1517年，奥古斯丁修会修士、维腾堡大学神学院教授马丁·路德发起宗教改革运动。路德重视音乐的教育功能以及道德教化能力，希望每个教徒都能参与到宗教音乐活动当中。宗教改革在音乐史上最突出的贡献就是众赞歌	众赞歌（chorale）：会众的赞美诗，最初为单声部旋律，长度通常为12—16小节，采用分节歌的形式，歌词内容包括新诗、旧诗，也可以用世俗的旋律填上宗教的歌词。若保持原有旋律，将宗教歌词代替原有的世俗歌词或者反之，则称为换词歌。16世纪众赞歌发展为两种：一种是以圣咏为定旋律的复调对位众赞歌，一种是代表改革后音乐主要风格的和弦式众赞歌，并发展为四个声部的主调和声织体	约翰·瓦尔特（Johann Walter）：在众赞歌发展史上做出了重要贡献。他于1524年出版了一本歌曲集，其中大部分都是多声部的众赞歌，歌曲集中的《主啊，我从深处向您求告》是最早的四声部合唱作品
天主教音乐改革：主要针对教会音乐的净化问题，宣布所有教堂音乐都不能有"腐化和淫秽"的音乐材料	罗马乐派：指在罗马教会音乐中发展出来的音乐流派，代表复调音乐的最高成就	1）帕里斯蒂纳（Giovanni Pierluigi da Palestrina）：罗马乐派的重要人物之一，复调音乐大师，一生创作了950部作品，其中最著名的是《马尔采鲁斯教皇弥撒》。帕里斯蒂纳将合唱、独唱、伴奏三者融合在一起，强调三者的配合，并形成对比。帕里斯蒂纳的作品大多是四声部，以级进为主，三度以上的跳进后反向进行，较少使用不协和音程，追求和谐平静的音乐以及纯净的对位织体写作，被教会音乐家称为"古代风格"，对以后的音乐家影响颇深。 2）维托利亚（Tomas Luis de Victoria）：西班牙作曲家，西方音乐史上的复调音乐大师之一，主要作品有18首圣母颂、50多首经文歌、20首弥撒曲。他的作品既有帕里斯蒂纳的风格，又带有西班牙的活力和激情。 3）拉索（Orlando di Lasso）：同代人称之为"音乐之王"。他是文艺复兴时期经文歌的杰出作曲家，合唱代表作是《大卫的七首忏悔诗篇》

续上表

事件	音乐发展	代表人物及代表作
威尼斯乐派（主调合唱为主要风格）：16 世纪中期，弗兰德作曲家维拉尔特被任命为圣马可大教堂唱诗班指挥，他将意大利的音乐家汇聚在一起，形成了独特的音乐风格、音乐形式，追求音色对比，将人声以及乐器相结合，被称为"威尼斯乐派"	复合唱风格（polychoral style）：又称"分开的合唱队"，将唱诗班和乐队分为几组，安排在教堂的不同位置，加上管风琴，根据作品需要安排分开的唱诗班交替演唱或者同时演唱，加上器乐，形成一种立体的音响效果	乔瓦尼·加布里埃利（Giovanni Gabrieli）：威尼斯乐派代表人物，使用两个、三个、四个、五个合唱队，在合唱队之间，合唱与乐器、合唱与独唱之间有创意地进行组合，将复合唱的规模、音响效果以及音色组合变化都提升到前所未有的高度，代表作为《在教堂里》

五、文艺复兴时期合唱音乐的特点

文艺复兴时期，合唱艺术的水准比器乐艺术的水准更高。文艺复兴早期的合唱作品基本上没有节拍、无小节线，在模仿复调为主的作品创作中，其主题、答题、对题之间也没有节拍，在此期间出现的纵向和弦大多具有偶然性。宗教作品在演唱时要求保持稳定速度，避免强弱、快慢的变化处理。力度可随主题发展上下起伏，不能过于夸张。此时的复调音乐作品具有连续不断的特征，各声部互相交织、互相流动，没有明确的终止式，音响上不强调色彩渲染，整体上追求纯净、清晰、协调的音响色彩。

文艺复兴中期既是复调音乐的鼎盛时期，又是主调音乐的发展时期。运用对比手法，如节奏对比，乐句、段落对比以及声部对比；四声部、五声部模仿复调织体不断完善，局部出现了主调和声思维，以和声的变化来丰富合唱音响；使用有计量的节奏卡农技术，音乐与歌词相互结合。

文艺复兴后期是复调音乐向主调音乐转变的时期。复调音乐中建立在调式基础上的和声已达到其发展的历史巅峰，并为演化成大小调和声体系提供了重要的条件。[1] 此外，旋律创作日趋完美，合唱作品中出现半音音阶，和声以及不协和音程的运用与解决更加完善。

第三节 巴洛克时期

西方音乐史中将 1600—1750 年这段时间称为巴洛克时期，从蒙特威尔第开始到巴赫、亨德尔为止。1600—1640 年为巴洛克早期，1640—1690 年为巴洛克中期，1690—

① 侯锡瑾：《西方早期合唱艺术》，北京大学出版社 2006 年版，第 90 页。

1750 年为巴洛克晚期，分别为形成期、定型期、全盛期。

巴洛克时期是承上启下的音乐发展历史阶段。复调音乐向主调音乐转变起于文艺复兴后期，确立于巴洛克时期，巩固于古典时期。文艺复兴时期合唱占主导地位，器乐处于从属地位；而巴洛克时期随着乐器的不断发展，器乐与声乐得到同等重要的发展，乐器演奏法逐步渗透到声乐的演唱方法中。

一、巴洛克时期的合唱形式

巴洛克时期是音乐史上丰富多彩的时期之一。这一时期，欧洲音乐的许多题材如歌剧、组曲、奏鸣曲、协奏曲、清唱剧、康塔塔初步形成并不断发展。合唱形式有弥撒、经文歌、感恩赞、圣母颂歌、通奏低音牧歌等，其中以清唱剧（Oratorio）、康塔塔（Cantata）、受难曲（Passion）为主。

1. 清唱剧

清唱剧又称"神剧""圣剧"，是 16 世纪中叶在罗马出现的一种非正规祈祷仪式。仪式部分的音乐安排一位叙述者解释《圣经》，连接段落，后发展为类似于歌剧的大型声乐体裁（歌剧与清唱剧几乎同时诞生于意大利），有剧情，大多采用宗教主题，但没有舞台动作和服装背景，其中合唱占有重要的地位。1600 年，由卡瓦利埃利创作的《关于灵魂与肉体的戏剧》被后人认为是第一部清唱剧。到了巴洛克中期，创作清唱剧的重要作曲家是卡里西米。在音乐史上，他和亨德尔被称为清唱剧创作的两大巨人，其有 14 首清唱剧被保留至今。卡里西米的清唱剧大多取材于《圣经·旧约》，用拉丁文演唱，以合唱结束，合唱部分多采用主调织体，歌词更加清晰。篇幅较大的分为上下两个部分，牧师在两个部分中间布道，后来这一形式逐渐成了巴洛克晚期的清唱剧形式。卡里西米被称为"清唱剧之父"。

巴洛克晚期，亨德尔将清唱剧的发展推向高峰。亨德尔一生创作了 32 部清唱剧，以《圣经》故事为题材，首创用英文演唱清唱剧，合唱在其作品中的地位也更加重要，视角从叙述故事情节的旁观者转换为参与评论故事的发展。其作品《弥赛亚》和《参孙》更是清唱剧的经典之作。

2. 康塔塔

巴洛克时期重要的声乐体裁，是多乐章的大型声乐套曲，17 世纪初在意大利诞生，由宣叙调、咏叹调、二重唱和合唱组成。在题材上可以采用宗教题材，也可以采用世俗题材。在形式上分为小型室内康塔塔和大型康塔塔，小型室内康塔塔多在室内私人场合演出，大型康塔塔通常为特定的场合创作，除了独唱，还有合唱以及管弦乐队伴奏。

17 世纪早期康塔塔的代表作曲家是罗西、马拉佐利等。18 世纪的康塔塔代表作曲家为斯卡拉蒂、亨德尔、马尔切罗、波尔波拉和哈塞等。

3. 受难曲

受难曲是用音乐表现《圣经》福音书中有关耶稣受难故事的一种古老体裁[1]，一般

[1]　于润洋：《西方音乐通史》，上海音乐出版社 2015 年版，第 128 页。

在复活节前一周演唱。受难曲从 14 世纪后半叶开始发展，由单声部圣咏构成素歌受难曲。从 15 世纪开始，复调手法运用到受难曲的合唱部分，被称为应答受难曲。17 世纪出现了清唱剧式受难曲，采用通奏低音伴奏的宣叙调为福音叙述者谱曲，用乐队伴奏咏叹调和合唱。代表人物约·塞·巴赫将受难曲的创作推到了一个新的高度。

二、巴洛克时期合唱创作代表人物

（1）克劳迪奥·蒙特威尔第（Claudio Monteverdi，1567—1634 年）：意大利作曲家。他一生共创作了 9 部牧歌集、21 首宗教牧歌、21 首三重唱、15 首三声部谐谑曲、10 首二声部谐谑曲、近 100 首宗教作品和几部堪称精品的歌剧如《奥菲欧》《波佩阿的加冕》，以及著名的清唱剧《坦克雷蒂与克罗林大之争》等，这些还不包括他已经失传的众多作品。蒙特威尔第的音乐标志着这一时期音乐风格的转型，从古老的复调音乐过渡到较富有戏剧色彩与旋律性的和声语言。此外，蒙特威尔第还特别借鉴了世俗牧歌与歌剧的一些手段和素材，并将其运用到自己的合唱音乐之中。

（2）海因里希·许茨（Heinrich Schutz，1585—1672 年）：德国作曲家、管风琴家，17 世纪伟大作曲家之一。许多评论家将许茨描述为"巴赫之前的先驱者"。许茨 14 岁时即担任合唱团指挥。他先学法律，1609 年赴威尼斯学习音乐，师从 G. 加布里尔。1612 年回加塞尔任宫廷管风琴师。1615—1672 年，他在德累斯顿担任萨克森选帝侯宫廷乐长职务，其间曾多次到哥本哈根、布伦瑞克、汉诺威等地担任宫廷乐队指挥。其最早的合唱作品包括 1619 年完成的《大卫诗篇》、1625 年定稿的《宗教歌曲》以及后来的多声部声乐作品《神圣交响曲》。许茨于 1627 年创作了第一部德国歌剧《达芙尼》。1628—1629 年再度访问意大利。1638 年创作了第一部德国舞剧《奥尔甫斯与欧里狄克》（原作已失传）。1653 年创作了第一部受难曲《路加受难曲》。1665 年创作了《约翰受难曲》。1666 年创作了《马太受难曲》。许茨的受难曲为后世提供了一种可供模仿和借鉴的模式。此外，许茨用毕生的精力重建德国受到 30 年战争破坏的教堂和培养合唱班底，在德国土地上重新恢复了古老的教堂音乐。

（3）乔治·弗德里克·亨德尔（G. F. Handel，1685—1759 年）：出生于德国，年轻时出名于意大利，鼎盛期和晚年在英国度过。亨德尔在创作了近 50 部歌剧但最终失败后，开始转向清唱剧写作，一生以《圣经》故事为题材，共创作了近 30 部包含大量优秀合唱的清唱剧作品。代表作有《以色列人在埃及》，一共有 30 段，包括 4 段宣叙调、4 段独唱咏叹调和 22 段合唱。作品《弥赛亚》可以说是世界上传唱最多的清唱剧。该作品公演之夜，当演唱到第二幕终曲《哈利路亚大合唱》时，包厢里的英国国王肃然起立跟着合唱，于是全场随之起立合唱，并因此形成一个惯例：此后《弥赛亚》每次公演到第二幕终曲时，全场都起立齐唱《哈利路亚大合唱》。

（4）巴赫（J. S. Bach，1685—1750 年）：继承并发展了几个世纪以来的音乐传统，是巴洛克音乐的"终结者"。巴赫的作品对欧洲近代音乐的发展产生了积极影响，被称为"西方音乐之父"。巴赫的创作涉及领域很广，康塔塔是巴赫合唱音乐创作的重要组成部分，其一生创作了 200 多部宗教与世俗康塔塔。巴赫一生中写过 5 首受难曲，分别

是《约翰受难曲》《马太受难曲》《路加受难曲》《马可受难曲》以及一首为合唱团写的《马太受难曲》。前两首的成就最高，特别是《马太受难曲》，成为后世演出的合唱作品首选。在担任莱比锡圣托马斯大教堂合唱指导时，巴赫创作了《圣诞清唱剧》的系列清唱剧，其中就包含许多优秀的合唱作品。

三、巴洛克时期合唱音乐的特点

巴洛克时期与文艺复兴时期合唱音乐的演唱特点相比，节奏更具有律动性，小节线划分强弱拍的作品得到肯定，作品的戏剧性加强，注重情感的表达。巴洛克时期作品的速度一般为中速，处理时须谨慎，避免极快和极慢。渐快（Accelerando）或渐慢（Ritardando）在巴洛克时期几乎不存在，直到 18 世纪晚期，曼海姆乐派中才产生速度变化。这一时期 Allegro 或 Largo 更多反映作品的性质而不是速度，如 Allegro 并不完全指快速，而一般指朴实、愉快、轻快、活泼；Largo 一般指宽广而不是慢速。渐强（cresc）与渐弱（dim）也没有今天那么大的幅度差异。

到了巴洛克中晚期，文艺复兴时期的教会调式发展为成熟的大小调体系，复调从属于主调。通奏低音（basso continuo）的使用是巴洛克音乐最重要的音乐特征之一。通奏低音是指作品下方的独立低音声部持续。一般上方是相对华丽的高声部，中声部省略，作曲家在低音的上方、下方标记相应的和弦数字，因此，通奏低音也称为数字低音（figured bass）。

巴洛克时期，和弦功能成为表现内容的主要手段之一，"终止式"成为推动音乐感情发展的重要因素。不协和和弦没有准备的运用，在情绪上形成强烈对比，音乐由歌词产生，但音乐占主要地位，充分注重音乐对歌词的描绘。在这一时期，出现了很多新型乐器，器乐与声乐同等重要。

第四节　古典主义时期

古典主义时期一般是指 1750 年到 1820 年，这是西方音乐历史发展到高峰的一个阶段。这一时期受法国资产阶级革命影响，音乐、艺术都呈现了新的风格，将巴洛克时期的宏伟转变为细致的雕琢，复调音乐变为以主旋律为主的主调音乐。服务于王室贵族的作品继续存在，而适应各阶层需要的世俗化、大众化的音乐也大量涌现。古典主义时期（尤其是初期）的文化中心是宫廷，贵族们认为他们应该拥有独占文艺的权利，但贵族及其雇用的艺术家双方对创作各有不同要求，作曲家追求自我个性自由的思想和行为意识逐渐苏醒，最终，音乐摆脱了宫廷的束缚，成为一门独立的艺术。

一、古典主义时期的主要合唱形式

古典主义时期合唱音乐得到很大的发展，巴洛克时期产生的清唱剧、康塔塔、受难

曲及歌剧中的合唱等传统合唱体裁的表现力有了很大拓展。格鲁克的歌剧改革使合唱在歌剧中的地位得到空前提高，合唱成为歌剧艺术中重要的表现手段。此外，还出现了交响合唱，最具代表性的作品为贝多芬《第九交响乐》第四乐章《欢乐颂》。

歌剧（opera）是一种用声乐、器乐表现剧情的戏剧，是将音乐、诗歌、美术、文学、戏剧、舞蹈、舞台美术等融为一体的综合艺术表现形式。中国的歌剧——戏曲早在13 世纪已经出现。西欧的歌剧在 17 世纪，即 1600 年前后出现在意大利的佛罗伦萨。第一部音乐得到完整保留的歌剧（当时叫田园剧）是由佩里和卡契尼作曲、利努契尼负责脚本的《尤丽狄茜》，于 1600 年 10 月 6 日上演。

二、古典主义时期合唱创作的代表人物

（1）海顿（Joseph Haydn，1732—1809 年）：维也纳古典乐派奠基人，一生创作了100 多首交响曲，80 多首弦乐四重奏，30 部左右的歌剧、清唱剧、康塔塔、弥撒曲等宗教作品。海顿创作的最高成就是清唱剧，他是 18 世纪当之无愧的杰出大师。他在1774 年写下第一部清唱剧《托比亚来归》，1798 年创作的清唱剧《创世纪》以及 1801年创作的《四季》是古典主义时期的杰出代表作。清唱剧《四季》在传统合唱形式的基础上，突破了宗教体裁内容，重在表现普通人的生活。其中，《春天来了》《暴风雨》等描绘大自然的段落将宗教合唱与世俗合唱内容相结合，展示了对大自然的崇敬以及对人类的尊重，被认为是世俗性清唱剧的代表作。

（2）莫扎特（Wolfgang Amadeus Mozart，1756—1791 年）：奥地利作曲家，维也纳古典乐派代表人物之一。莫扎特在短暂的 35 年中，完成了包括歌剧、交响曲、协奏曲、奏鸣曲、四重奏、重唱、独奏曲等的 600 多部作品。莫扎特的合唱音乐创作主要集中在萨尔茨堡时期。这一时期，莫扎特的主要工作是为萨尔茨堡大主教宫廷创作合唱。在合唱创作方面，其作品有《c 小调弥撒》《安魂曲》、受难曲康塔塔《悼乐》、清唱剧《解放了的贝图里亚》、康塔塔《忏悔者大卫》《共济会的欢乐》《自由共济会小康塔塔》、歌剧《魔笛》。莫扎特在弥撒作品中强调音乐歌词与音乐形式的统一，歌词中的句子有时会重复或重叠，音调、音质以及旋律的升降经过谨慎安排以形成变化与对比。

（3）贝多芬（Ludwig van Beethoven，1770—1827 年）：维也纳古典乐派代表人物之一，欧洲古典主义时期的作曲家。贝多芬一生创作了各种不同体裁的作品，完成了 9 部交响曲、1 部歌剧、32 首钢琴曲、5 首钢琴协奏曲以及多首小提琴、大提琴奏鸣曲等。在合唱创作方面，主要作品有清唱剧《基督在橄榄山》《C 大调弥撒》《合唱幻想曲》、康塔塔《光荣的时刻》《平静的海和幸福的航行》《庄严弥撒》，以及交响合唱《合唱交响曲》。

（4）舒伯特（Franz Schubert，1797—1828 年）：奥地利作曲家，有"歌曲之王"的称号，既是维也纳古典音乐传统的继承者，也是西欧浪漫主义音乐的奠基人。舒伯特一生写过 600 多首歌曲、18 部歌剧、9 部交响曲、10 多首弦乐四重奏、22 首钢琴奏鸣曲以及其他作品。舒伯特的合唱作品以宗教题材或者礼拜仪式音乐为主，主要包括 6 部弥撒《F 大调第一号弥撒》《G 大调第二号弥撒》《降 B 大调第三号弥撒》《C 大调第四

号弥撒》《降 A 大调第五号弥撒》《降 E 大调第六号弥撒》和 1 部清唱剧《拉撒路》。

三、古典主义时期合唱音乐的特点

古典主义时期的音乐紧致、优美,作者在合唱作品中明确标出速度,但速度一般是适度的,常会避免极快或极慢,偶尔采用"自由速度",随后要回到非常严谨的原速,不能随意改变合唱作品速度。

奏鸣曲式的确立,加强了合唱作品的交响性,使不同属性的转调带来不同的音响效果。作品中的转调大致为属调或下属调组,属调组调性给音乐带来紧张感,下属调组调性给人带来宽阔、舒展的感受;小调转到大调时具有明亮向上的效果,反之则有反思考虑的意思;转到远关系调时具有激烈的情感变化,而转到原调时则具有归于稳定的意境。

力度是音乐表现的主要手段之一,到 18 世纪后期较多使用渐强与渐弱,在合唱作品中采用一个音量等级的渐强与渐弱,如用 $p < mf$,很少使用 $p < f$。作品的风格由巴洛克时期的庄严、肃穆转变为敏捷、紧致、轻巧,虽然复调手法存在,但以主调为主导,和弦终止式的使用使得作品段落清晰,更具有结构感,合唱的内声部与低声部共同对主旋律进行烘托,但主旋律处于主导地位。

第五节　浪漫主义时期

浪漫主义的艺术风格产生于 1789 年法国大革命摧毁了贵族的封建统治之后,作曲家摆脱了雇佣者的束缚,在创作中更多表现出对主观感情的崇尚、对大自然的热爱和对未来的幻想。这一时期的合唱经常出现在歌剧或乐队等大型音乐作品中,世俗作品逐渐增多,无伴奏作品逐渐减少,不少宗教题材作品是舞台、音乐会作品。

一、浪漫主义时期合唱创作的代表人物

(1)韦伯(Carl Maria Friedrich Ernst von Weber,1786—1826 年):德国作曲家,一生创作的作品类型有歌剧、戏剧配乐、合唱、交响曲、奏鸣曲、室内乐和钢琴曲等。1921 年,其代表作《魔弹射手》(即《自由射手》)在柏林首演,标志着德国浪漫主义歌剧的诞生,其中第三幕男声合唱《猎人合唱》流传至今,传唱广泛。另外两部具有代表性的歌剧《欧丽安特》与《奥伯龙》有合唱贯穿其中。

(2)罗西尼(Gioacchino Antonio Rossini,1792—1868 年):意大利作曲家,一生创作了 39 部歌剧以及各类宗教音乐和室内乐。罗西尼善于用各种重唱合唱将剧中角色相联系并将音乐推向高潮,代表作有《塞尔维亚的理发师》《摩西在埃及》《威廉·退尔》《圣母悼歌》。

(3)舒伯特(Franz Schubert,1797—1828 年):奥地利作曲家,早期浪漫主义代表

人物，一生创作了600多首歌曲，有"歌曲之王"的称号（见本书上一节）。

（4）柏辽兹（Louis-Hector Berlioz，1803—1869年）：法国作曲家，法国浪漫乐派主要代表人物。一生创作了许多清唱剧作品，题材包括宗教和世俗。著名代表作有《庄严弥撒》《安魂曲》《浮士德的沉沦》《感恩赞》《基督的童年》。

（5）门德尔松（Felix Mendelssohn，1809—1847年）：德国犹太裔作曲家，德国浪漫乐派主要代表人物，被誉为浪漫主义杰出的"抒情风景画大师"。《西方合唱音乐纵览》一书称门德尔松是真正意义上现代指挥艺术的奠基人。在他的推动和实践下，指挥逐渐成为一门特殊、独立的音乐艺术。门德尔松的合唱作品大多取材于《圣经》，代表作有《圣保罗》《以利亚》《颂赞歌》。

（6）舒曼（Robert Schumann，1810—1856年）：德国作曲家，音乐评论家。舒曼在创作选材时，并不热衷于宗教素材，除了一首《弥撒曲》和《安魂曲》之外，其他作品均以世俗内容为主。代表作有清唱剧《天堂与仙子》《罗丝的旅行》《歌德浮士德中的场景》，混声合唱作品《茨冈》。

（7）李斯特（Franz Liszt，1811—1886年）：匈牙利作曲家、钢琴家、指挥家，浪漫主义时期杰出的代表人物。李斯特较重要的合唱创作集中出现在19世纪40年代之后，代表作有《庄严弥撒》、清唱剧《圣伊丽莎白轶闻》《基督》《匈牙利加冕弥撒》《安魂曲》。

（8）威尔第（Giuseppe Verdi，1813—1901年）：意大利作曲家，西方音乐史上伟大的歌剧作曲家，一生专注于歌剧，共写作了26部歌剧。代表作有《纳布科》《第一次十字军远征中的伦巴第人》《弄臣》《茶花女》《游吟诗人》《阿依达》《奥赛罗》，其中《奥赛罗》是威尔第歌剧创作的高峰，是真正的音乐戏剧。其歌剧中的合唱作品有《飞吧，思想，鼓起金翅膀》（出自《纳布科》）、《啊，天主，你在祖国上空》（出自《第一次十字军远征中的伦巴第人》）、《起来，卡斯蒂勒的狮子》（出自《爱尔那尼》）、《意大利万岁》（出自《莱尼亚诺之战》）、《铁砧之歌》（出自《游吟诗人》）、《凯旋大合唱》（出自《阿依达》）、《暴风雨合唱》（出自《奥赛罗》）等。此外，还有《安魂曲》以及为合唱、乐队所作的《感恩赞》。

（9）勃拉姆斯（Johannes Brahms，1833—1897年）：德国古典乐派的最后一位伟大作曲家，浪漫主义时期的古典主义者，热爱民族文化，追求古典主义精神，在创作过程中追求情感的内在表现。勃拉姆斯有高超的写作技巧，其音乐具有深刻的思想性，和声配器手法丰富，大型作品气势辉煌，小型作品优美典雅，他的音乐充满了德奥民间音乐元素。19世纪70—80年代是勃拉姆斯创作的成熟和繁荣时期。勃拉姆斯虽然是古典主义音乐的传承者，但从其作品的总体风格来看，他还具有浓郁的浪漫主义气息。勃拉姆斯一生写了200多部艺术歌剧，合唱代表作有《德语安魂曲》，《女低音狂想曲》《命运之歌》《胜利之歌》三部大型合唱作品，以及声乐套曲《四首严肃的歌》。

（10）柴可夫斯基（Peter Ilich Tchaikovsky，1840—1893年）：俄罗斯浪漫乐派代表人物。柴可夫斯基的创作几乎涉猎了所有音乐体裁和形式，其中交响乐创作占有重要位置。他继承了格林卡以来俄罗斯音乐的发展成就，同时吸取了西欧音乐文化发展的经验，把精湛的专业技巧与俄罗斯民族音乐传统有机结合，创造出具有戏剧性冲突和浓郁

民族风格的作品。他一生写了 10 部歌剧，最具影响力的歌剧是《叶甫盖尼·奥涅金》和《黑桃皇后》，合唱作品代表作包括《9 首礼拜合唱曲》、《晚课经：17 首教堂歌曲和声》、康塔塔《莫斯科》、混声合唱《夜莺》。

二、浪漫主义时期合唱音乐的特点

浪漫主义时期的合唱作品基本上是为音乐厅演出而写的。合唱音乐常用不正规乐句，或是通过扩充原句来增加音乐表现力。对作品速度的限制已大大放宽，快与慢的处理、加速、渐慢以及自由速度使用也逐渐频繁。

《合唱艺术手册》中关于浪漫主义速度运用的描述：这一时期出现了两个不同的派别，一派是以门德尔松为代表，恪守古典时期的原则，避免过分的做法；另一派以李斯特与瓦格纳为代表，要求在作品中显现出浓烈的浪漫色彩，追求宽广舒展的旋律与自由的速度。瓦格纳在他所著的《指挥手法》中提出，"一个指挥对作品演唱速度的选择，是根据他对作品的了解而决定"。

在力度上，作曲家在作品中细致标明演唱要求，力度记号从 *ppp* 到 *fff* 均有出现，减弱与渐强被普遍使用在作品中，并出现了许多既能表示速度又能表示力度的新术语，如 Morendo，表示音乐要慢、弱一些等。

不协和和弦、半音、不明确的终止、突然转调或远关系转调等创作手法在浪漫主义时期被大量运用，以表现作曲家所愿意展示的一切意愿。和声、节奏、力度、曲式上也有许多新的尝试。

对音色的追求丰富多彩，新的音乐术语不断产生，如表示温柔的 dolce，表示愉快的 gioioso，表示热情的 con passione 等，为指挥提供了了解作品的线索。

第六节　20 世纪

19 世纪末，部分作曲家按照浪漫手法写作，浪漫主义时期的主观表现的手法还在继续，具有代表性的作曲家有埃加尔、马勒、理查德·施特劳斯、拉赫玛尼诺夫等。同时，出现了新的音乐流派，如印象主义、表现主义、新古典主义、新浪漫主义、民族主义等。

一、20 世纪时期不同音乐流派及合唱创作的代表人物

（1）印象主义音乐："印象主义"一词源于美术。1874 年，一批反对学院派保守思想的画家在巴黎举办了一个画展，其中克罗德·莫奈创作的一幅《印象·日出》受到美术评论家的嘲讽，称这个画展为"印象主义的画展"，于是参展的画家以"印象主义"为该画派的名称。该画派强调走出画室，走进大自然，捕捉阳光下变化的色彩，表现瞬间的感受和印象。德彪西与拉威尔受该画派画家们的影响，将绘画的风格融入自己的创作，通过描绘自然景物、生活风俗的标题小品，突出主观的直观感受和印象，音乐

中具有飘逸、朦胧的气氛，创立了印象主义音乐。德彪西的代表作有交响三折画《夜曲》，拉威尔的代表作有《达夫尼斯和克洛埃》。

（2）表现主义音乐：表现主义是第一次世界大战前夕在德奥兴起的流派，常与印象主义相对立。表现主义更多描绘人们内心、灵魂深处的感受与情绪，把自身内心的体验当作创作的唯一依据，用主观对现实的理解代替传统的美学概念。在创作中常用尖锐的不协和和弦、不对称节拍、不清晰结构、极端的力度对比表现人们内心的矛盾、恐惧、焦虑等。代表人物有勋伯格和他的学生贝尔格、韦伯恩。勋伯格的合唱代表作有大合唱《古列之歌》，歌剧《摩西与阿伦》，为朗诵、男声合唱和乐队演出所写的《一个华沙的幸存者》《忏悔圣诗》；韦伯恩的合唱代表作有无伴奏合唱《轻舟飞逝》。

（3）新古典主义音乐：新古典主义是 20 世纪上半叶，两次世界大战之间的重要流派，追求古典主义或古典主义时期以前的音乐风格。其在美学上追求感情与形式的平衡；在情感上适度追求有控制、有理性的情感，反对浪漫主义时期对情感不加约束、过度重视的倾向；在形式上提倡复调音乐，贬低标题音乐，提倡纯音乐，不借助文学、绘画等音乐以外的手段，同时相对声乐体裁作品更加注重器乐体裁。代表人物有斯特拉文斯基、兴德米特、米约等。斯特拉文斯基的合唱代表作有表现俄国农民风俗的舞蹈大合唱《婚礼》、清唱剧《俄狄浦斯王》、合唱《哀歌》《安魂赞美诗》等；兴德米特的合唱代表作有歌剧《画家马蒂斯》；米约的合唱代表作有歌剧《克里斯多夫·哥伦布》。

（4）新浪漫主义音乐：新浪漫主义音乐是 20 世纪七八十年代出现的新流派，作品采用浪漫主义表现手法，要求音乐以传统功能为基础，注重情感表达。新浪漫主义音乐的出现与 20 世纪五六十年代出现的抽象作品和理智的作品形成对比，尤其是对严格序列音乐的否定。代表人物有彭德雷茨基，合唱代表作品为《波兰安魂曲》。

（5）民族主义音乐：20 世纪民族主义音乐与 19 世纪民族音乐的相同之处是选用民间体裁，弘扬民族音乐文化；不同之处在于，20 世纪民族主义音乐对民间音乐自身特征与表现新形式挖掘得更深。格劳特和帕里斯卡在《西方音乐史》一书中写道，作曲家不再局限于"将民间音乐吸收在传统的风格中，而是利用民间乐汇创造新的风格"。代表人物有巴托克、柯达伊。巴托克的合唱代表作有《世俗康塔塔》，柯达伊的合唱代表作有《匈牙利诗篇》。

二、20 世纪合唱音乐的特点

印象主义音乐作品缺少明晰的节奏。表现主义作品节奏明确，常根据歌词的长短轻重安排音乐节奏，通过更换拍子适应节奏需要。新古典主义作品的节奏鲜明，为避免小节线后单调的节拍重音，使用变换拍子加强变化，或者通过增加重音记号来加强效果。新浪漫主义的节奏安排与新古典主义相似，但更注重个人的内在情感。

与浪漫主义时期相比，印象主义作品对 *mf*、*p*、*pp* 力度使用较多，很少使用 *ff*，渐强渐弱幅度较小。印象主义以后的作品力度幅度较大，强弱对比夸张。

在速度上，印象主义大多数作品多为中速或慢速，很少使用快速；表现主义的作品速度多变，常有渐慢、渐快、停顿等；新古典主义作品强调清晰的旋律线条；新浪漫主

义的音乐速度灵活多变，需根据作品的要求进行指挥。

在音乐表现形式上，印象主义作曲家使用中世纪的调式、全音阶、五声音阶等摆脱大小调调性限制，削弱和声功能解决作用；表现主义使用十二音体系；新古典主义作品中出现大量不协和和弦、不正规的节奏以及频繁变换拍子；新浪漫主义避免使用复杂的和声，和声丰满，有时采用复调手法；较多民族主义音乐出现多调性半音体系以及半音化和声，巴托克在创作中尝试将钢琴作为打击乐器、使用音块等。

第二章　中国合唱发展脉络

第一节　中国合唱发展概况

中国合唱音乐的发展与 19 世纪末西方基督教音乐在中国的流传和 20 世纪初随着"新学"兴起而形成的"乐歌"运动有着密切的联系。[①] 在中国合唱音乐发展的 100 年进程中，中国正处于政治斗争、社会变动最激烈的时期，中国合唱一直伴随着中国人民斗争前进的脚步，革命性成了中国合唱的一个鲜明特点。

19 世纪末，随着新式学堂的开设而兴起的"学堂乐歌"，以及在新军中唱军歌等形式是中国新音乐发展的萌芽，为日后多声部音乐的发展奠定了基础。在学堂乐歌中最先将多声部创作技法融入作品的突出代表就是李叔同，他创作的三部合唱《春游》（谱例见后），可以说是中国第一首按照多声部技法创作的合唱曲。

1920 年，萧友梅从德国留学回国，主持北京女子高等师范学院音乐科与北京大学附设音乐传习所工作，开设了"合唱"科目以系统培养合唱音乐人才，为中小学校的音乐课创作了许多不同形式的合唱作品，如《五四纪念爱国歌》《国耻》《晚歌》《迎冬舞》《柏树林回旋曲》《春江花月夜》等。除一般中小学音乐课内的合唱课外，教会学校和唱诗班也十分重视合唱训练。北京燕京大学在 1927 年成立了由 120 名师生组成的合唱团，每年在圣诞节演唱《弥赛亚》和其他世界合唱名曲，这些作品的传唱对当时的音乐界以及平、津、沪大学生合唱的开展均有着积极的影响。

1927 年，语言学家、音乐家赵元任参照欧洲 18 世纪叙事性大型合唱曲的结构特点，选用徐志摩的诗歌创作了一部大型合唱作品《海韵》，深刻地表现了中国青年反对封建思想、追求个性解放的精神。该作品旋律优美，形象鲜明，是我国合唱作品中的经典之作。1928 年，我国第一位女指挥家周淑安在上海中西女塾组织了一个女子合唱团演唱《海韵》，同时，她应萧友梅的邀请任国立音乐专科学校指挥，组建合唱团"天籁歌乐社"，用科学的方法进行合唱训练，为我国现代早期的合唱事业做出了很大贡献。

进入 20 世纪 30 年代后，随着上海国立音乐专科学校等专业音乐院校的建立，中国的音乐家黄自、马思聪、周淑安、吴伯超、聂耳、冼星海等将中国音乐事业的发展推向了新的阶段，中国合唱事业专业音乐教育与群众歌咏同步发展。

1931 年"九一八"事变后，中国音乐家们创作了许多以抗日救亡为题材的作品，如黄自创作的《抗敌歌》《旗正飘飘》，夏之秋创作的《歌八百壮士》《最后的胜利是我们的》《女青年战歌》；冼星海创作的《救国军歌》《到敌人后方去》《在太行山上》，阎述诗创作的《五月的鲜花》；贺绿汀创作的《游击队歌》《垦春泥》《胜利进行曲》

① 孙从音：《合唱艺术手册》，上海音乐出版社 2002 年版，第 3 页。

《新中国的青年》《东方红》《上战场》；谭小麟创作的《正气歌》，郑志声创作的《满江红》，吴伯超创作的《打回东北区》《中国人》；聂耳创作的《义勇军进行曲》，江定仙创作的《为了祖国的缘故》，马可创作的《老百姓总动员》，舒模创作的《军民合作》；等等。

这一时期的大型合唱作品有1932年黄自为国立音乐专科学校合唱课创作的清唱剧《长恨歌》，这是我国历史上第一部清唱剧，是一部艺术性极高的优秀大型声乐作品。1939年，冼星海在延安创作出4部合唱作品，分别是《生产大合唱》《黄河大合唱》《九一八大合唱》《牺盟大合唱》。其中，《黄河大合唱》传唱最广、影响最大，成了中国新音乐的代表，是中国民族音乐与西方创作技法完美结合的典范，作品充分展示了中华民族在历史危难中的伟大坚强，是中国现代音乐史上无法替代的杰作。这一时期的大型声乐作品还有郑律成在延安创作的《八路军大合唱》、马可创作的《吕梁山大合唱》等。20世纪40年代后，以"康塔塔"形式创作的作品以马思聪所写的3部大合唱为代表，分别是1946年创作的《民主大合唱》和1947—1948年创作的《祖国大合唱》《春天大合唱》。

我国近代合唱事业的先驱者李抱忱于1934年组织北平育英中学合唱团在全国巡演，1935年组织学生在故宫太和殿大合唱，1942年组织了千人大合唱，带领重庆5个大学合唱团到成都参加演出，用合唱的歌声唤起广大民众的抗日热情，激励抗战斗志，坚定抗战必胜的信念。

1935年，以田汉为首、吕骥主持的中国左翼戏剧家联盟（左联）组织了业余合唱团，由冼星海、张曙任指挥，用群众歌咏的力量推进抗日救亡运动。

1936年，为促进群众歌咏的创作，词曲作者联谊会和歌曲研究会先后在上海成立。1938年，延安"鲁艺"（鲁迅艺术学院）开设"指挥与合唱"课程，创作、演唱抗战歌曲，将歌曲推广到全国各地以及抗日前线。1939年，李凌、赵沨、孙慎等人组建了"新音乐社"，将重庆国统区的许多音乐家团结起来，用音乐进行抗敌。同年7月，我国近代伟大的教育家、思想家陶行知在重庆北碚创办育才学校，招收10岁左右的战争难童，开设音乐课，多次在重庆演出，宣传抗日救国和民主运动。

抗战期间，武汉成了全国抗战歌咏的中心。1938年1月17日，中华全国歌咏协会成立；4月9日，"水陆火炬歌咏大游行"在武汉举行，由冼星海指挥大家引吭高歌，活动热潮蔓延到全国各地。

从1931年9月18日到1945年9月2日抗战胜利的十几年里，我国的群众歌咏和合唱发展与中国人民的命运紧密相连，中国合唱在题材、内容、创作手法、演唱水平和合唱指挥艺术上都有了快速的发展，为新中国成立后的合唱音乐发展奠定了基础。

解放战争时期，重庆成立了"民主合唱团""贝多芬合唱团""冼星海合唱团"等，并在国内外设立分团。在国民党统治区，大批学生、工人、市民挽着手臂，演唱着《团结就是力量》《跌倒算什么》《你这个坏东西》等作品进行游行；在解放区根据地，老百姓唱着《解放区的天》《拥军花鼓》《胜利花鼓》《没有共产党就没有新中国》等歌曲，庆祝前线战士获得的每一次胜利；在抗战前线流传较广的歌曲有《追》《国民党一团糟》《我为人民扛起枪》《狠狠的打》等，鼓舞着战士打败敌人，夺取全国胜利。

新中国成立后，我国的合唱事业开始系统、专业地发展，许多专业的合唱团如中央歌剧院合唱团、中央乐团合唱队、中央广播合唱团、中央民族歌舞团合唱队、中央歌舞合唱队、上海合唱团、广州合唱团等相继成立。为了满足合唱指挥人才成长的需要，除了老一辈的指挥家杨嘉仁、马革顺之外，国家还将严良堃、郑小瑛等送去苏联深造，同时聘请了苏联、民主德国、朝鲜、保加利亚等社会主义国家的一批专家，如苏联的斯契潘诺夫、杜马舍夫、巴拉晓夫，民主德国的赫福特，保加利亚的鲍·亚·基也夫以及朝鲜的李享云等，为新中国培养了一批优秀的合唱指挥家，如秋里、司徒汉、施明新、聂中明、郑裕锋、胡德风、王方亮、徐新、沈武钧、史介锦等，大大推动了我国刚起步的合唱事业的发展。①

新中国成立初期，我国的合唱作品题材日渐丰富：有歌唱祖国大好河山的作品，如《歌唱祖国》《我的祖国》《祖国颂》《社会主义好》等；也有反映人民现实生活题材的作品，如《在毛泽东的旗帜下胜利前进》《英雄们战胜了大渡河》《在和平的大道上前进》《工人阶级硬骨头》等；还有号召大家学习雷锋的作品，如《接过雷锋的枪》，歌颂革命军队的作品，如《革命人永远是年轻》《打靶归来》《人民军队忠于党》《娘子军练歌》等；还有古诗词改编的合唱作品《阳关三叠》《苏武》等；亦有以民歌音调为素材创作的合唱作品，如《远方的客人请你留下来》《阿细跳月》《牧歌》《三十里铺》《信天游》《乌苏里船歌》等。

1950—1965 年，创作了许多大型的合唱作品。1951 年，张文纲依据"抗美援朝"飞虎山战斗中朝鲜人民冒着枪林弹雨为中国人民志愿军送饭送水的感人事迹，创作了《飞虎山大合唱》；同年，时乐濛创作了合唱套曲《千里跃进大别山》，赞颂"千里跃进大别山"这一伟大战略行动；1953 年，马革顺创作了圣诞大合唱《受膏者》，这是中国人创作的第一部具有中国风格的大型圣乐作品；1956 年，瞿希贤创作了描绘第二次国内革命战争时期红军根据地的斗争生活，以及红军长征后人民对革命的忠诚和对红军的深厚情感的《红军根据地大合唱》；同年，马思聪响应毛主席"一定要把淮河修好"的号召，带领中央音乐学院师生百余人到苏北、皖北、河南三地参加治淮劳动，创作了《淮河大合唱》；1958 年，丁善德通过描述黄浦江的变迁创作了反映上海今昔的《黄浦江颂》；同年 11 月，萧白、王久芳、王强、张英民以苏北人民大搞水利建设为题材，创作了《幸福河大合唱》，这首作品荣获第七届世界青年联欢会合唱一等奖，是我国合唱在国际上第一次获得最高奖的作品；1960 年，朱践耳以毛泽东在红军长征途中所写的 6 首诗词为歌词创作了交响乐大合唱《英雄的诗篇》；1962 年，张敦智以西南各族人民在山区修建水库为题材创作了《金湖大合唱》；1965 年，晨耕、生茂、唐诃、李遇秋四人为纪念红军长征 30 周年创作了大型合唱套曲《长征组歌——红军不怕远征难》；同年，中央乐团的作曲家罗忠镕以及乐团队员杨牧云、邓中安、谈炯明四人共同创作了《交响合唱"沙家浜"》。

在此期间，中国合唱以音乐会的形式出现在舞台上：1957 年 4 月，聂中明指挥中央广播合唱团在北京举行了第一个无伴奏合唱音乐会；1959 年 9 月，严良堃指挥中央

① 苗向阳：《合唱与指挥》，花城出版社 2001 年版，第 25 页。

乐团合唱团在北京第一次演唱《贝多芬第九交响乐》；1961 年 7 月，严良堃指挥中央乐团合唱团在北京举行第一个合唱音乐会。1963 年，我国第一部关于合唱艺术的专著——马革顺先生所写的《合唱学》在上海出版。

"文革"时期，中国合唱发展缓慢。中央乐团率先创作并演唱了以毛泽东诗词为题材的合唱作品，如 1958 年郑律成开始创作的合唱作品《长征路上》，作品由五个乐章组成，均为混声合唱，曲目包括《七律·长征》《忆秦娥·娄山关》《十六字令三首》《清平乐·六盘山》《念奴娇·昆仑》。这一组作品在当时受到"四人帮"的压制，直到"四人帮"垮台后的 1977 年冬，在纪念郑律成逝世一周年音乐会上才为广大群众表演。此外，还有 1970 年田丰创作的大型合唱套曲《为毛主席诗词谱曲 5 首》，分别为《沁园春·雪》《渔家傲·反第一次大围剿》《忆秦娥·娄山关》《清平乐·六盘山》《七律·人民解放军占领南京》。"文革"结束后，中国合唱事业慢慢恢复。

1982 年，中国音乐家协会在中央乐团举办了"全国首届合唱指挥培训班"以培养新一代优秀合唱指挥，由各省音乐家协会选送 30 名学员组成，严良堃为主讲、杨鸿年为助教，进行为期一个半月的集中训练；同年，文化部、中国音乐家协会、总政文化部和北京市政府联合举办了我国第一个大型的合唱盛会——第一届北京合唱节，并提出"振兴合唱"的口号，每四年举办一次，从第四届起改称"中国合唱节"，到 2021 年 7 月已举办第九届；1992 年，文化部艺术局主办首届中国国际合唱节，每两年举办一届，口号为"为了明天——和平、友谊"，到 2022 年已举办 16 届；1993 年，由广电部等 6 个部主办首届中国童声合唱节，至 2023 年 7 月已举办至第九届；1999 年，由国家文化部、广播电影电视总局主办首届中国老年合唱节，每年一届，到 2019 年已举办20 届。

1986 年 6 月，我国第一个合唱界组织"北京合唱指挥协会"在第二届北京合唱节闭幕时宣告成立，1988 年更名为"中国合唱学会"，1993 年改为"中国合唱协会"，中国合唱协会成立后与各省合唱协会以及合唱同仁们为促进我国合唱事业发展做出了极大的贡献。[①] 同时，中国合唱协会与世界合唱联盟、亚洲合唱联盟相互联系，使得中国合唱与世界合唱紧密接轨。

至今，中国合唱在经历了风风雨雨后迎来了合唱新时代。改革开放后，中国经济大踏步向前发展，中国合唱团队开始走出国门，与国外优秀合唱团队交流学习。国内也相继举办了大型的合唱比赛。2008 年 3 月，中央电视台第十三届青年歌手大赛增加了合唱组比赛，备受全国人民关注，并引起了强烈反响。为了在青少年中开展艺术教育活动，教育部每三年举办一届全国大、中、小学生艺术展演活动，合唱是展演的重要形式之一。截至 2021 年，该展演已举办了 7 届。整个展演选拔从全国最基层的学校团队开始，选拔的同时也推动了各级各类学校合唱活动的开展。丰富多彩的合唱活动促进了我国合唱创作内容、创作手法的多元化发展，优秀的合唱作品层出不穷，作曲家陆在易、瞿希贤、张以达、恩克巴雅尔、陈国权、孟卫东、刘晓耕、曹光平、曹冠玉、徐坚强、温展力、吴可畏、潘行紫旻、温雨川等创作的合唱作品深受广大群众喜爱。

① 苗向阳：《合唱与指挥》，花城出版社 2001 年版，第 27 页。

第二节　中国合唱指挥大师

一、马革顺（1914 年 12 月 27 日—2015 年 12 月 19 日）

陕西乾县人，中国合唱指挥泰斗，上海音乐学院合唱指挥一级教授，中国合唱音乐的奠基人之一，曾任中国音乐家协会理事、中国合唱协会艺术顾问、中国基督教圣乐委员会顾问、上海音乐家协会常务理事、上海音乐家协会合唱专业委员会艺术顾问、国际合唱学会委员，是美国合唱指挥家协会终身会员。

马革顺先生从小在教会唱诗班唱歌，1933 年高中毕业后考入南京国立中央大学音乐系，师从奥地利音乐博士史达士学习指挥法、音乐教育法等课程，并担任中央大学合唱团、口琴队以及教会孤儿院合唱队指挥，同时负责南京金陵大学、中央大学、金陵女大三校联合合唱团——声歌协会的日常事务工作，并协助史达士博士的指挥工作。1937 年从国立中央大学毕业，1947 年赴美国西南音乐学院、威斯敏斯特合唱学院研修合唱指挥，1949 年获硕士学位并回国。

（一）教学及学科建设

1937 年马革顺毕业获学士学位后，由于民族危亡形势的发展，他转赴西安，先后任教于几所中学以及西北音乐学院。受西安抗战后援会的邀请，马革顺组织社会和中小学的抗战歌咏活动并为前方将士募捐，他还亲自带领学生上街演唱抗战歌曲，并创作了《募寒衣》《台儿庄打胜仗》两首歌曲。1944 年，他转赴成都，在中学和省立艺专教课，同时指挥青年会合唱团。1945 年抗战胜利，他举家返回上海，任职教育局音乐中心第一分站主任，后任教于上海中华浸会神学院及几所中学。1949 年，马革顺获硕士学位回国，任教于上海中华浸会神学院、沪江大学、上海美术专科学校及几所中学。

新中国成立后，上海音乐学院贺绿汀院长聘请马革顺给音乐教育专修班及进修生讲课，为音乐学院组建音乐工作团排练合唱。从 1951 年起，马先生受聘任教于华东师范大学音乐系。1956 年由于高校体制调整，马先生转任于上海音乐学院与杨嘉仁教授筹建上海音乐学院指挥系，并担任合唱指挥研究室主任，主讲合唱指挥法、合唱学、合唱总谱读法等课程。1956—1965 年是马先生艺术生涯的重要时期，我国许多合唱指挥家均毕业于这一时期马先生的教学班，同时，马先生还负责上海音乐学院受上海市文化局委托开办的合唱训练班的合唱教学。在 1962 年第三届"上海之春"，马先生指挥合唱班成功演唱张敦智作词作曲的《金湖大合唱》，排练勃拉姆斯的《命运之歌》。1963 年，在合唱训练班的毕业音乐会上，马先生指挥演出 10 多首中外合唱艺术歌曲，取得丰硕成果，这些学员们从毕业后一直到 20 世纪 90 年代初期都是上海合唱团的中坚力量。

"文革"十年是马先生艺术生涯的"休止"时期。"文革"后，60 多岁高龄的马先生迎来了艺术生涯的鼎盛时期。在专业指挥课教学中，他充分拓展合唱经典曲目，以其渊博的学识、丰富的教学经验为我国合唱事业培养了一大批颇具才能的指挥。广州乐团

一级指挥徐瑞祺、内蒙古蒙古族青年合唱团常任指挥娅伦格日勒均是马先生的高足。

1986 年，马先生退休后，仍担任上海音乐学院本科生的教学和研究生导师工作。其讲学所到之处包括泰国、菲律宾、新加坡、马来西亚、印度尼西亚、澳大利亚、美国等地。

（二）学术研究

1935 年，马先生用"马应人"的笔名在《音乐教育》杂志上发表论文《我组织与指导合唱团的经过》。1951 年，他在华东师范大学音乐系任教期间的著作有《杖竿段歌集》（1953 年）、大合唱《受膏者》（1954 年）、《单声部视唱练习》（1956 年）、《幼儿园音乐游戏和欣赏材料》（1957 年与盛璐德合著）。

1963 年，马革顺教授的《合唱学》正式出版，这是我国第一部关于合唱艺术的学术专著，标志着我国合唱学术理论达到国际水平，也确立了马革顺合唱学派在国内外的重要地位。"文革"后，马革顺教授为《周总理，你在哪里?》《祝酒歌》《运动员进行曲》《每当我拿起洁白的粉笔》《本事》《教我如何不想他》等歌曲整理编写合唱。此后，马革顺教授摘译 G. F. Darrow 的《40 年来的合唱训练》（1978 年），修订《合唱学》（1980 年、1991 年），发表论文《各时期合唱作品的主要表现特征》（《音乐艺术》1982 年第 4 期）、《合唱指挥的教学与排练随笔》3 篇（《中央音乐学院学报》1989 年第 1 期、第 3 期、第 4 期）。此外，他还陆续在《上海歌声》《文汇报》《舞台与观众》《儿童歌声》《多来咪》等报刊发表文章 10 余篇。另外，他还录制了女声合唱唱片 8 张、合唱音带 8 辑、指挥教学录像带 1 辑（1995 年）、《合唱的训练》VCD1（1998 年）。其中，《合唱的训练》获得国家新闻出版署、教育部第三届全国优秀教育音像制品一等奖。

（三）艺术实践

马革顺教授指挥过中央乐团合唱队、上海广播合唱团、总政歌舞团，以及天津、上海、内蒙古、陕西、山西、江苏、浙江、湖北、广西、贵州、海南、广州、西安、南京、武汉、福州等的省市军区合唱团体的演出，还举办过合唱音乐会，首演了许多优秀的中外合唱名作。文艺复兴时期的优秀作品、巴洛克及古典时期的代表作、难度很大的室内合唱以及黑人灵歌编配的合唱均是马革顺教授的保留曲目。马先生担任各地各类合唱节、合唱比赛的顾问、评委，为各地各类学校音乐教师及合唱团队讲学、指导活动难以计数。马革顺教授对我国合唱艺术发展与提高的影响极为广泛和深远。

1985 年 1 月，马革顺教授在中国音乐家协会上海分会秘书长管荫深同志的支持下，筹办了"合唱艺术研究小组"，后正式命名为"中国音乐家协会上海分会室内合唱团"（1989 年改称为"上海音乐家协会室内合唱团"），由管荫深同志任团长，马革顺教授任艺术顾问兼常任指挥。在马革顺教授的精心指导下，该团为我国音乐界和广大音乐爱好者介绍了大量优秀的中外合唱经典作品。

1981 年、1984 年、1987 年马革顺教授三次出访美国，出席美国合唱指挥家协会年会，介绍我国合唱艺术以及教授本人的合唱学术理论，指导中国合唱作品排练和指挥演

出。由于马革顺教授在合唱艺术上的杰出成就，1981 年，美国威斯敏斯特合唱学院授予其"荣誉院士"称号，古斯塔夫学院授予其"艺术荣誉奖章"；1987 年，瓦特堡学院授予其"荣誉音乐艺术博士"称号。21 世纪，马革顺教授荣获"萧友梅音乐教育建设奖"以及中国文联、中国音协"金钟奖"组委会授予的"终身荣誉勋章"。

马革顺教授的关门弟子、合唱指挥家及教育家徐武冠在其书中写到，马革顺教授关于合唱艺术的学术思想立足于我国民族的思维、情感、语言、声调基础之上，是吸收国际合唱艺术的学术精粹，创造性地发展形成的。马革顺教授关于合唱艺术的学术思想具有鲜明的个性，音乐表现重风格、重情感、重深度。合唱音响谐和典雅、色调丰富。对于我国合唱歌曲，不仅在咬字吐字（包括咬字吐字与发声的结合）方面有独到的见解，更在运用声调、语调以加强合唱感染力方面有极其宝贵的成功经验。①

二、严良堃（1923 年 12 月 28 日—2017 年 6 月 18 日）

中国共产党员，著名指挥家，中国交响乐团合唱团（前为中央乐团合唱团）创办人之一，生于湖北武昌，曾师从冼星海学习指挥，自学乐理、和声。在 1938 年抗日救亡歌咏运动中，他开始了指挥生涯。严良堃是中国专业合唱事业的奠基人之一，他的指挥细腻严谨，乐风含蓄抒情，动作潇洒洗练，是中国杰出的合唱指挥艺术家。他曾任中国音乐家协会副主席、中央乐团合唱指挥、中国音乐家协会第八届顾问、合唱指挥学会理事长、中国文学艺术界联合会第十届荣誉委员。

（一）教学及学科建设

严良堃先生于 1938 年参加抗敌演剧九队，后调至"孩子剧团"；1940 年首次指挥"孩子剧团"公演了《黄河大合唱》；1942 年考入上海国立音乐学院理论作曲系，师从江定仙教授，并随吴伯超先生学习指挥；1947 年毕业后到香港中华音乐学院从事理论作曲、指挥教学工作；1949 年在中央音乐学院任教并担任该校青年工作团合唱指挥；1952 年任中央歌舞团合唱指挥；1954 年赴苏联深造，为柴可夫斯基音乐学院指挥系研究生，主修交响乐及合唱指挥，师从阿诺索夫及索柯洛夫。

（二）艺术实践

1958 年，严良堃先生回国，任中央乐团合唱团指挥；1959 年为国庆献礼指挥演出《贝多芬第九交响乐》；1961 年指挥首次合唱音乐会；1964 年任音乐舞蹈史诗《东方红》千人合唱首席指挥；1979 年率中央乐团合唱团赴菲律宾参加第一届国际合唱节；1982 年在第一届"北京合唱节"上指挥中央乐团合唱团演唱西欧歌剧合唱音乐会。1983 年，匈牙利柯达伊纪念委员会授予严良堃证书和纪念章，表彰他在介绍柯达伊的作品和教学法中所做的贡献。1985 年，他率领中央乐团合唱团赴香港参加"黄河音乐节"，后再度应邀赴香港参加"亚洲艺术节"，指挥香港合唱团演出；1986 年在第二届

① 马革顺教授简介摘选自《合唱学新编》。

"北京合唱节"中任常委、指挥组组长，由严良堃先生指挥的中央乐团合唱团在比赛中荣获第二届"北京合唱节"专业组表演艺术比赛一等奖第一名；同年成立"合唱指挥学会"，被选为理事长；1995 年赴美国参加"纪念反法西斯战争胜利 50 周年"纪念音乐会，指挥 20 余个合唱团（300 人）演唱《黄河大合唱》。1995 年，严良堃先生先后指挥《黄河大合唱》近 40 场，其中万人以上的有 2 场，即北京"大学生万人演唱《黄河大合唱》"和"广州 15000 人演唱《黄河大合唱》"，达到了演唱《黄河大合唱》的规模顶峰。2015 年 6 月 18 日，严良堃先生任中国音乐家协会第八届顾问。

严良堃先生在《我与〈黄河〉60 年——答黄叶绿同志问》一文中说，《黄河大合唱》的精神鼓舞着一代又一代的中华儿女，一个真正的艺术家，他的知名度和劳动的价值在于奉献给人民，并留存在人民心中的真正的精神财富。从 1940 年到 2015 年的 75 年里，严良堃先生指挥了多达千场的《黄河大合唱》，是《黄河大合唱》的权威指挥和主要诠释者。严良堃先生为中国合唱艺术事业的发展及合唱队伍的建设做出了重要贡献，在培养合唱指挥，普及合唱艺术，辅导专业、业余合唱团，为广播、电视、电影录音，录制唱片等方面均做出了杰出贡献。

三、杨鸿年（1934 年 7 月 30 日—2020 年 7 月 26 日）

中国共产党员，著名指挥家、音乐教育家，中央音乐学院特聘教授、指挥系教授，北京爱乐合唱团（原中国国家交响乐团少年及女子合唱团）创始人，"中国合唱终身成就奖"获得者。

杨鸿年先生自幼酷爱音乐，少年时期遇见恩师包恩珠教授，开始学习钢琴。1951 年就读于上海华东师范大学音乐系，师从杨嘉仁教授，曾跟随德国指挥家希茨曼学习指挥，并在苏联阿尔扎曼诺夫专家班学习作曲技术理论。1953 年，杨鸿年先生留校任教，担任合唱课及和声课助教。1956 年后，在北京艺术师范学院、北京艺术学院、中国音乐学院任教。1973 年调入中央音乐学院。杨鸿年先生在音乐表演、教学、研究和创作领域均做出了突出贡献。

（一）教学及学科建设

1953—1973 年，杨鸿年先生在华东师范大学和中国音乐学院所授课程有"和声学""和声分析法""复调写作""配器分析""曲式与作品分析""歌剧分析""作曲主科""西方音乐史""中国近现代音乐史""合唱课""钢琴副科""合唱写作""单弦牌子曲式分析"等。

1973 年，杨鸿年先生调入中央五七艺术大学音乐学院（后恢复"中央音乐学院"校名）工作。初期，他协助黄飞立教授筹建恢复指挥系，并制订出指挥系较为详尽的教学大纲及各年级的教学计划，其担任过的课程有"指挥法主科""乐队训练学""合唱训练学""总谱分析"等专业课，并多年担任全院合唱必修课、室内乐团及青年合唱团等共同课教学。除此之外，他还热心于学院的选修课建设，曾开设"和声分析""合唱精品选读""合唱与指挥""合唱配器法"等课程。著名指挥家曹丁、邹小龙、余峰、

杨力、郭爽、彭家鹏、那日松曾受教于杨鸿年先生，他的合唱艺术影响了众多优秀的指挥系学子，其多年教授的合唱必修课使全院各专业的学生受益匪浅。

1996 年，杨鸿年先生在学院支持下成立了集教学、科研、艺术实践、培训于一体的"中央音乐学院合唱研究中心"。2015 年，中央音乐学院向国家艺术基金管理中心申报并获批首个国家级"青年合唱指挥人才培养"项目，由杨鸿年先生主持，这对于我国合唱艺术的发展乃至国民音乐素质的提高具有重要的推动作用。

（二）学术研究

杨鸿年先生几十年来出版了许多重要教材及专著。1962 年编辑了《手风琴伴奏编配法》，1977 年出版了《二部歌曲写作基础》，1981 年撰写并出版了我国第一部关于乐队训练的学术著作《乐队训练学》，2002 年的《童声合唱训练学》及 2008 年的《合唱训练学》为合唱表演艺术的学术建设做出重要贡献。其中，《乐队训练学》获第六届中国音乐"金钟奖"理论评论二等奖，《童声合唱训练学》获第四届中国高校人文科学社会研究优秀成果奖，《合唱训练学》（第二版）获第九届中国音乐"金钟奖"理论评论优秀奖。

（三）艺术实践

在担任教学工作的同时，杨鸿年先生高度重视艺术实践。1990 年 11 月，他应邀率领中央音乐学院青年合唱团赴新加坡首演《黄河大合唱》；2012 年 6 月，他应邀率领中央音乐学院青年合唱团赴美国参加耶鲁大学首届国际合唱节，举行专场音乐会和合唱训练大师班，并在哈佛大学等地演出，获得巨大成功。

杨鸿年先生指导过的团体有中央音乐学院青年合唱团、中央音乐学院青年室内乐团、中央乐团室内乐团、中央乐团合唱团、中央歌剧院合唱团、中央民族歌舞团、东方歌舞团、上海乐团、上海歌剧院合唱团、上海广播艺术团、总政歌舞团、战友文工团、空政文工团、海政文工团、北京歌舞团室内乐团、武警男声合唱团、国家大剧院合唱团等。

1999 年 7 月，杨鸿年先生带领新疆师范大学合唱团赴意大利参加第三十八届"赛吉齐"国际合唱比赛，荣获混声组第一名、女声组第一名、男声组第一名三项大奖。

2010 年，杨鸿年先生所指导的西安音乐学院青年合唱团在当年 CCTV 第 13 届青歌赛中获得银奖；2014 年 10 月，该合唱团又在第二届金钟奖合唱比赛中荣获金奖第一名。

杨鸿年先生特别关注西部及边远地区的合唱及乐队建设。早在 20 世纪 70 年代，杨鸿年先生就远赴云南、西藏、内蒙古等地指导当地的音乐团队，包括云南省歌舞团、红河州歌舞团、思茅区歌舞团、西双版纳歌舞团、昆明军区文工团、西藏自治区歌舞团、内蒙古自治区歌舞团、内蒙古军区文工团、四川省歌舞团、原成都军区文工团、成都市歌舞团。近 30 年来，杨鸿年先生多次前往新疆、西安、海南、厦门、南京、上海、杭州、广州等地对高校合唱团和艺术团体进行合唱训练及指导。

经过 30 年的不断探索，杨鸿年先生所创立的"杨鸿年合唱训练体系"已在海内外产生强烈反响。2014 年，杨鸿年先生应邀率团赴拉脱维亚首都里加参加第八届世界合

唱比赛，并举办"杨鸿年合唱训练体系"工作坊及专场音乐会。

（四）创作成就

杨鸿年教授的创作领域广泛。在 20 世纪 50—70 年代，他发表了近百首儿童歌曲，艺术歌曲《红日照在草原上》，钢琴曲《皖北主题变奏曲》《跃进花鼓》和《第一钢琴协奏曲》，琵琶曲《渡江之战》，以及《中国民歌手风琴曲集》等。

杨鸿年教授所编创的几百首合唱作品中的多数已成为我国的合唱经典；他编辑的《中外童声合唱精品选》（4 册）、《合唱》（3 册）等 10 余本合唱曲集也是我国合唱界的必用"曲库"。2013 年，他创作的合唱套曲《古越情怀》之《引子与托卡塔》获中国文化部举办的第十七届合唱、室内乐作品比赛一等奖（文华奖）。

（五）社会音乐教育及影响

杨鸿年教授于 1983 年创办北京爱乐合唱团，多年来，合唱团培养了数千名热爱音乐的孩子，积累了千余首中外合唱作品，演出近千场，足迹遍及欧洲、美洲、亚洲的国家以及港、澳、台地区，先后荣获 40 余项国际、国内比赛大奖，录制出版 CD、DVD 等音像资料 32 套，出版童声合唱曲集 7 册。

1987 年，杨鸿年教授率领合唱团应邀参加在美国华盛顿举行的第 3 届国际童声合唱节，获时任美国总统里根签署的"最高鉴赏证书"；2008 年 8 月，合唱团在北京举行的第 29 届奥林匹克运动会开幕式上，演唱奥林匹克永久性会歌《奥林匹克颂》；2016—2019 年，合唱团参加中国人民对外友好协会组织的《和平颂》世界巡演活动，远赴巴勒斯坦、以色列、芬兰圣诞村、朝鲜及黎巴嫩维和部队总部演出，向世界呼唤和平；2017 年和 2019 年，合唱团先后参加两届"一带一路"国际合唱高峰论坛的文艺演出。

在杨鸿年教授的训练和培养下，合唱团在诸多重要国际赛事中获奖。1996 年，合唱团赴意大利参加第 44 届圭多·达莱佐国际复调合唱比赛，获少年组一等奖和青年组二等奖；2015 年 7 月，合唱团在意大利戈里齐亚第 54 届"塞吉齐"国际合唱比赛中，获得全场总决赛第二名以及其他四个重要奖项；2017 年 8 月，合唱团再赴意大利，参加第 65 届圭多·达莱佐国际复调合唱比赛，一举获得该届大奖赛冠军的桂冠，欧洲顶级合唱赛场上第一次奏响了中国国歌。

自 1999 年起，杨鸿年教授连续三届被各国指挥推举为"国际童声合唱及表演艺术协会"（美国）副主席。2013 年，中国合唱协会授予其"中国合唱终身成就奖"。2014 年 1 月，中华文化促进会向其颁授"2013 中华文化人物"荣誉称号。2014 年，他担任"世界音乐教育促进会"（奥地利）副主席；同年，担任"世界华人合唱联合总会"主席。2015 年，担任"世界合唱理事会学术委员会"（德国）主席；同年，他被确定为世界合唱比赛主席团永久性成员。

杨鸿年教授独具一格的表演艺术以及他在训练合唱方面的技术与修养，深受国内外专家的钦佩，他在国际上被赞赏为"真正掌握合唱艺术奥秘的大师"。①

———————

① 杨鸿年教授生平简介摘选自《致敬杨鸿年教授》。

四、吴灵芬（1945 年 6 月—　）

吴灵芬教授在 20 世纪 60 年代毕业于中央音乐学院指挥系，毕业后在北京市河北梆子剧团工作了 10 年，通过指挥大量戏曲音乐，深入研究民族音乐，融汇中西，形成了自己独特的风格，随后在北京歌舞团交响乐团担任指挥工作，后任职于中央音乐学院指挥系以及中国音乐学院指挥系。现任中国国家大剧院合唱团首席指挥、中国合唱协会艺术委员会主任、中国教育部艺术教育委员会专家团成员、世界音乐与艺术教育协会副主任、中国国际合唱节艺术总监，曾是中国音乐学院指挥系创系主任、中国音乐学院指挥系教授。

（一）教学及学科建设

吴灵芬教授曾任教于中央音乐学院指挥系，教授总谱读法与乐队指挥。1998 年，吴灵芬教授受聘于中国音乐学院，开始合唱与合唱指挥教学工作。2003 年，她在中国音乐学院创建了以合唱指挥教学为主的指挥系，作为第一任系主任，在课程设置、教学内容、学科建设等方面都倾注了诸多心血。吴灵芬教授应用留学期间的经验创建了以合唱团形式进行主要指挥教学模式的指挥系，其严谨的治学态度、新颖的授课形式使其在音乐教育界获得盛誉，培养了许多活跃在国内外的优秀青年指挥。

（二）艺术实践

吴灵芬教授指挥演出过大量交响曲、歌剧、戏剧等各种体裁的音乐作品。1983 年指挥中央音乐学院歌剧系及中央歌剧院在中国首演了莫扎特歌剧《费加罗的婚礼》。1986 年公派赴柴可夫斯基音乐学院主修歌剧及交响乐指挥，指挥公演歌剧《茶花女》，获得了很大的成功。在国外学习期间，吴灵芬教授关注合唱这一艺术形式，回国后立即投入合唱指挥教学与研究。1994 年，她受聘为中央乐团合唱团客席指挥，成功完成了"伏尔加之声""舒伯特作品专场""世界经典合唱博览""中外名曲合唱专场""瞿希贤作品专场""新中国的歌"等演出；并应邀指挥各地乐团、合唱团排练，演出了亨德尔的巨著《弥赛亚》、贝多芬《第九交响曲》、马勒《第二交响曲》《第八交响曲》、普罗科菲耶夫《亚历山大·涅夫斯基》、奥尔夫《布兰诗歌》等音乐会 100 多场。她多次代表国家出访指挥演出，还担任历届国内最高级合唱大赛的评委和国际合唱比赛的评委。2004 年、2007 年，她带领中国音乐学院青年爱乐合唱团赴法国、奥地利等国家介绍并演出中国合唱作品，获得"最佳合唱团"的赞誉。在美国、英国、德国等地的国际研讨会上，她多次介绍中国音乐、排练中国合唱作品，受到国际同行的高度赞誉，成为最受爱乐人喜爱的指挥之一。

（三）社会音乐教育及影响

为了国家艺术教育的需要，自 1988 年起，吴灵芬教授把大量精力投入对合唱的研究与实践中，录制了大量合唱及合唱指挥的教学音像资料。1990—2000 年，她在主持

北京延庆区音乐教师及合唱指挥培养与系统教学项目中，完成了从中专到大学本科音乐教师的训练，培养了一批优秀的音乐教师与合唱指挥，彻底改善了延庆区没有音乐教师的困境。

2009年，吴灵芬教授受聘为国家大剧院职业合唱团首任合唱指挥，排练了著名歌剧《卡门》《茶花女》《西施》等剧中的合唱作品以及中外古今多部经典合唱作品，推出了我国民族合唱的大量新作品，同时，她还担任北京市学生艺术团队的合唱顾问。2012年，吴教授创建了以音乐教师为主体的"Harmonia 和谐之声"合唱团，承担了历届中国合唱指挥大赛的决赛演唱与国际学术性的合唱活动和演出。2021年，吴教授出版合唱曲集《初心与恒心：中国共产党百年合唱作品精粹》。

鉴于吴灵芬教授在培养教师和合唱教学方面做出的贡献，北京市教育委员会向她颁发了"特殊贡献奖"并组建了首个"吴灵芬合唱指挥工作室"。2008年，她受聘担任联合国教科文组织所属的国际合唱联盟中方顾问；2018年、2019年，她担任奥地利世界和平音乐节评委主席，同时当选为世界音乐与艺术教育协会的副主席。2023年，她被国家大剧院授予"荣誉艺术家"称号。吴灵芬教授是一位我国少有的既站讲台又站舞台，并掌握大量古今中外不同风格合唱经典作品的艺术家，她为音乐教育和合唱事业的发展做出了巨大贡献。

第三节　广东合唱的发展

近20年来，中国合唱一直在持续蓬勃发展，城市合唱发展同样快速。广东省合唱协会会长陈光辉说："中国的合唱大省是广东，而广东主要看广州。"经国际文化交流基金会和世界合唱理事会推选评审，广州市被授予2012年度"世界合唱之都"称号，是全球第一个荣获此称号的城市。目前，广州拥有超过3000支长期活跃在舞台上的业余合唱队伍，有幼儿合唱团、青少年合唱团、成人合唱团、老年人合唱团，亦有中小学学生合唱团、大学生合唱团、教师合唱团、公务员合唱团、工人合唱团、公司职员合唱团、社区合唱团、残疾人合唱团等。其中，有屡获国际合唱冠军金奖的广东实验中学合唱团、华南师范大学合唱团、星海音乐学院合唱团、广州小云雀合唱团、广州小海燕合唱团等10余个拥有世界影响力的优秀合唱团体。

同时，广州是国内最早举办学校合唱节的城市。1983年10月25日，广州市首届中小学合唱节在友谊剧院举办，起初每两年举办一届，到第七届改为每三年举办一届。首届中小学合唱节规定演唱曲目两首，其中一首必须是中国歌曲，并制定了表演的程序、表演者上场方式、摆放钢琴方式、评分标准、评委邀请等一系列规则。学校合唱节使广州成为当时全国学校合唱的标杆。经过学校合唱节的磨炼与提升，广州各类学校合唱团积极踊跃参与各大国际赛事，并取得优异成绩。

广州合唱发展的另一张名片是少年宫合唱团。广州市的少年宫合唱团在20世纪50年代就有了，当时中华人民共和国刚刚成立，各行各业欣欣向荣，社会合唱事业也开始萌芽，改革开放后少年宫合唱事业真正开始发展。广州市现有市、区级少年宫10余个，

目前在合唱领域最突出也最具代表性的有广州市少年宫合唱团、越秀区少年宫小云雀合唱团、海珠区少年宫小海燕合唱团、天河区少年宫合唱团等。

广州部分优秀合唱团队介绍如下。

（1）广东实验中学合唱团（以下简称"省实合唱团"）：成立于1952年，至今已有70多年历史。从1985年至今，由著名的合唱指挥家谢明晶老师担任合唱团的艺术总监及常任指挥。省实合唱团是广州市校际合唱节"十四连冠"，是被授予"模范合唱团"称号的中学生合唱团，也是新中国成立以来第一个代表中国在国际合唱比赛中获得冠军，并得到外交部有关部门表扬的中学生合唱团。2005年，省实合唱团还应邀作为中国代表出席参加了2005年国际合唱联盟IFCM在日本举行的第七届世界合唱理事年会暨最优秀世界合唱团展演，为来自全球的合唱指挥和合唱专家做了两场以中国合唱作品为主题的精彩展示，获得了现场观众的高度赞誉，观众报以长时的热烈鼓掌。

省实合唱团发展至今已形成混声合唱、女声合唱、男声合唱和童声合唱四个类型。合唱团在70多年的发展中，不仅经常作为广东省和广州市的友好音乐小使者出访多个国家进行文化音乐的友好交流，还多次参加国际重大合唱比赛，并获得了不同比赛项目中的多项大奖。从2000年至今，省实合唱团先后8次代表中国参加举世瞩目的国际奥林匹克世界合唱比赛，获得了13项世界合唱比赛冠军。在主办国万人瞩目的国际奥林匹克世界合唱比赛主会场上，13次升起了鲜艳的五星红旗、奏响了雄壮的《义勇军进行曲》，广州市市长盛赞省实合唱团为"广州市一张亮丽的文化名片"。2016年，国际文化交流基金会和世界合唱理事会专门给谢明晶老师和他指挥的省实合唱团颁发了"世界合唱比赛杰出成就奖"。

（2）广州市少年宫合唱团：成立于1954年，是我国成立最早的少年宫合唱团，与新中国共呼吸、同成长。那些流淌在时光中的天籁之声，浓缩着几代人的共同回忆。

20世纪90年代后期以来，广州市少年宫合唱团先后与多位著名词、曲作家合作，成功演绎了粤语童谣合唱音乐剧《广州传说——从前、从前的故事》、由昆剧经典剧目《游园惊梦》改编的合唱作品《惊梦》、具有浓郁川藏地域色彩的合唱作品《嘉那玛尼》、极具卡通诙谐色彩的合唱曲 Impossible Birds、由仡佬族传统民歌改编的合唱作品《情姐下河洗衣裳》、由流行歌曲改编的七声部阿卡贝拉作品《少年》等一批难度极高又富有民族特色的原创作品，深受国内外观众的喜爱。

在世界文化高度交融的21世纪，广州市少年宫合唱团立足于国际舞台，多次在世界六大顶级合唱赛事中崭露锋芒，让世界听见中国的声音。在2011年10月举行的西班牙第43届 TOLOSA 国际合唱节比赛中，广州市少年宫合唱团作为唯一获得邀请的中国童声合唱团，力压19支世界冠军级合唱团，夺得桂冠。随后又在2013年应邀参加俄罗斯圣彼得堡第十一届"歌唱的世界"国际合唱艺术节和第九届"歌唱的世界"国际合唱比赛，一举夺魁，赢得大赛的童声组第一名、民歌组第一名。2016年，合唱团再创佳绩，获第五届佛罗伦萨国际合唱节现代及当代音乐组冠军，斯洛伐克第三届国际青年音乐节民歌无伴奏合唱民歌组冠军、童声合唱组冠军以及全场总冠军。2018年，参与第十二届匈牙利 Cantemus 国际合唱节，捧回总冠军金苹果奖杯及童声合唱金奖、最佳演绎、最佳指挥等多个奖项。从2004年至今，合唱团在世界级合唱大赛中荣获多项金奖、

最佳演绎奖和特别奖，多次受邀参加国际合唱节演出。北美、欧洲、亚洲……乘着歌声的翅膀，师生们的足迹已遍布全球各地。七十载弦歌不辍，一代代师生将广州市少年宫合唱团打造成广东少儿合唱的标杆，让世界看到中国合唱艺术的高度。

（3）广州小海燕合唱团：成立于 1978 年，是广州市海珠区少年宫小海燕艺术团中一支训练有素且充满活力的童声合唱团，也是小海燕艺术团外访演出的骨干力量，现任团长潘筱茗，艺术总监刁志君。合唱团音色纯净优美，和声清澈悦耳，情感表现细腻动人，备受社会赞誉。合唱团曾受邀出访欧洲、美洲、亚洲的多个国家和地区，其清纯甜美的歌声和丰富多变的表演令人难以忘怀。

合唱团现有团员 1000 多人，分属初级、中级、高级以及演出班四个梯队。成员主要由各中小学品学兼优的声乐尖子组成。自建团以来，合唱团培养出一批批热爱音乐、热爱合唱艺术的高素质团员，为各重点中学和艺术院校输送了大批特长生和优秀声乐人才。合唱团被评为"全国优秀合唱团"、"广东省优秀合唱团"、首批"广东省 5A 级合唱团"、"广州市高水平艺术团"、"广州市优秀合唱示范团队"。

合唱团先后出版发行了三套合唱专辑《海燕印象·声》，常年活跃于省、市电视台和各大重要庆典活动的舞台，多次参演广东省合唱协会主办的"南粤和声"合唱音乐会，曾应邀在广州《财富》全球论坛欢迎酒会上放歌，并获邀在中国少年儿童合唱节与全国教师合唱节开幕式进行示范性演出，在中国童声合唱节与中国童声合唱高峰论坛举办专场音乐会及工作坊。

在国内外各级各类声乐赛事中，合唱团屡屡获奖，先后摘得 17 次国际金奖，并 7 次夺冠。其中，在 2019 年赴瑞典哥德堡参加第四届世界合唱大奖赛暨欧洲合唱比赛，问鼎童声组和有伴奏民谣组两项世界冠军；在 2021 年世界合唱节中摘得童声组与民歌合唱组双冠军并获评审团大奖；还曾获星海国际合唱锦标赛童声组唯一铂金奖、中国少年儿童合唱节冠军及中国艺术节"群星奖"等奖项。目前，合唱团在 INTERKULTUR 国际文化交流基金会世界最佳 1000 个合唱团排名榜中位列儿童及青少年合唱组别第二名，民谣组别第三名，综合成绩排名第八。

（4）广州小云雀合唱团：广州市越秀区少年宫小云雀合唱团成立于 1981 年，曾被授予"中国十大优秀童声合唱团""广东省优秀合唱团""广州市优秀童声合唱示范基地""广州市中小学校高水平学生美育团队"等荣誉称号。

合唱团创始人是吴冠明、李明信。合唱团历任团长：1981—2004 年由李明信担任，2004—2021 年由权延红担任，2021 年至今由宋丽峰担任。1981—2013 年，合唱团聘请了国家一级指挥徐瑞祺担任艺术指导及指挥，还聘请了女中音歌唱家黎耀珲担任声乐指导；从 2013 年至今，聘请中央音乐学院指挥系教授杨力担任音乐总监顾问，少年宫邓群老师担任合唱团音乐总监以及指挥。

合唱团在合唱专家和先进教学理念的引领下，构成了童声合唱训练七个层次的课程标准，形成了科学、完善的教学模式。现有团员 2700 人，共 60 多个教学班级，合唱团演员预备班和演员班是演员梯队层面班级，承担着合唱团对外比赛、交流、演出等重要任务。

小云雀合唱团自建团以来，获得 40 多项国际、国内合唱赛事大奖，其中国际赛事

总冠军 2 个，单项冠军 8 个。自 2004 年起，每年不间断地在星海音乐厅举办一至两场"小云雀之夜"专场音乐会，共 26 个专场。多次受邀到国内外举办专场音乐会，还公开发行《云雀之声》专辑 4 张。合唱团曾多次与罗马大剧院交响乐团、广州交响乐团、上海歌剧院等国内外知名专业团队合作演出，参与政府组织的各项大型演出活动，云雀之声享誉世界。

（5）广州天河区少年宫合唱团：天河区少年宫下设"摩星轮"少儿合唱团和"摩星轮"男童合唱团两个合唱团，都在国内外获得过众多荣誉。

"摩星轮"少儿合唱团成立于 1995 年，多年来，先后在赖广益、赖元葵、苏严惠教授的精心指导下，取得了一系列令人瞩目的成绩，获奖 30 多项。主要有：1999 年美国国际儿童合唱节金奖，2004 年德国第三届合唱奥林匹克比赛童声组金奖，2008 年奥地利第五届世界合唱比赛童声组金奖，2012 年星海国际合唱节童声组金奖，广东省首届中小学生合唱比赛少年宫组一等奖第一名，2014 年拉脱维亚第八届世界合唱节大奖赛童声 1 组银奖，2016 年俄罗斯索契第九届世界合唱比赛有伴奏民谣组冠军赛金奖，等等。曾与世界著名指挥家洛林·马泽尔、丹尼尔·欧伦合作，参演歌剧《图兰朵》。

"摩星轮"男童合唱团成立于 2008 年 11 月，是我国第一支男童及青年混声合唱团。2014 年 12 月被评为"广州市优秀示范合唱团"，2016 年 12 月被评为"广东省优秀示范合唱团"。2014 年，赴拉脱维亚里加参加第八届世界合唱节大奖赛荣获公开赛金奖第一名；2016 年，赴俄罗斯索契参加第九届世界合唱比赛荣获冠军赛金奖第一名；2017 年，在 INTERKULTUR 世界合唱团排名中名列童声及青年合唱组别第 19 位；2018 年，获中国童声合唱节金奖。

（6）广州荔湾区童声合唱团：成立于 20 世纪 90 年代，一直是荔湾区青少年宫的品牌团队。在广州市荔湾区委、区政府、区教育局及专家的关心支持和全体师生的同心协力下，短短十数年间，合唱团迅速成长，培养出一批批声乐能力出众，热爱合唱艺术的高素质团员，为各重点中学与艺术院校输送了大量优秀人才，获得"广州市优秀合唱示范团队"、"广东省优秀合唱团"、中国少年儿童合唱节"最受欢迎合唱团"等称号。

合唱团脚踏实地一步一脚印，走出了属于自己的路。其以清新纯净的音色、情浓于声的演绎及灵动多变的表演形式，形成了独具魅力的演唱风格。曾在星海音乐厅等地举办专场音乐会，多次受邀参加广东省合唱协会主办的"南粤和声"合唱音乐会及省市级大型活动，表现优异，在各大合唱比赛舞台上屡获殊荣，为国争光。自 2014 年起，先后获得 7 项国际合唱比赛冠军，共计 10 余项国内外金奖：2014 年 8 月参加第十二届中国国际合唱节，获童声组金奖冠军、冠军赛季军；2015 年 7 月参加第九届勃拉姆斯国际合唱比赛，荣获童声组金奖冠军、民谣组金奖；2016 年 7 月参加第九届奥林匹克世界合唱大赛，勇夺福音组金奖冠军及童声组金奖、民谣组银奖；2017 年 7 月参加"美丽中国"南湖合唱周——全国优秀合唱团队邀请赛暨第十五届南湖中国合唱节，荣获童声及青少年组金奖冠军；2018 年 7 月参加第九届中国少年儿童合唱节，荣获全国仅十席的"最受欢迎合唱团"称号；2019 年 2 月参加荷兰马斯特里赫特国际合唱比赛，荣获童声组金奖冠军、流行组金奖；2021 年 6 月参加第 11 届世界和平合唱节，荣获童声组金奖冠军；2021 年 11 月参加第十五届意大利里米尼国际合唱节，荣获民谣组金奖

冠军、童声组金奖；2022 年 5 月参加第二十届俄罗斯莫斯科之声国际音乐合唱节，荣获青少年组金奖。

教育不忘饮水思源，合唱团一直谨记肩负的教育使命——培养学生成为一名有社会责任感、有奉献意识和合作意识的歌者，带动师生积极投身公益事业。从 2020 年至今，合唱团师生团队通过线上的远程教学和线下实地教学形式，长期坚持为贵州毕节团结乡、贵州黔南布依族苗族自治州惠水县、四川大凉山等地的山区师生打造专递合唱"专递课堂"，让各地的少年儿童唱响了跨越千里的大合唱，并拍摄了纪录片《大山里的合唱团》《大山里的礼物》《千里课堂》，被"学习强国"平台刊登和《音乐周报》专题报道，引起社会广泛关注。

（7）广州番禺区星海少年宫合唱团：成立于 2006 年 3 月，艺术总监和常任指挥为秦伟。合唱团音色通透圆润，和声丰富和谐，音域宽广，音乐风格多样。行之有效的系统训练使团员们在综合素质方面得到很大提高，合唱团培养了很多热爱合唱艺术的高素质团员，为各重点中学与艺术院校输送了大量优秀人才，充分发挥了合唱艺术育人的功能。合唱团近年来经常参加大型演出、音乐会、大师班示范表演，多次被电台、电视台及新闻媒体报道，在番禺区委区政府、区教育局和专家的关心支持，以及全体师生的同心协力下，获得"广州市优秀合唱示范团队"、"广东省 5A 级合唱团"、中国合唱协会"一级合唱团"等称号。

合唱团在国内外各大合唱比赛舞台上成绩斐然。从 2011 年至今，合唱团在广州市多届学校合唱节少年宫组展演中均获优秀示范团奖；2012 年 7 月参加维也纳世界和平合唱节，获得最佳合唱团奖，同时荣获"优秀世界之声"证书，并被授予"和平天使"称号；2012 年，在中国（广州）星海国际合唱锦标赛中，获得公开赛童声 1 组冠军，大奖赛金奖；2012 年 12 月被广东省音乐家协会评定为首批"5A 级合唱团"；2014 年 7 月，在第八届世界合唱比赛中获冠军赛童声组金奖；2015 年 8 月，代表广东省参加中国第六届少年儿童合唱节，荣获"表现优异"奖；2016 年 7 月，在第九届世界合唱比赛中获得冠军赛儿童合唱组和有伴奏民谣组两项金奖；2018 年 10 月，在第七届西班牙卡莱利亚国际合唱比赛中获童声组冠军、民谣组和流行合唱组三项金奖；2019 年 7 月，在亚太合唱高峰会中获最佳民俗歌曲演绎奖；2021 年 11 月，在第十一届世界合唱视频比赛中，获民谣组别最高级别 Excellent（优胜奖），流行、爵士合唱组 Very Good（优秀奖）；2021 年 11 月，在第十五届意大利里米尼国际线上合唱大赛中获青少年童声合唱组及流行、灵歌合唱组两项金奖；2022 年 6 月，在世界合唱节线上合唱大赛中获无伴奏合唱组金奖并获组别冠军和流行、爵士合唱组金奖；2022 年 7 月，参加第十六届中国国际合唱节比赛，获无伴奏民谣组金奖，流行、爵士、阿卡贝拉组两项金奖，并获得"国家一级团队"称号。

（8）广州大剧院童声合唱团：2013 年 9 月成立，作为国内首个剧院直属童声合唱团，是广州大剧院自主打造的以培养合唱艺术人才为导向的演出团体，肩负着培养广州合唱艺术新生力量的重要使命，由苏严惠教授担任艺术总监和常任指挥。著名歌剧导演、广州大剧院歌剧总监丹尼尔·欧伦及其国际顶级团队亲自对广州大剧院童声合唱团进行指导与训练。

自成立以来，合唱团多次参与国际歌剧演出，与世界顶级大师同台献艺、与全球一流演出制作团队共同排演，并依托广州大剧院的国家级剧院平台，与来自世界各地的著名合唱团体同台演出——通过大量的舞台表演，团员们的演唱技巧和舞台经验均得到了巨大提升。广州大剧院童声合唱团已经逐步走向成熟，成为一支高水平国际化的童声合唱团，在世界赛事上风采傲人、成绩斐然：2014 年荣获新加坡国际合唱节银奖；2015 年获国际合唱音乐节金奖；2016 年首次参加世界上规模最大的合唱比赛——第九届世界合唱比赛（俄罗斯·索契），即一举摘获伴奏民谣组金奖第一名、童声组银奖；2018 年，在南非举行的第十届世界合唱比赛中获得冠军赛童声组金奖、有伴奏民谣组银奖；2021 年，在世界合唱比赛（比利时弗兰德）锦标赛中获童声和青少年合唱组第一名；2022 年，在第十六届中国国际合唱节线上评测入选童声组金牌组别"一级团"。

（9）广州儿童合唱团：2017 年成立，由广州市妇联支持指导、广州市儿童活动中心组建。成立仅半年，合唱团参加第十七届台北国际合唱节，就一举获得合唱节金奖、优秀指挥奖及优秀伴奏奖；2018 年 7 月受邀远赴东欧，参加斯洛伐克第五届国际合唱比赛，荣获当代音乐组金奖冠军；2019 年应邀赴日本大阪及奈良进行访问演出；2020 年荣获北京第十五届中国国际合唱节流行与爵士组金奖。2021 年 10 月，广州儿童合唱团首次专场音乐会《初遇·成长》在广州星海音乐厅成功主办。

2022 年，合唱团收获了一系列国际国内大赛的荣誉奖项：广州儿童合唱团演出 A 团荣获 2022 年世界合唱节青少年组金奖冠军及现代作品组金奖，2022 年世界合唱比赛视频大赛青年混声组金奖冠军、童声组金奖季军，2022 年芬兰西贝柳斯国际合唱比赛青年混声组第一名、少儿同声组第一名；广州儿童合唱团演出小 a 团参加全国首届网络声乐大赛，以高分荣获专家评审奖金奖，荣获第七届中国童声合唱节童声组（12 岁以下）金奖；在 2022 年维也纳夏季艺术节国际合唱大赛中，广州儿童合唱团演出 A 团荣获青少年组金奖第一名，广州儿童合唱团演出小 a 团荣获儿童组（12 岁以下）金奖冠军；广州儿童合唱团幼儿团（4—6 岁组）参加国内首届花城幼儿合唱节，荣获特等奖。

此外，广东省各地级市的合唱团，如深圳中学合唱团、佛山童声合唱团、东莞玉兰童声合唱团、肇庆海韵合唱团、江门爱乐童声合唱团等，近年来也得到了长足发展，多次举办合唱专场音乐会，并在各类合唱赛事中获得优异成绩。

第三章 合唱的特点及类型

第一节 合唱的特点

合唱（Chorus）是一种集体演唱的多声部艺术形式，也是一种参与面较广、普及型极强、追求团队共性的音乐演出形式。合唱团团员利用自身的嗓音乐器，通过相互配合构建出不同于其他乐器的独特音响效果。参与合唱活动能提高团员之间的互助合作精神，增强团队凝聚力，通过长期规范训练，能提升团员的演唱技能、音乐素养以及整体综合素质、文化内涵。

合唱的特点有以下四个方面。

一、气息长

通过合唱团团员之间的相互配合、支撑形成了一种合唱特有的轮流呼吸方式——循环呼吸。这种呼吸方式是合唱团独有的，它可以使音乐在行进过程中隐藏呼吸气口，无限延长。当个体合唱团团员气息即将用完时，通过快速"偷气"，完成换气过程，此时，其他团员的气息可给予补充，在整体听觉效果上形成气口处的无缝衔接，使得音乐得以延续进行。

二、音色丰富

合唱团可划分为二声部至八声部，或者更多，每个声部都有其各自特点。女高音声部（Soprano）可分为四类：抒情女高（Lyric Soprano）纯净圆润；花腔女高（Coloratura Soprano）轻巧华丽；抒情花腔女高（Lyric Coloratura Soprano）音色明亮富有弹性；戏剧女高（Dramatic Soprano）结实有力。女低音声部（Alto）可分为两类：次女高音（Mezzo Soprano）也可称为女中音，中声区以上具有女高的光彩、中声区以下音色宽阔厚实；女低音（Contralto）音色浓厚饱满温和。男高音声部（Tenor）可分为两类：抒情男高（Lyric Tenor）高音区音色明亮、中音区温柔；戏剧男高（Dramatic Tenor）声音结实饱满，有金属光泽。男低音声部（Bass）可分为三类：男中音（Baritone）表现力强，兼具男高音和男低音的音质；男低音（Bass）深沉厚重；特殊男低音（Bass Profondo）比较少见，特别珍贵。

不同声部的音色组合在一起丰富多彩，合唱团团员通过音色的变化可以展示出不同作品的立体感、层次感，为听众塑造符合作品形象的画面。

三、音域宽

合唱团不同声部有着各自最佳音域：抒情女高是女高声部的主体，音域为 c^1—c^3，最佳音域为 e^1— $^b b^2$；花腔女高的音域为 d^1—g^3，最佳音域为 g^1—f^3；抒情花腔音域为 c^1—d^3，最佳音域为 f^1—c^3；女中音音域为 a—g^2，最佳音域为 c^1—e^2；女低音音域为 e—e^2，最佳音域为 g—c^2；抒情男高音域为 c^1—c^3，最佳音域为 e^1— $^b b^2$；戏剧男高音域为小字组 $^b b$— $^b b^2$，最佳音域为 e^1— $^b a^2$；男中音音域为 G—f^1，最佳音域为 B—e^1；男低音音域为 C—c^1，最佳音域为 E—a；特殊男低音音域为 F^1—G。四个声部包括了人声所能达到的全部音域，因此，合唱的音域十分宽阔。

四、力度对比明显

合唱是一种多人演唱的艺术形式，在演唱力度上可以从最强 *fff* 唱至最弱 *ppp*，并且能够根据作品的需要细腻准确地做出渐强、减弱、突弱、突强、突强转突弱等力度变化。强可以响彻云霄，震耳欲聋；弱则似有似无，须屏息倾听。

第二节　合唱的类型

依据人声，合唱可划分为混声合唱与同声合唱。

一、混声合唱

混声合唱一般指由成年男声加女声组成的合唱。

常见的混声合唱由女高音声部（Soprano 简称 S）、女低音声部（Alto 简称 A）、男高音声部（Tenor 简称 T）、男低音声部（Bass 简称 B）四个声部组成，女高 S 与男低 B 是合唱的外声部，女低 A 与男高 T 是合唱的内声部。每个声部可根据作品需要划为第一、第二两个声部，或者更多声部。此外，还有男声＋童声或者混声＋童声等组合，也有其独特的演唱特点。混声合唱的整体音域跨度大，音色丰富，力度变化幅度明显，是合唱中最富表现力的一种组合形式。

二、同声合唱

同声合唱是指由相同音质演唱不同声部的合唱，可分为童声合唱（详见本书第四章）、女声合唱、男声合唱。

女声合唱是指由变声后的女声组合的合唱。女声合唱的音色甜美、柔和，以表现抒情、温柔的内容见长，如陆在易的《葡萄园夜曲》、戴于吾的《蒲公英在秋风中微笑》；

同时，女高特有的穿透力和灵活性可以为作品增添强大的感召力，如拉赫玛尼诺夫的《春潮》、张以达的《五指山掠影》等。常见组合有二部合唱 S + A，三部合唱 S1 + S2 + A 或者 S + A1 + A2，四部合唱 S1 + S2 + A1 + A2，或者更多。

男声合唱是指由变声后的男声组合的合唱。男声合唱是同声合唱中表现力最丰富的一种，相对于女声和童声，其音域更宽，音色更丰富，力度感更强，可表现豪迈、雄壮的主题内容，如韦伯的《猎人进行曲》、黄自的《渔阳鼙鼓动地来》等。此外，男声的假声、半声具有特质的音色效应和抒情特性，若充分利用就能达到极佳的听觉效果。常见组合有二部合唱 T + B，三部合唱 T1 + T2 + B 或者 T + B1 + B2，四部合唱 T1 + T2 + B1 + B2，或者更多。

依据伴奏形式，合唱又可分为有伴奏合唱与无伴奏合唱。

三、有伴奏合唱

有伴奏合唱常见的伴奏形式有两种。一种是钢琴，常摆放在指挥面对合唱团团员时的左前方，有时会摆放在舞台中间，便于指挥与伴奏之间交流。一般合唱比赛或合唱专场音乐会均会使用钢琴伴奏，根据作品的需要也会增加大提琴、小提琴、铃鼓等其他伴奏乐器同步进行。另一种是乐队伴奏，根据作品的需要使用民乐队或交响乐队等不同编制的乐队伴奏，合唱团站在乐队后方。

四、无伴奏合唱

无伴奏合唱是用纯人声进行人声音响组合的演唱形式，在音准节奏、音色音质、气息控制、声部之间的糅合度等方面要求较高，被称为合唱艺术的"最高形式"。在演唱过程中，无伴奏合唱的音高可由具有固定音高概念的团员提示，或者使用音叉、音笛及钢琴给音。

另外，根据人数情况，合唱还可分为小型合唱（16—24 人）、中型合唱（28—36 人）、大型合唱（40—80 人），80 人以上则为超大型合唱。[①] 一般情况下，在各声部演唱水平接近的前提下，遵循杨鸿年老师在《合唱训练学》一书中所指出的"等量平衡"原则，可根据实际情况进行适当的人数增减调整。

第三节　合唱的队形

为保证合唱团演唱的音响效果，除了各声部的团员需要不断提升声音质量，队形的不同排列方式对合唱团整体的音响效果也有一定的影响。队形的编排不仅仅是为了视觉上的整齐、得体，它对合唱的共鸣、共振和听觉效果也有着直接的影响。合适的队形能

① 杨鸿年：《合唱训练学》，中央音乐学院出版社 2008 年版，第 44 页。

提升合唱团声部之间音色的融合与平衡，好的队形能帮助合唱团营造良好的音响效果，反之则会破坏声部均衡。合唱队形的排列需要结合合唱团的总人数、各声部能力的强弱、队员之间的声音融合度和演出形式、演出场地大小综合考虑。

同声合唱在舞台上常见的队形为弧形，按照身高进行排列，一种是两边低、中间高，另一种是两边高、中间低，如下图所示。

混声合唱根据人数可站成三排或四排，在视觉上形成梯形或扇形，如下图所示。

如果人数较多，可以站成波浪形，在视觉上形成起伏感，如下图所示。

如果合唱团中女生较多、男生较少，可将男生集中在中间，女生站两边；如男生演唱能力较强，也可放在队伍后方。如下图所示。

同声合唱队形中的声部排列，常见的有以下五种方式。

方式一：

女高（男高）	女低（男低）

方式二：

女中（男中）	女高（男高）	女低（男低）

方式三：

女低（男低）
女高（男高）
女中（男中）

方式四：

女高2（男高2）	女低2（男低2）
女高1（男高1）	女低1（男低1）

方式五：

女低1（男低1）	女低2（男低2）
女高1（男高1）	女高2（男高2）

混声合唱队形中的声部排列，常见的方式有以下四种。

方式一：

2　男高　1	1　男低　2
2　女高　1	1　女低　2

方式二：

2　男高　1	2　男低　1
2　女高　1	2　女低　1

方式三：

女低	女高	男高	男低

方式四：

男低	女高	女低	男高	男低	女高	女低	男高	男低	女高
男高	男低	女高	女低	男高	男低	女高	男低	男高	男低
女低	男高	男低	女高	女低	男高	男低	女高	女低	男高
女高	女低	男高	男低	女高	女低	男高	男低	女高	女低

　　近年来，随着合唱作品风格的多元化，合唱表演形式也日趋多样，合唱的队形不再拘泥于以往传统的"长城"模式。舞台上常常可以看见"散乱"、"写意"、具有动感或有益于表演的多重队形，还常出现一首作品运用多种队形的情况，用以丰富听觉及视觉感受。需要强调的是，队形应该为作品艺术表现服务，队形设计的多样化与个性化应以保证合唱质量为前提方能锦上添花，切忌画蛇添足。

第四章　童声合唱

第一节　童声类别

我国著名指挥家杨鸿年先生在《童声合唱训练学》一书中指出：根据童声的发展阶段可分为稚声期、童声期、变声期。

稚声期，从幼儿能说比较完整的语言开始至五六岁之间属于稚声期。稚声期的儿童声音小，音域在五至八度之间，气息短，语言表达能力弱，音准不稳定，声音稚嫩、可爱，适合演唱音域窄、乐句短小的作品。

儿童从 6 周岁开始至 12 岁左右属于童声期，这一时期童声发育趋于稳定，是童声歌唱的最佳阶段。男童、女童的音色相同，喉结相差无几，音色干净漂亮，自然用声的音域为十度。教师可训练以轻声带假声、以假声寻找头声拓宽音域，解决自然真声局限，寻找共鸣位置，循序渐进地统一各个声区。若这一时期使用声音的方法得当，正确掌握了科学的发声方法，不仅会使音域扩大到两个八度，还可以为随之而来的变声期做好充分的准备，摆脱歌唱方法上的困惑，终身受益。

6 岁至 8 岁为童声前期。童声前期声音幼嫩、清脆、明亮，音域为一个八度左右，这时可对孩子们进行合唱基础训练，为多声部音乐奠定基础。

9 岁至 12 岁为童声成熟期，童声成熟期的孩子音域可以从小字组 g 唱至小字二组 g，具有较强的演唱能力，可以演唱较为复杂的合唱作品。

12 至 15 岁为童声后期，14 至 16 岁为变声期。童声后期的孩子对作品的理解能力较强，同时对作品的掌控、演唱、音色控制、力度变化等能力均能到达较高水平。童声后期是儿童向青少年发展的衔接时段，这一时期变声的孩子会出现不适应的情况。女孩的变声相对快速，稍有嘶哑，时间不长，声带增加 12—17 毫米，喉头比原来大三分之一，外观变化不明显。男孩的变声期较长，声带肥厚、闭合不全、声音嘶哑，唱歌时常有难出声、出现破音等情况，声带增长 16—25 毫米，喉头增大一倍以上，在外观上较为明显，音色慢慢从清亮的童声变为低沉厚实的男声。这时需要根据孩子的具体情况，调整声部，轻声演唱，超过音域范围的音符可用表情演唱，帮助孩子们顺利渡过变声期。

童声合唱作品一般以二声部和三声部为主，高水平的童声合唱团队也可演唱四至九个声部。

我国的童声合唱是从"学堂乐歌"开始的，大多是对单旋律的填词作品进行齐唱，新中国成立前，因政府以及教育机构对发展合唱重视程度不够，合唱发展较为缓慢。新中国成立后，随着国家对教育的重视程度不断提高，童声合唱在普及过程中逐步得到推广，学校开设音乐课，少年宫相继成立童声合唱团。如今，中国童声合唱发展飞速，尤

其是北京、广州、上海的童声合唱发展较快，各地优秀的童声合唱团队层出不穷，部分优秀童声合唱作品已经达到世界一流水平，在世界童声合唱节中屡获金奖，五星红旗多次升起在世界合唱颁奖舞台上。

第二节　童声合唱组建与训练

一、童声合唱团的组建

童声合唱未变声前男童与女童音色相近，组团前可进行面试。面试内容包括演唱作品、听辨音高、音高模唱、节奏模唱等。根据孩子的演唱能力、音色、音域、音准等划分声部，组成合唱团。关于声部的划分，许多家长认为能分到高声部（一声部）的孩子能力更强，能力弱一些的孩子则会被分到二、三声部。这是一个误区。一声部旋律音域相对高一些，声部划分时需根据孩子的年龄进行，如年纪较小，声音清亮，但音域不宽，为保护孩子的嗓子，可在二声部演唱，随着年龄的增长，声带成熟，音域变宽，再进行声部调整；有些孩子音域较宽，音准极好，可放在二、三声部作为骨干力量，稳定音准。

为了童声合唱团队长期持续发展，可进行合唱团梯队培养，打造稳定的合唱梯队培养模式。如小云雀合唱团梯队设置班级包括音乐启蒙班、苗苗班、初级班、中级班、高级班、演预班、演出班7个不同层次的班级。其中，音乐启蒙班有10个，每班25人；苗苗班10个，每班30人；初级班分初级A班、初级B班、初级C班；中级班均为合唱基础班，每学期均有4个以上的班级同步进行训练，每个班约40人；高级班、演预班以及演出班各1个，每个班级60—70人，承担少年宫各种不同的演出任务。每学期合唱训练常规课程设置为15节课，除演出班每次训练时间为3小时，其他班级的训练时间均为2小时。合唱团有严谨科学的教学大纲，各任课教师根据少年宫合唱教学大纲安排教学内容，经教学团队研讨，常任指挥总体审核确定。每学年有统一的教学研讨活动，合唱梯队班级每学期进行汇报以及艺术沙龙等常规艺术实践活动，学期汇报展示两首作品，一般要求一首中文、一首外文。合唱团设常任指挥兼项目负责人1名，声部教师3名（含排练钢琴教师），钢琴艺术指导1名。

广州大剧院童声合唱团梯队设置的班级有初级班、中级班、高级班各4个班级，演预班、演出班各1个班级，如果有学期外出活动，会单独设立一个演出项目班，由高级班以上的班级学员自由报名，经指挥、教师挑选学员组合参赛。每学期合唱常规课程设置为16节，每次训练时间为3小时，演出项目班则会增加2小时的合唱训练时间。授课内容有练声、气息、视唱以及作品演唱。梯队的教学内容由教学团队制定，每个学期结束时会进行汇报演出，由老师带领不同级别的班级展示两首作品。

相对于少年宫，学校合唱团团员选择的空间会少一些，合唱训练教师可根据学校学生的实际情况进行调整。

二、童声合唱训练

良好的童声演唱包括正确的歌唱姿势、有力的气息支持、准确的起声、面部歌唱肌肉的配合、集中的共鸣位置、稳定的腔体保持、符合作品的情感表达等。

正确的歌唱姿势要求：

第一，演唱前身体自然放松，这里的放松绝不是松垮，而应呈现一种积极向上、精神饱满的状态。

第二，头部自然直立，面部表情自然，目光平视有神、往远处延展。

第三，演唱时牙关放松，下巴自然放下，不要上提，也不要下压。

第四，肩膀打开，尤其要在吸气过程中保持稳定，不能随气息上提。

第五，双手自然下垂，胸腔打开；腰部自然挺拔，不要驼背。

第六，双脚略微打开，重心在两脚之间。

如孩子们坐着演唱，不要坐满整个凳子，要坐在凳子的三分之一处，上身保持直立状态，双脚踩实在地。演唱过程中，笑肌积极保持上提状态，腰腹部保持积极状态推动气息流动，可跟随旋律线条进行小幅度的身体律动。演唱结束后，保持歌唱时积极的状态，将共同营造的音响及歌唱画面定型，指挥手放下后方可将气息松弛，微笑有序离场。

气息是歌唱的原动力，一切美好的声音都需要在气息的支撑下完成。儿童肺活量小，气息较浅，吸入量有限，且气息保持能力弱，输出速度快，因此在演唱前需培养儿童科学使用气息的观念，通过形象生动的语言引导，将生活中的气息与歌唱中的气息紧密结合。比如，童声合唱团在训练时会引导儿童去想象横膈膜如同一片肥沃的土地，我们种下一颗气息种子，这颗气息种子一边往下扎根，把结实的根茎深入我们的脚底，一边往上生长，在通往眉心的道路上长出一条美丽的藤蔓，而作品的歌词就是这颗气息种子开出的可爱花朵，我们每一次呼吸就是给种子输送养分，增加能量，让眉心绽放的花朵保持鲜艳、美丽。

由于孩子们对呼吸器官、肋骨、横膈膜等概念并不知晓，对抽象化的描述，如打开喉咙、建立气息管道等不能完全理解，同时，童声阶段的孩子注意力还不能保持很长时间，枯燥单调的练习很可能会使其失去对合唱的兴趣，因此，童声合唱的呼吸训练可多以游戏化的方式进行，在玩中学，学中玩，激发团员的学习热情，通过教师们形象的语言、正确的示范，引导合唱团团员去感受、体会，从而培养孩子们树立正确的呼吸概念，形成良好的呼吸习惯。

我国合唱指挥家杨鸿年先生常常对合唱团提出"发音有点，线随点延"的要求。起声是歌唱起点，起声动作是否整齐正确，对后续歌唱的表现力如音色明暗、腔体位置、力度强弱、声音虚实、声部融合程度、咬字吐字等都有着直接的影响。因此，在训练过程中需不断引导孩子们调动身体的歌唱肌肉如眼睛、眉毛、脸颊、牙关、下巴、嘴唇、舌头、横膈膜共同积极快速地完成起声动作，为后续的演唱做好准备。

声带完全发育成熟需到16—18岁，儿童的声带还处于生长过程中，在歌唱时，过

多使用真声，不利于保护孩子的声带健康发育，尤其是在学校，儿童们大声喊叫，容易出现声音沙哑、声带充血、闭合不好的情况。因此在合唱训练中，需正确灌输科学发声概念，歌唱并非声音越大越好，要学会带着耳朵轻声演唱，通过头腔、口腔、胸腔、腹腔各个共鸣腔体共同配合完成歌唱任务。

中国文字发音时口腔位置变化较多，单独咬字比较容易达到要求，然而一个乐句或者一个段落的字词组合在一起，腔体的位置容易发生变化，演唱时声音位置较难稳定，时前时后、时扁时圆、时高时低。在训练过程中，需引导儿童根据字词特点在口腔进行前、后、左、右、上、下位置调整，寻找咬字吐字位置的平衡点。

在演唱过程中，气息、声音、咬字都需要围绕作品内容与情感展开。儿童的专注力有限，自我管控能力较弱，在舞台上经常会出现一些不符合舞台要求的小动作，如眼神游离、手指乱动、面无表情、走神发呆等。在排练过程中，合唱指挥可加强对儿童们的舞台表演训练，积极引导孩子们了解歌唱作品的内涵，将作品快慢、强弱与音乐相结合，让儿童走进音乐、融入音乐，随着音乐适当加入一些肢体动作，专注完成作品演绎。

第三节　基础音乐教育中的童声合唱

由中华人民共和国教育部制定的《义务教育艺术课程标准》（2022年版）指出，艺术课程需要围绕核心素养，体现课程性质，反映课程理念、确立课程目标。艺术课程标准将小学中学两个学段细分为四个学段，分别是：第一学段一至二年级，第二学段三至五年级，第三学段六至七年级，第四学段八至九年级。

一、合唱在基础音乐教育中的作用

（一）合唱有益于培养学生的爱国主义情操

在本书第二章"中国合唱发展脉络"中，我们了解到在中国合唱音乐发展的一百年进程中，中国正处于政治斗争、社会变动最激烈的时期，中国合唱一直伴随着中国人民斗争前进的脚步，革命性成了中国合唱的一个鲜明特点。伴随着中国革命和社会主义建设，一大批优秀的经典合唱作品诞生了，如《歌唱祖国》《祖国颂》《社会主义好》《唱支山歌给党听》《党啊亲爱的妈妈》《义勇军进行曲》《长征组歌》《红军根据地大合唱》《打靶归来》等，作品充分表现出中国人民热爱祖国、拥护党的领导以及保家卫国的决心。如今，祖国强盛，国泰民安，生活在和平年代的我们，应该牢记历史，不忘初心，通过合唱的方式，了解作品的历史背景，传承合唱中的红色文化，增强学生们的民族自豪感，以奋斗之名书写华章，以自己的实际行动诠释新时代的责任与担当。

（二）合唱有益于培养学生的集体主义意识

现在的孩子大多是独生子女，具有较强的个人意识、自我意识，集体主义观念相对

薄弱。无论在哪个年代，团队合作都是不可缺少的，单打独斗很难实现个人的理想与抱负，分工合作、各尽所能才能实现更大的梦想。合唱是一项多人参与完成的集体活动，是由集体合作共同塑造音响、传递作品情感思想的一种艺术形式。在合唱中，有个体的"我"，更有集体的"我们"；在合唱中，要学会听从指挥整体安排，掩盖自身的音色特点，将声音融入团队；在合唱中，要学会倾听、谦让、包容、等待、团结与合作。与传统说教式集体主义教育不同的是，全体团员参与合唱时，在歌唱的潜移默化中，集体主义精神渗透到每一个团员心中，这是一种良好习惯的形成，也是优秀人格品质修养的提升。

（三）合唱有益于促进学生心理健康发展

歌唱具有舒缓心情的能力，通过歌唱能表达喜悦、快乐、忧伤、激动的心情，缓解内心的压力。中小学心理健康问题长期以来都是学校领导、教师、家长非常重视的问题，尤其是独生子女的心理承受能力较弱，学习或生活上遇到困难不会解决，容易形成孤僻或偏激的心理，甚至伤害自己。通过日常合唱训练，学生有机会面对面聚在一起，近距离进行交流，消除隔阂，友好相处，情绪低落时互相宽慰，情绪高涨时一起分享喜悦，在歌声中化解压力、心结，在合唱中找到归属感。

在日常训练时，通过指挥的引导，合唱团团员克服一个个演唱中的困难，从分声部到整体合排，从演唱单旋律到共同搭建和声效果，从声部之间互相干扰到融洽合作，从粗糙的演唱到精细打磨后在舞台上完美展示，都可以让合唱团团员们在歌声中感受到满满的成就感；参与合唱展演、比赛时，舞台下的掌声以及奖状也能极大地提升学生的自信心。自我价值在团队中得到认可，对培养学生良好的心理素质以及较强的抗压能力有着不可低估的作用。

（四）合唱有益于提高学生的音乐素养

音乐素养又称音乐基础，是音乐的综合素质教育，包含读谱、节奏、视唱、听音、节奏、节拍、和声、音乐赏析和音乐史等多方面的综合理论知识。音乐素养是音乐学习的基石，是其不可或缺的一部分，合唱学习内容就包含了音乐素养的全部内容。合唱训练并非只是简单唱几首作品，而是要通过合唱训练了解作品的创作背景、人文历史、词曲家的生平简介，丰富合唱团团员的知识体系；通过发声训练，可以让学生形成规范科学的演唱习惯；通过对不同风格、不同语言、不同民族的作品演唱，可以让学生了解音乐、热爱音乐、理解音乐，多方位提升学生的综合艺术素养。

（五）合唱有益于开拓学生的思维能力

合唱是一种多声部艺术形式，在合唱教学训练过程中，需充分调动学生多层次的思维能力，方能做到演唱中的"合"。首先，学生需要学会看合唱指挥手势。指挥通过手势的引导，将作品的速度、力度、呼吸方式等演唱要素传递给团员，学生则跟随指挥手势整齐、生动、富有情感地演唱作品。其次，学生需要学会倾听。这种倾听包括倾听自己的声音是否符合老师的要求，倾听个人的声音是否能融入声部、是否能融入团队，倾

听演唱的节奏是否与伴奏节奏统一，等等，学会在合唱中眼观六路，耳听八方。最后，在合唱训练中，指挥可引导学生在脑海刻画出作品的画面，充分发挥想象力，扩展创造性思维能力，用歌声展示作品所描述的各种形象。

（六）合唱有益于提升学生的文化修养

中国文化博大精深，每一首经典的中国合唱作品的歌词都浓缩了词作者的写作精华，由古诗词改编的合唱作品更将中国文化的诗词精髓融入合唱作品，学生可以在合唱过程中了解诗词含义、诗词格律等，用合唱传承中国文化。通过学习演唱西方不同时期的合唱作品，如古典主义时期清唱剧《创世纪》、浪漫主义时期合唱代表作《雪花》等，可了解各个时期的合唱创作风格以及创作特点；通过演唱不同语言如英语、法语、德语、意大利语的作品，可学习不同语种的发音方式以及不同国家的语言习惯；通过演唱作品旋律可学习不同国家的音乐文化等，全面提升学生们的文化修养。

（七）合唱有益于提升校园文化建设

合唱是展示校园文化的重要艺术形式之一，学校合唱水平的高低在一定程度上代表着校园文化建设的水平，尤其是目前中小学推出的班级合唱形式，为中小学校园合唱发展提供了更大的发展空间。校园合唱节的推广与普及，为许多爱歌唱的学生提供了演唱与表演的平台，在增长见识的同时，可以提升自身的团队合唱能力。此外，各大高校也纷纷组建合唱团队，通过线上、线下的不同平台展示大学生的合唱风采，推动校园文化建设、丰富校园文化内容。

（八）合唱能凝聚人心、净化心灵

合唱艺术的集体性和群众性特点使得合唱艺术的导向作用非常大，在激励革命斗志、团结各民族人民、鼓舞人民应对各种自然和人为破坏性突发事件等方面，有着其他艺术形式不可比拟的特点。在抗日救国时期，合唱艺术起着号召、团结、鼓舞中华民族人民的作用，最终中国人民在战争中取得了胜利。中国发展至今，其间也经受着各种考验，如汶川大地震、疫情等突发性事件的发生，合唱在促进人民大团结、歌颂美好生活上都具有明显的激励作用和导向作用。

中小学生正处于认知形成的关键时期，通过演唱音乐教材中的《游击军》《海鸥》《长城谣》等积极向上的合唱作品，可促进学生之间形成和睦融洽的关系，引导其建立正确的价值观和积极向上的人生观。

二、基础教育中的童声合唱作品

目前，广东音乐课程使用的是广东教育出版社、花城出版社出版发行的义务教育音乐教科书，整合小学阶段、中学阶段、高中阶段的音乐学习内容看，合唱知识已循序渐进地融入教材当中。

（一）第一学段一至二年级

小学一年级上册第 6 课课后作业中小鸡、小狗、小猫的不同节奏配合，有助于对配合理念的培养，能有效训练孩子们在互相倾听的前提下，完成各自的节奏练习。如孩子们的能力较强，可以尝试在节奏中加上音高进行练习。第 11 课《感知音的高低》使用柯达伊手势，这一手势在中小学合唱训练课程中是一种常用的教学手段，能帮助学生更加形象地构建音高位置。

一年级下册第 16 课《司马光砸缸》中出现了 7 个小节的二声部乐句，其他均为单旋律作品。

从二年级上册开始，音乐教材中逐步加入了建立二声部概念的教学内容，手号的运用更加频繁。在第 3 课《感知音的高低（五）》的歌曲《闪烁的小星》的作业中，用三角铁、铃鼓、手板三种小乐器，配上编配好的固定节奏型，为歌曲伴奏，这是属于童声合唱启蒙训练中的多声部配合练习。

第 4 课《认知音乐节奏（二）》在歌曲《恰利利、恰利》中加入了一个乐句的二声部旋律，有强弱力度对比，一声部基本重复二声部的音高，但在节奏型上发生了变化。练习时可先进行二声部节奏练习，再带入音高进行练习。

第 7 课《认知音乐节奏（三）》在达斡尔族童谣《小花雀》二声部练习曲中加入了三度音程，在练习中可运用柯达伊手势帮助学生构建音程度数关系。

第 10 课《学唱中外儿歌、童谣》中四川童谣《螃蟹歌》将节拍与节奏相结合，练习时可引导学生区别节奏与节拍的不同，培养学生的手脚协调能力以及配合能力，同时可加入音高旋律，加强声部配合意识。这首歌的最高音为小字二组的 E，会超出部分学生的演唱音域，练习时注意引导这部分学生学会用假声弱唱或用表情演唱，切勿大声喊唱。

在二年级下册的学习内容中，二声部的学习由乐句片段练习扩展为完整的作品演唱。第 4 课《认知音的时值（一）》中歌曲《多年以前》为二声部作品，强弱记号要求较多，以三度音程为主，并附有二声部合唱的预备练习，有利于强化学生的二声部配合理念。

第 7 课《重温学过的音高与节奏》中歌曲《我们的小乐队》有明确的渐弱记号，虽然为单旋律的作品，但加上钹、小军鼓、大低音鼓三种打击乐器，同样是对学生之间配合能力的培养，这也是合唱中一直需要强调的重要内容。

从以上课本内容可以发现第一学段音乐学习内容中二声部旋律较少，以培养孩子们的配合意识为主。

（二）第二学段三至五年级

三年级上册学习内容中，第 2 课《快乐的罗嗦》除三度音程外，还加入了四度、五度音程，作品结束时扩展了一小节的三声部旋律。

第 7 课《学唱中外儿歌》中澳大利亚儿歌《翠鸟咕咕唱》加入了更为复杂的十六音符，旋律齐唱一遍后，加入了二声部轮唱，以三度、五度音程为主，六度音程出现了

两次，九度音程出现了一次，音程变化逐渐丰富。

三年级下册音乐课本中第1课歌曲德国民谣《春天来了》为二声部合唱作品，旋律中出现了一个八度的分解和弦，小节内的旋律音域开始扩展，并有明确的大乐句起伏要求。二声部音程以三度、五度为主，对上学期的音程关系进行复习回顾。

第4课《多彩的乡音（二）》中的节奏多声练习采用节奏轮唱方式，进行多声部训练，在节奏稳定的前提下，可加入音高进行升级练习。

安徽民歌《凤阳花鼓》为二声部合唱作品。作品以五度音程为主，六度音程出现三次，八度音程出现两次，并加入了打击乐器不同节奏的同步配合。

第7课《感知音乐力度》中作品《游击军》为二部合唱作品，作品中出现了六个力度的变化：*pp—p—mp—mf—f—ff*。演唱时，需引导学生们有意识地做出不同层次的力度变化。音程包含三度、四度、五度、六度、八度。

第8课《你唱我来和》中卡农歌曲《救国军歌》为二部卡农，节奏规整，训练学生们相同旋律的前后进入，学会在演唱中相互倾听，在音量上互相谦让。

第13课《西游记》故事中的歌曲《孙悟空大妖精》为二声部合唱作品。音程包括三度、五度、六度、八度。后半拍的节奏性首次在合唱作品中出现，作品中有唐僧、猪八戒、沙和尚、白骨精、孙悟空、群众6种不同角色的转换，演唱时可引导学生根据不同的演唱角色调整音色或邀请同学扮演不同演唱角色，以增加演唱趣味性。

四年级上册音乐课本中第2课《秋天的联想》学习人声——美妙的音色中，首次出现了无伴奏合唱《牧歌》欣赏。"人声的分类"一节介绍了童声、男声、女声的不同以及高音、低音、中音的不同音色特点。

第3课《学唱两首秋天的歌》，其中《秋色》为二声部合唱作品，音程以三度为主，二度音程出现了一次，六度音程出现了四次，首次出现了临时降号。

第4课《认识音的时值》中儿歌《山》为二部合唱作品，休止符融入乐句当中，练习时需引导学生们形成"声断气不断"的演唱理念，音程以三度、五度为主。

四年级下册音乐课本中第1课《我爱中华》为二部合唱作品，副歌部分加入二声部，以三度音程为主，五度音程、六度音程各出现一次。

第5课《五彩缤纷的音乐世界》中铜管四重奏《快乐的号手》，引导学生用人声模仿大号、小号、长号、圆号的音色并演唱。该作品中出现了四个声部的合奏谱，对于四年级的学生来说，四声部音准较难把握，因此，可两两结合，进行练习，再听铜管四重奏的录音，从以往学习二声部的知识扩展到对四个声部的配合认知，从铜管四重奏延伸至合唱的声部也可划分为三声部、四声部甚至更多。

第6课《感知音乐中的旋律（三）》中的二重奏练习有意识地训练和巩固学生之间相互配合、相互倾听的意识，练习以三度、五度音程为主，通过将器乐、合唱与舞蹈相结合，加强学生的团队合作意识。

第12课《多趣的夏日》中歌曲《可喜的一天》为二声部合唱作品，首次出现弱起小节，音程均为三度，演唱时需注意统一乐句换气口，练习不同力度的同步起声。

《让我们荡起双桨》是我国传唱已久的童声作品，由乔羽先生作词、刘炽先生作曲。该曲是1955年拍摄的少儿电影《祖国的花朵》的主题曲。作品真切地表现了游玩

的趣味以及孩子们欢乐与幸福的心情。作品中以三度音程为主，五度音程出现了一次，六度、八度音程各出现了两次。

五年级上册音乐课本中合唱的比重有所增加，第1课《我们学校的合唱节》包含了两首合唱作品《歌声与微笑》《在卡吉德洛森林里》，以及一首合唱作品赏析《飞来的花瓣》。

《歌声与微笑》由王健作词、谷建芬作曲，作品中二声部以三度、四度音程为主，中间穿插五度音程，30小节出现了临时变化音，增添了作品的音响色彩。

波兰民歌《在卡吉德洛森林里》为二部合唱，作品以三度音程为主，五度、六度音程穿插其中。作品使用了休止符以及重音记号，演唱时可引导学生采用"声断气不断"的演唱方式。

第2课《感知音乐节拍（四）》中歌曲《采莲谣》为二部合唱作品，由四个乐句组成，八六拍首次出现，二声部音程以三度为主，穿插五度、六度音程进行，力度变化为 *mp—p—mf—f*，对比明显，富有层次感。演唱时，需引导学生细腻演唱不同力度层次。

第4课《小熊过桥》，八六拍，巩固节拍律动，力度变化为 *mp—mf—mp—f—mp—f*，演唱时需注意乐句力度对比以及15小节、17小节处有附点与无附点的节奏区别。全曲有13个小节为二声部，其他乐句为齐唱，二声部音程以三度为主。

第7课《不同色调的音乐》中歌曲《我们多么幸福》为二部合唱，四三拍，二声部旋律以三度音程为主，包含二度、四度、五度、六度音程，首次出现减五度音程。练习时，需注意临时升号的音准，把握作品欢快、活泼的风格。

第10课《五彩缤纷的音乐世界（三）》中，欣赏木管四重奏《生日歌》，使学生了解长笛、双簧管、单簧管、大管的不同音色，可延伸至人声依据音高、音色的不同分为女高音、女低音、男高音、男低音等，建立四声部的初步概念。这首器乐作品音高到小字二组g，超出五年级学生的普遍音高，如尝试演唱，需要十分小心，避免大声喊唱。

第11课《咏唱古诗词》中《春晓》为二部合唱，诗词主体部分为齐唱，拓展八个以衬词"啦"为主的二声部旋律，以三度音程为主，穿插四度、六度。作品中前倚音使用较多。演唱时，需注意与诗词韵味相结合。

第13课《冬日的遐想》中《银色的马车从天上来》为二部合唱作品，以三度音程为主，四度、五度、六度音程各出现两次，切分节奏使用五次，谱面上力度标记为 *f—mp—mf*，演唱时注意力度对比以及切分节奏的准确。

五年级下册音乐课本第1课《音乐的织体》中《红星歌》为二部合唱，C大调，四二拍。全曲四度音程出现过两次，结尾出现八度音程一次，其他均为三度音程。重音记号使用较多，练习时引导学生唱出强弱对比，巩固力度概念。

二部轮唱《卡农歌》由我国著名音乐教育家黄自作词曲，作品中首次出现还原记号，力度标记为 *mf—p—mp—f—mf*，后半拍节奏使用较多。演唱时，需引导学生们相互倾听，注意声部之间后半拍起拍的准确对位以及声部力度之间的相互谦让。

第2课《交响音画〈在中亚细亚草原上〉》中《学习竖笛（四）》包含两首练习曲《唐老伯有个小农场》与《加花·变奏》，由师生共同完成，用乐器演奏的形式培养学生的二声部合作理念。

第8课《校园歌曲》中作品《小鸟小鸟》为八六拍，乐句中休止符、附点音符使用较多，训练时需注意节奏的准确性，音程以三度为主，穿插四度、六度音程。

第9课《音乐家（二）莫扎特》中作品《猫头鹰与杜鹃的二重唱》为二声部合唱作品，音程以三度为主，力度标记为 *mf—p—mf*，结尾出现连续两个换气记号以及渐慢标识。

第二学段三至五年级音乐课本中的合唱作品中纵向音程以三度为主，穿插二度、四度、五度、六度、八度音程以及一次减五度音程。作品节拍有四二拍、四三拍、四四拍以及八六拍，调式有 C 大调—D 大调—降 E 大调—E 大调—F 大调—G 大调—降 A 大调—A 大调—降 B 大调。所有作品中最高音为小字二组 e，在三年级下学期合唱作品《救国军歌》中出现过两次；最低音为小字一组 g，在三年级下学期合唱作品《春天来了》中出现过一次；其他作品均控制在这个音区之间，适合 9—11 岁小朋友学习演唱。但这一时期孩子处于童声成熟期，经过训练后能具有较强的演唱能力以及对作品的领悟能力、控制能力、表达能力。教师可根据学生情况选择适当的作品，提升作品难度，来提高同学们的合唱演唱能力。

（三）第三学段六至七年级

六年级上册音乐课本第 5 课《音乐的旋律与副旋律》中《海鸥》为二部合唱作品，四二拍，C 大调。八个小节的二声部旋律，出现二度、三度、四度、五度音程叠置，由小组领唱完成副旋律，主旋律由其他学生演唱。教师可引导学生了解副旋律与主旋律的区别以及副旋律对主旋律的衬托、补充和对比作用。

第6课《到这里来欣赏动漫歌曲》中江西民歌《斑鸠调》为二部合唱作品，十六分音符使用较多，二声部旋律中有六个小节使用声部互相呼应的方式进行演唱交流，其余部分同步进行。音程包含三度、增四度、四度、五度、六度、七度。力度标记有 *f—p—f*，谱面还标有渐强、减慢记号以及延长音符，整首作品欢快、活泼，顿音标记要求使用有弹性的跳音唱法，演唱时需引导学生注意声部之间的力度对比、乐句中的强弱控制以及声部节奏整齐统一。

六年级下册音乐课本第 1 课《世界需要拉起手》中歌曲《拉起手》为二部合唱作品，作品中切分节奏使用较多，练习时可提前将切分节奏与连线概念清晰化。音程以三度为主，五度和六度音程各出现两次，结尾处连续出现五个延长记号，需提示学生看指挥，共同延长音符时值，整齐演唱作品。

第 3 课名曲欣赏《黄河大合唱》。《黄河大合唱》是表现我国人民在抗日战争时期与侵略者顽强斗争及不屈不挠的伟大民族精神的优秀经典作品。这一部分将在合唱指挥实践作品中进行详细阐述。

第 5 课《两首不同风格的合唱曲》中第一首《七色光之歌》由北影科技在 1997 年发行，是新中国成立后流传下来的一首经典儿歌。该作品通过儿童的视角观察世界，红、橙、黄、绿、青、蓝、紫七色构成的美丽世界，歌曲欢快、富有活力、朝气。作品中出现了重音记号、波音记号，音程以三度为主，六度、四度音程各出现一次。第二首斯洛伐克民歌《八只小鹅》生动形象地表现了外国小朋友的农村生活情趣。民歌中展

现出活泼可爱的小鹅形象，将小鹅的"嘎嘎嘎"叫声和孩童嬉戏玩耍相结合，一同将歌曲推向高潮。

第 6 课《今昔歌谣》中的《长城谣》是由潘子农、刘雪庵在 1937 年"七七事变"后于上海创作的。该作品原为华艺影片公司拍摄的电影《关山万里》的插曲，由我国著名合唱指挥大师杨鸿年先生改编为二部合唱作品。作品为四四拍，C 大调，使用音程有三度、四度、五度、六度、七度、八度。

歌曲《卢沟谣》于 2011 年获得"唱响中国——群众最喜爱的新创作歌曲"奖项，同时作为红歌被写入课程教材。作品用八句简单、贴切的语句，借鉴民谣形式，描画了卢沟桥的历史画卷。词作者李明圣用"小童谣—大历史—小焦点—大主题—小语言—大情怀"来总结自己的创作心得。作品中包含 12 小节二部合唱，以三度音程为主，五度音程出现了两次，六度音程出现了一次，倚音出现了四次，力度变化为 *mf—f—mf—f—ff*。该作品为中速，学习时可引导学生区别稍慢、减慢等速度变化，强调演唱时音乐的流动性，避免演唱稍慢速度时越唱越慢。

七年级上册音乐课本第 3 单元《脍炙人口的歌》中歌曲《故乡的亲人》是由 19 世纪美国音乐家斯蒂芬·柯林斯·福斯特（Stephen Collins Foster）于 1851 年作曲填词而成。作品表达了作者对故乡的思念以及对于当时底层人民的苦难，特别是黑奴悲惨命运的同情，旋律中充满悲伤的情感。作品由四个乐句组成"起承转合"式结构，二声部音程出现二度、三度、四度、五度、八度，演唱时需要注意乐句中的旋律起伏以及乐句之间的层次布局。

歌曲《DO-RE-ME》是奥斯卡经典电影 The Sound of Music（《音乐之声》）的插曲之一，音乐启蒙经典歌曲《孤独的牧羊人》《雪绒花》也出自这部电影。《音乐之声》的故事是根据冯·特拉普（von Trapp）家族真人真事改编。课本中《DO-RE-ME》为二部合唱作品，作品对音阶进行形象的描述，借助手号巩固音阶之间的距离，稳定每一个音阶的音准，同时增加学生学习的趣味。

第 4 单元《时代在奔驰》赏析合唱作品《库斯克邮车》，该曲由捷克作曲家卡尔奈克作曲，作品轻松活泼，愉悦欢快，旋律急速跳跃，错落有致，用明显的强弱对比来表现由近到远的马蹄声，整曲充满希望、洋溢着欢乐的情绪。该作品有三声部合唱版本，课本中的版本较为简单，只有 16 小节二声部旋律，使用音程包括三度、四度、五度、六度、八度。力度变化为 *f—p—mf—f—p—f—mf—f—mf*，较为细腻，顿音标记要求作品使用有弹性的跳音唱法，与作品风格非常吻合。

第 6 单元自学篇《校园春秋》中的《校园的早晨》《同一首歌》《阳光路上》分别为 20 世纪 80 年代、20 世纪 90 年代、21 世纪的代表作，歌颂校园、美好生活以及我们伟大的祖国。三首作品中均有齐唱以及二声部旋律，包含音程有三度、五度、六度，相对简单。

七年级下册音乐课本第 1 单元《岭南春早（之一）》中首次出现欣赏领唱、合唱的作品《春天的故事》。歌曲《七子之歌·澳门》为二部合唱作品，使用音程有三度、四度、五度、六度、八度，合唱部分的后半拍节奏演唱时需强调统一准确。在"参与·探索"中，首次加入挥拍学习内容。在实际授课过程中可与 2022 年版义务教育艺术课程

标准中第三学段音乐科目课程目标要求"领悟音乐的思想感情与内涵意蕴，增强爱国、爱党、爱社会主义的情感"等相结合，引导学生了解中国被割让国土以及收复国土的历史，加强音乐课程思政教育。

第3单元《音乐与人的情感世界（之一）》中歌曲《念故乡》为二部合唱作品。该曲根据捷克作曲家德沃夏克的代表作第九交响曲《自新大陆》（又译《新世界交响曲》，1893年）第二乐章慢板改编填词而成。动人优美的音乐旋律，将游子的思乡之情表现得淋漓尽致。二部合唱部分使用音程以三度为主，穿插使用四度、五度、六度、八度。课本中"参与·探索"部分有四四拍击拍图式，鼓励学生边挥边唱。

第5单元《脍炙人口的歌（之二）》中首次出现三部合唱作品《南屏晚钟》。《南屏晚钟》由我国著名作曲家王福龄和词作家方达（陈蝶衣）共同创作完成，具有中国民族五声调式特点。教材所采用的三声部合唱由我国著名作曲家、花城版音乐教材主编雷雨声编写而成。音乐多采用弱起拍、连音线、倚音、反复记号和附点音符，流行风格突出。全曲为ABA曲式，A乐段旋律起伏不大，节奏紧凑，力度适中，附点节奏突出，具有跳跃、欢快的特点，表达喜悦、轻松的心情。B乐段音区较高，旋律起伏较大，悠扬抒情。三个声部交错呼应演唱；形成空旷、缥缈的回声效果，令歌曲趣味盎然，合唱音响效果立体，仿佛将听众带到了美丽的西湖边南屏山脚下，夕阳西下，伴随远处传来的净慈寺钟声，悠远而怡然自得。第三部分为A乐段的完全再现。

第三学段六至七年级音乐课本中的合唱作品以二声部为主，只有一首三声部作品《南屏晚钟》。作品内容包含歌唱美好生活、描绘同学之间真挚友谊、反映中国革命历史文化以及带有民歌元素的合唱。所有作品的最低音为小字组a，在六年级下册《八只小鹅》《卢沟谣》中出现；最高音为小字二组e，在作品《长城谣》中出现。相对于第二学段音乐课本中的合唱作品，音域没有拓展，作品中音程度数包括二度、三度、四度、五度、六度、七度、八度。第三学段的学生年龄为12—14岁，属于童声后期，是儿童向少年过渡的关键时期，教师们需正确解释这一时期会出现的变声现象，引导学生顺利度过。对于这一个年龄段的孩子来说，音乐课本中的合唱作品略微简单，合唱教师可适当增加合唱作品，丰富学生们的合唱演唱曲目。

（四）第四学段八至九年级

八年级上册音乐课本中，第1单元《岭南春早（之二）》的第一首歌曲是由教材编写组作词曲的二部合唱作品《伟人——孙中山》。孙中山是中国民主革命的伟大先行者，中华民国和中国国民党的缔造者，三民主义的倡导者，创立了《五权宪法》。他首举彻底反帝反封建的旗帜，起共和而终两千年封建帝制。通过歌曲学习可让学生了解孙中山先生一生的伟大事迹。全曲音程包含三度、四度、五度、六度，其中五度、六度使用的频率有所增加，作品结构规整，亲切、富有情感。

第2单元《珠江两岸的歌》中女声独唱、合唱《小河淌水》是一首优美抒情的云南弥渡山歌，2011年以《小河淌水》为代表的云南弥渡民歌被列入国家级非物质文化遗产名录。作品歌词以比兴的手法，诗一般的语言，把人们带到明月高照、微风轻拂、小河潺潺的迷人情景中。该曲质朴自然，曲调婉转，意境幽美，抒发了至纯至真的情

感，表达了人们对美好生活的憧憬。全曲音程包括三度、四度、五度、六度，其中四度、五度使用频率较高，作品结束时出现了一次和弦。乐句力度变化较为细腻，有强弱记号，力度变化为 *p—mp—mf—f*，富有民族特色的前倚音使用得较多，演唱时需注意把握作品的民族风味。

贵州侗族大歌《五月蝉歌》以及广西民歌《山歌好比春江水》是中国民族音乐的优秀代表作。在侗族，"大歌"有古老的歌，很长、很大的歌等意思。侗族大歌可以看作是结构庞大的侗族民间多声部歌曲。《五月蝉歌》为二声部合唱作品，歌词较短，衬词部分比较多，两声部相互配合，用声音惟妙惟肖地表现夏蝉在树上鸣叫的情景。作品使用的音程包括三度、四度、五度。

《山歌好比春江水》是广西歌舞剧《刘三姐》的主题曲，成型于柳州彩调剧《刘三姐》，定型于广西歌舞剧《刘三姐》，讲述了广西壮族歌仙刘三姐以山歌为武器带领乡亲们与恶霸财主做斗争的故事，是传唱较为广泛的一首广西民歌。作品使用了包括二度、四度、五度、六度、八度音程，作品最后两小节出现了一次三和弦。

第 3 单元《音乐与人的情感世界——第二系列"爱"》中第一首作品北京奥运会主题曲《我和你》为二部合唱作品。2009 年，该作品获得第十一届精神文明建设"五个一工程奖"（2007—2009 年）优秀歌曲。《我和你》的歌词比较简单，充分体现了北京奥运会以人为本、和谐发展的理念。作品使用了包括三度、四度、五度、六度音程，由四个乐句组成，结构规整。

第二首作品《摇篮曲》由德国作曲家勃拉姆斯创作于 1868 年。相传作者为祝贺维也纳著名歌唱家法柏夫人次子的出生，创作了这首感情真挚、温柔可爱的摇篮曲送给她。课本中的《摇篮曲》为二部合唱作品，音程使用以三度为主，四度、五度音程各出现了一次，四三拍，弱起小节。演唱时可引导学生感受母亲对儿女的疼爱之情，有情感地进行演唱。

第 6 单元《步伐之歌》中作品《中国共产主义青年团团歌》为中国共青团团歌。其于 1988 年 5 月 8 日被定为中国共产主义青年团的代团歌；2003 年 7 月 22 日，其正式被定为中国共产主义青年团团歌。作品使用了包括三度、四度、五度、六度、八度音程，作品中包含强弱记号，力度变化为 *mp—mf—mp—mf—f—mp*，使用了六个重音记号，演唱时需引导学生准确、细腻地表现作品。

八年级下册音乐课本中，第 2 单元《黄河两岸的歌》中由青海民歌改编的无伴奏合唱《半个月亮爬上来》是中国优秀的经典合唱作品，享有"中国小夜曲"的称号。课本中使用的是二声部合唱作品，临时升降号的使用让音乐贴近主题，形象地表达出月亮爬上来的动态画面。

作品《放风筝》是根据宁夏民歌改编的女声小合唱，作品中使用了包括三度、四度、五度、六度音程，旋律横向进行中出现八度下行大跳，作品中的滑音是宁夏民歌的风格体现，演唱时需引导学生唱出作品的民族特色。

第 4 单元《世界音乐之窗（之二）》中拉丁美洲音乐作品《狂欢之舞》是巴西民间歌曲，又名桑巴《玛玛帕奎塔》，热情、欢快，音程以三度为主，二度音程出现了四次，四度、五度音程各出现了一次，六度音程出现了两次。乐句进行中，后半拍节奏以

及休止符使用较多，歌词亲切，贴近生活。

第6单元《脍炙人口的歌（之三）》中的作品《在那遥远的地方》为青海民歌，西部歌王王洛宾融合藏族民歌《亚拉苏》、哈萨克族民歌《羊群里躺着想念你的人》、维吾尔族歌曲《牧羊人之歌》，创作了《在那遥远的地方》。1994年，王洛宾凭借该曲获得了联合国教科文组织的东西方文化交流特殊贡献奖。作品中独唱与伴唱使用的音程有三度、四度、五度、六度、七度、八度。作品中上下两个乐句优美抒情，歌词朴素自然，旋律生动流畅。

作品《龙的传人》由台湾音乐人侯德健创作，单曲发行于1978年12月16日，作品歌词寓意新颖，歌颂华夏儿女的爱国热情及爱国情结，呼应了20世纪80年代中国台湾人民的社会民心以及对大陆的思乡之情。后经中国香港歌手张明敏重新演绎后，歌曲传遍中国。2009年5月，这首作品被选入由中共中央宣传部、中央文明办、教育部、文化部、广电总局、解放军总政治部等十部委组织开展的"爱国歌曲大家唱"活动的群众性歌咏活动百首爱国歌曲。课本中作品前两乐句为齐唱，后两个乐句为二声部织体，除使用了一次五度音程外，其余均为三度音程。

九年级上册第2单元《长江两岸的歌》中有两首合唱作品，一首为湖南民歌《洗菜心》，是卡农式二部合唱作品，作品包含领唱、齐唱、合唱3种演唱形式，作品旋律上行五度、六度，下行五度、七度大跳使用频繁，演唱时需注意上下行大跳音准的稳定。作品中的升sol为湖南民歌的特色，可引导学生在演唱中体会中国民歌风格韵味。另一首为安徽民歌《凤阳花鼓》改编的二部合唱作品，两个声部演唱节奏相同，音程包含三度、四度、五度、六度，合唱演唱相对简单。在实际授课过程中，可结合2022年版义务教育艺术课程标准中第四学段音乐科目课程目标"热爱中国音乐文化，从中汲取民族文化智慧，坚定文化自信"等，通过教授两首由民歌改编的合唱作品，从各民族特色乐器、方言发音、舞蹈动作、演唱特色等方面引导学生了解不同民族的音乐风格，在音乐课堂中丰富学生的民族音乐及民族文化知识。

第3单元《舞蹈音乐天地（之一）》中的作品波兰帕龙斯卡民歌《小杜鹃》为二部合唱，四三拍，音程包括三度、四度、五度、六度，学生能通过作品学习了解波兰民歌特点。作品的第2、第4、第8、第11、第12小节中第二拍注有重音记号，第6、第9、第10小节在第一拍和第二拍上注有顿音记号和重音记号，需引导学生们体会不同音乐符号的演唱区别并进行对比演绎。

第6单元《世界音乐之窗——非洲黑人与北美洲音乐》中的歌曲《达姆，达姆》为由几内亚民歌改编的二部合唱作品，学生通过学习作品可以了解非洲黑人音乐中的打击乐器文化以及丰富灵活的节奏特点。北美洲音乐《红河谷》是由加拿大民歌改编的二部合唱，有四小节的二声部旋律，较为简单。

九年级下册音乐课本共有7首合唱作品以及1首合唱赏析作品。第2单元《宝岛飞来的歌》中有4首合唱作品，分别为《美丽的台湾岛》《椰寨歌》《我们可爱的渔乡——西沙》《请到天涯海角来》。其中，第一首为由台湾民歌改编的合唱作品，后三首为描绘美丽海南的合唱作品，4首作品均为二部合唱。

第一首作品《美丽的台湾岛》在音乐主体完整呈现后出现了9个小节的卡农，二声

部汇合同步进行将音乐推向高潮直到结束。作品中出现了二度、三度、四度、五度、六度音程，在演唱时需注意合唱部分不同写作手法的声部音量均衡。

第二首作品《椰寨歌》是根据海南黎苗民歌《四亲调》改编而成的，音乐开始由两个声部共同演唱引子部分，伴有装饰音的呼喊旋律将听众带入美丽的椰寨，随后由领唱用歌声为听众介绍椰寨的生活场景以及美丽风景，紧接着合唱加入，再现椰寨生动的画面。段落反复结束后，尾声重复引子部分，前后呼应。二声部音程包括三度、四度、五度、六度，演唱时注意加强领唱与合唱配合的默契度，做到无缝衔接，流畅自如。

第三首作品《我们可爱的渔乡——西沙》是采用海南民歌音调创作的新歌。作品中出现了拍号的转换，四四拍与四二拍交替使用，速度出现了稍慢转中速的变化，节奏使用了大切分，前附点、前十六后八、前八后十六等，连线的使用加大了节奏的难度，练习时可先解决节奏难点，再加上旋律及歌词。二声部旋律进行时节奏基本相同，第20小节出现了一次和弦，音程包括三度、五度、六度、八度。

第四首作品《请到天涯海角来》创作于1982年。20世纪80年代改革开放初期，流行歌曲刚刚进入中国内地，该曲是中国第一批流行歌曲中不可忽视的作品，其清新脱俗的歌词、朗朗上口的旋律，让听众深刻感受到了海南人民的热情，也为作品留下了深刻的时代印记。2019年，该歌曲获得"歌声唱响中国"最美城市音乐名片发布暨表彰仪式"最美城市音乐名片十佳歌曲奖"。作品副歌部分采用了二部合唱，音程以三度为主，出现了一次四度音程，较为简单。

在第4单元《舞蹈音乐天地》中童声合唱《闲聊波尔卡》赏析部分，可带领学生去感受和体会如何用歌声将妇女们闲聊时叽叽喳喳的场景描绘得栩栩如生。

第5单元《名家名曲》收录了《我的祖国》和《为女民兵题照》两首合唱作品。《我的祖国》是由中国著名歌唱家、教育家郭兰英和中国歌剧舞剧院合唱团演唱的一首歌曲，于1959年录音。作品为四四拍，速度在稍慢与稍快中转换，副歌部分采用二部合唱，两个声部节奏相同，音程包括三度、四度、五度、六度、八度，旋律中出现了上波音、倚音两种装饰音，演唱时需注意两者之间的区别，第16小节处有延长音，需引导学生延长音后的统一进入。《我的祖国》是电影《上甘岭》的插曲，《上甘岭》是由长春电影制片厂出品的战争故事片，讲述了上甘岭战役中，志愿军某部八连在连长张忠发的率领下坚守阵地，与敌人浴血奋战43天，最终取得胜利的故事。通过对该音乐作品的学习，可引导学生回顾中国革命历史，更珍惜和平年代的美好生活。

《为女民兵题照》是毛泽东于1961年2月创作的诗作，通过对女民兵军事训练的勾画，描绘了中国妇女前所未有的飒爽英姿，赞美了"巾帼不让须眉"的英雄气概，颂扬了新中国妇女崭新的时代精神风貌以及时刻准备着保卫祖国的志气。歌曲《为女民兵题照》为二部合唱，使用音程包括三度、四度、五度、六度，作品以卡农手法为主，最后9小节两个声部汇合共同结束音乐。

第6单元《歌剧舞剧》最后一首歌为舞剧《红色娘子军》中的《娘子军操练曲》。舞剧《红色娘子军》是由同名电影改编而成的革命现代芭蕾舞剧，讲述了20世纪30年代海南岛姑娘琼花从恶霸南霸天府中逃出，在红军党代表洪常青的帮助下，从一名苦大仇深的农村姑娘，逐渐转变成一名有着坚定共产主义信念的红军战士的过程。芭蕾舞剧

《红色娘子军》是在周恩来总理等中央领导的直接关注下诞生的。1964 年 9 月，中国国家芭蕾舞团首演成功。《娘子军操练曲》中有 8 小节的二部旋律，音程包括四度、五度、六度、七度、八度，首次出现十度音程，旋律铿锵有力，鼓舞人心。

第四学段八至九年级音乐课本中合唱作品共有 23 首，音程使用同样以三度为主，四度、五度、六度、八度音程的使用频率较其他学段的作品略高，七度音程使用较少，八度以内的音程均有出现，出现了一次十度音程。八、九年级的孩子年龄为 12—14 岁，理解接受能力较强，经过训练后的音乐演唱以及表演能力水平有较高的提升空间，音乐课本中的合唱作品相对这个年龄的演唱能力而言，较为简单，且涉及的合唱的其他知识点较少，需要教师根据班级合唱团或者学校合唱团的实际能力补充合适的作品，以提升学生对合唱全面认知的水平。

普通高中音乐课程可分为"音乐鉴赏"以及音乐选修模块，选修模块包括"戏剧""歌唱""舞蹈""演奏""创作"等。高一开设"音乐鉴赏"，高二从选修模块中任选一科进行学习。因高中升学压力较大，大部分高中在高一每一周或每两周开设一次音乐鉴赏课，高二、高三没有开设常规音乐课，只针对音乐高考生开设音乐班。如参加合唱比赛，学校则根据参赛需求临时组建合唱团，拥有常规训练的合唱团队的高中也较少。

第五章　合唱训练的基本内容

第一节　呼吸训练

呼吸是人与生俱来的一种能力，是生命存在的象征。人的内脏分两个腔体：一个是胸腔，由心脏、肺、气管、支气管以及胸廓即 12 对肋骨组成；另一个是腹腔，由脾、肝、胆、胃、大小肠、肾等器官组成。把两个腔体隔开的是横膈膜，厚度为 2—3 厘米。吸气时，空气从口、鼻、咽喉吸入，通过气管、支气管到达肺部，这时横膈膜下降，扩张肺部；呼气时，横膈膜回升，挤压肺部，空气通过支气管、气管、咽喉、口、鼻原路返回，呼出气息。

古人云，"气为声之本，犹如树之根""善歌者必先调其气也"。呼吸是歌唱的基础，气息训练可使呼吸满足歌唱的需要。呼吸训练是合唱团队从训练开始就应该重视且需要长期坚持的一项"基本功"训练。

歌唱呼吸过程包括吸气—保持—吐气。歌唱中的良好呼吸是在自然呼吸状态下加深、加大。我们常用打哈欠的方式来引导团员打开口腔，放松下巴，口鼻并用，以口为主、以鼻为辅。练习时，脊背挺拔，可用手叉腰，感受吸气时两肋扩张，注意吸气时放松颈脖与双肩，不要随着气息上下起伏；可采用平躺、弯腰的方式感受腰腹部伴随呼吸带来的起伏。由于吸气过程中会出现吸气量少、吸气位置浅的情况，因此，需要合唱团团员锻炼吸气机能，稳定气息吸入位置，直到其具有根据乐句需要灵活调整吸气量的能力。

吸气可分为慢吸与快吸两种。慢吸时应注意"匀、慢、稳"，口鼻同时吸气，眉毛上扬，口腔内部稍打开，硬软腭提起，鼻腔略微打开。快吸是合唱中经常用到的一种吸气方式，要求快速准备好歌唱状态，充分吸气至横膈膜并保持。快吸的练习可用惊吓的感觉去体会，注意避免双肩耸起，气息位置上浮。

吸气后要进行气息控制以及均匀输出的吐气练习，使气息平稳、持续、流动、有动力地输出是呼吸练习的重要目的。吸气到位后，横膈膜向下、下腹部扩张，将气息储备在横膈膜处。在吐气时，应始终保持横膈膜向下、两肋扩张的状态，慢慢将气息输出。腰腹部肌肉对气息的控制能力非常重要，气息控制能力的练习能使呼吸肌肉群体根据歌唱所需气息积极推动输出气流，为作品演唱提供强有力的气息支持。

常用的呼吸训练有慢吸—慢呼、快吸—快呼、慢吸—快呼、快吸—慢呼。合唱的呼吸是集体的行为，因此就整个合唱队而言，还可进行整体呼吸、声部呼吸以及循环呼吸 3 种呼吸训练。

整体呼吸是指各声部在规定的地方按要求统一呼吸，这在主调织体的音乐中使用较多。声部呼吸是以声部为单位在各自声部音乐表达需要时换气，在演唱复调织体的音乐

时较常用。

　　循环呼吸，也称轮流呼吸，是合唱特有的一种呼吸方法。在演唱长时值乐句时，合唱团团员在不同的地方、不同的时间自由地换气，以取得连绵不断的演唱效果。循环呼吸时应注意以下四点：第一，换气速度要快；第二，不要选择在气息快用完时再换气，而是在尚有一定气息时"添气"或"续气"，换气时要保持歌唱的状态及口形，以"润物细无声"的方式进行；第三，换气前后的音量衔接需自如，在换气时先"弱收"，后"弱进"，再恢复到所需的力度；第四，长音中的换气不能强化声母，加入母音即可。循环呼吸时符合这些要求才能更好地保持合唱团在演唱行进过程中合唱音响的力度、音色等，营造出一种连绵不断、悠长的音响效果。

　　在日常训练中，可结合作品乐句长度、旋律进行、速度快慢、力度强弱、音域高低等，进行气息综合训练。

第二节　发声训练

　　发声是一种物理现象，物体的发声由振动发声部分、动力部分及共鸣部分组成，人们歌唱时，声带为振动发声部分，气息为动力部分，腔体为共鸣部分。

　　歌唱器官主要由声带、喉结、甲状软骨、会厌软骨等组成。喉结是发声中可以直观感受的器官，声带在喉结里面，喉结上方有两片假声带，下方两片为真声带，真声带之间的缝隙为声门，声带张开时，会出现等腰三角形的裂隙，称为声门裂，空气由此进出。

　　喉结由 11 块软骨做支架，肌肉、韧带等连接在一起，最大的一块为喉结骨，形似盾甲，保护着声带，称为甲状软骨，俗称喉结。相对于女性，男性喉结更明显。声带由声带韧带、肌肉和黏膜组成，我国成年男性声带的平均长度为 20 毫米左右，成年女性为 15 毫米左右。说话或歌唱时声带闭合，当肺部呼出的气流冲向靠拢的声带引起振动时，便发出了声音。声带是发声的主体部分，位于喉结中，被喉结保护，喉结是稳定声带的固定器。在合唱训练时，需特别注意演唱者喉结位置，不能忽上忽下，避免压喉头、抬喉结，保持相对稳定的状态下略微偏低是一个较为理想的。

　　发声开始的一刹那叫作"起声"，是气息压力通过声带时引起的快速振动，它能产生基音（未经共鸣的）和一定数量的泛音，对演唱质量有着直接的影响。

　　歌唱的起声可分为硬起声（激起）与软起声（舒起）两种。硬起声是合唱训练的重要环节，要求打开内口腔吸气时声带快速闭合，气流冲击声带发声，共鸣腔体积极推动与配合，达到集中、扎实、有弹性并富有较大的空间感的效果。激起是演唱的基础，合唱发声训练中多以激起为主，其有利于合唱起声的统一与整齐。

　　软起声以硬起声为基础，保持激起时的气息状态，声带在发声时闭合，出声时声音较为柔和，在演唱过程中气息如同河水载舟，积极推动声音往前延伸。

　　无论是哪种起声，都需要充分打开内口腔，用吸气的状态发声，声音需依托气息，推动声音积极往高远处流动。在合唱团起声训练时，还应结合作品力度、演唱音域、作

品所需的音色和旋律进行方向等进行练习。高、中、低三个音区相比较，低音区所需气息量小，中音区适中，高音区耗气量较大；演唱力度强的旋律相较于演唱力度弱的旋律，其耗气量更大；上行旋律相对于下行旋律走向，其耗气量更大。由于每个团员的吸气能力、储气能力、吐气能力各有不同，因此在训练中需培养合唱团团员有意识地根据自身储气能力、作品需求去调整气息吸入量，针对性地进行起声与气息的练习。

第三节　共鸣训练

共鸣是物理学上的名词，当物体振动产生的音波遇到一个适合它振动的空间时，就会产生共振作用，发出比原音波更洪亮的声音，此种现象称为共鸣。歌唱时，产生共鸣的器官称为共鸣器官。

发声不能脱离呼吸，发声后产生高质量的声音需要共鸣器官的积极配合。人们通过声带振动产生基音，基音通过共鸣产生泛音，人声因此得到美化与扩大。共鸣能够形成的声音质量变化比声带自身的发声能量大得多，相对统一的共鸣状态是合唱谐和的重要条件之一。

人声的共鸣器官包括口腔、鼻腔、喉腔、咽腔、头腔。杨鸿年先生在其所著的《合唱训练学》一书中指出，以软口盖为界，鼻腔、头腔属于上部共鸣器官，即头声区；口腔、咽腔、喉腔属于中部共鸣器官，即混声区；胸腔属于下部共鸣器官，即胸声区。通过启动声带，将声音送达口腔、鼻腔、头腔，经过共鸣腔体产生的共振，将共振器官美化的声音传递给听众。在合唱训练中，三个声区紧密相连，互相协作，不能分割，头腔离不开鼻腔，鼻腔离不开口腔、咽腔、喉腔，口腔、咽腔、喉腔离不开胸腔。各音区在演唱时通过腔体的合作，需将音符、旋律过渡得自然、没有棱角，才能达到合唱团声音的平衡稳定。

口腔是最为直观的共鸣器官，开关自如，是呼吸的进出口，担任着咬字吐字、传递歌声的任务。口腔分为内口腔、外口腔。内口腔包括软腭、喉咽腔、口咽腔，是贯穿上下共鸣器官的中部枢纽，对声音松紧、歌唱位置、咬字吐字、真假声转换等具有较大的影响；外口腔为嘴唇、牙齿、舌头，开口的大小对音量、音色、声音集中程度具有一定的影响。歌唱时需放低舌位，用打哈欠的方式感受内口腔的充分舒展，同时以内带外，通过口腔内的咽壁支撑，形成"反射板"，将声音发射传导至远处。软腭在口腔中可以调节共鸣腔体的空间大小，软腭上提，喉结自然下沉，可为口腔预留更大的振动空间，同时，咽壁往后靠，形成类似音乐厅的反射板，将声音反射至眉心处，集中外送。

鼻腔在歌唱中是气息的输送通道，鼻腔前部借鼻孔与外界相通，后部借后鼻孔通咽腔，是重要的共鸣腔体之一。鼻腔以鼻阈为界分为鼻前庭（即眼睛所见在面部中央突出的鼻子部分）和固有鼻腔，固有鼻腔是产生鼻腔共鸣的主要部位。鼻腔是连接上部和中部共鸣腔体的重要通道，正确的鼻腔共鸣是通向头腔的有力手段。演唱时保持吸气状态歌唱获得咽壁支持，形成稳定通畅的管道，便于声音在气息的推动下通向鼻咽腔，穿鼻腔而过，同时，时刻保持打哈欠的状态，在口腔、咽腔的配合下充分打开各腔体，保留

腔体空间，有利于将声音送往头腔，寻找最佳头腔共鸣。

头腔包括上颌窦、额窦、筛窦、蝶窦，是头颅骨中四对左右对称排列的空穴，其中上额窦是最大的腔体。所有窦口都在鼻腔内，演唱时需在鼻腔共鸣的基础上，将所有窦口打开，通过气息的冲击，获得优质的头腔共鸣，同时，还需确立并稳定声音的方向感。合唱团的各个声部都需要寻找头腔共鸣，无论音区的高低、力度的强弱、母音的异同以及速度的快慢变化，演唱时均需要保持高位置，使声波集中，将声音焦点集中在眉心处，并通过气息的积极推动，将声音推送到高远处。

在吸气状态下，扩张的胸腔本身具有良好的共鸣基础。胸腔共鸣是低音区的主要腔体，也是所有音区的共鸣基础。正确的胸腔共鸣要求胸廓适当扩张，肩膀避免跟随起伏，保持胸腔与中部共鸣腔体的通畅，使气管与咽腔连为一体，自然、积极地输送气息，将声音上送直至最后到达头腔。

要使声音取得良好的共鸣，除了需了解共鸣器官构造外，还需学会根据作品演唱的需要，将三个声区的共鸣器官融为一体，调节腔体的使用比例，灵活自如地调动共鸣器官。在调整共鸣器官时，要避免下颚僵硬、舌头后缩、过度压舌根、软腭下塌等不良习惯。

共鸣训练中有两种较常用的方法。一种是弱声唱法，即半声唱法，在气息的支持下，缩小音量，保持高位置，让声音有焦点地集中，并长时间保持。练习时，可从中声区开始，微张鼻孔，先上后下往两边扩展。很多人在合唱训练时，会忽略对弱声的练习。其实，强有力的声音均需以良好的弱音为基础。练习时可先用"u"母音寻找歌唱位置，唱"u"母音时口型为小圆状，教师引导学生想象一列从远处开来的火车所发出的汽笛声，让整个身体变成汽笛的一部分，确保各个共鸣器官畅通无阻，努力让声音往眉心处穿过，并传向远方。起声时，应提前准备好气息、歌唱器官以及共鸣腔体位置；在练习旋律下行过程中，注意上部共鸣器官积极保持歌唱状态不松懈，犹如吸铁石般将声音牢牢吸住。在"u"母音的基础上可加入其他母音，通常顺序为"u—o—a—e—i—ü"。

另一种是哼鸣唱法。哼鸣能帮助演唱者找到良好的共鸣位置以及保持高位置。可用声母"m"进行练习，建立头腔共鸣，演唱时上下牙关松弛，不能咬得过紧，双唇自然放松闭合，鼻腔打开，软腭上提，舌根放平，寻找眉心集中位置，注意气与声结合的比例，积极感受气息与声音的对抗感，音量不宜过强，口腔、咽腔共鸣腔积极打开，让声音在气息的支持下，有控制地往外输送。演唱时，嘴唇、鼻腔、眉心会有轻微的振动感。

哼鸣的共鸣练习稳固后，可结合不同母音进行母音转换共鸣训练，共鸣腔体舒展状态保持不变。教师可用"吸铁石"比喻眉心面罩处的共鸣感觉，要求学生努力将各母音牢牢地吸附在"吸铁石"上，保持母音转换前后共鸣位置与音色统一。

第四节　音准训练

合唱训练讲究各声部共同配合以取得音色、音量、音准三者之间的协和。杨鸿年先生在《合唱训练学》一书中指出，对于合唱整体在技术及艺术手段上的一致而言，基

本的要求是良好的音准、准确的节奏、理想的音色变化，其中，最基本的是对音准的要求。节奏与音准相对具体，音色如同绘画的色彩，指挥以及合唱团团员需要凭借个人理解和自身艺术修养，结合作品的需要，运用音色的表现力来描绘合唱作品的不同色彩。

合唱中的音准分为旋律音准及和声音准。旋律音准是指旋律横向进行时，前后出现的音符之间相互音程关系的准确性以及同声部团员之间演唱音高的准确性。和声音准是指纵向同时出现的音符之间音程关系的准确性以及各声部之间演唱音高的准确性。两者之间既有各自的独立性，又互相影响、互相依赖。

一、旋律音准

稳定横向旋律音准需培养合唱团团员具有良好的音准高度感以及倾向感。这就如同上下台阶，脚抬得太高，容易踩空，脚抬得太低，容易绊倒。假设全音为一级台阶，半音为半级台阶，演唱高度过高，音准偏高，反之偏低。因此，在合唱训练中，应培养合唱团团员建立音与音之间的稳定高度感或距离感。这种音与音之间的高度感可借助键盘乐器进行训练，逐步将这种高度感印刻在脑中。如果整个合唱团各声部成员都能建立这种高度感，那么声部旋律音准就会比较出色。

在建立音符之间高度感的基础上去寻找音程之间的倾向感。无论是组成旋律音程的音符，抑或是组成音程、和弦的音符，每个音都并非孤立存在，而是紧密联系、互相依靠的。在自然音体系中，调式中的不稳定音级倾向于稳定音级；在变化音体系中，自然音具有临时稳定音的作用，变化音倾向于自然音。

在训练旋律音准时，构建稳定音程关系极为重要。

（1）纯音程：同度、四度、五度、八度音程在音响上极为协和，演唱时不做任何偏高或者偏低的倾向，平稳进行。

（2）大音程：大二度、大三度、大六度、大七度等音程，具有一定的倾向性，演唱时一个音保持稳定，另一个音需进行单向扩张，突出大音程光明、开阔的色彩特性。

（3）小音程：小二度、小三度、小六度、小七度等音程，具有一定的倾向性，演唱时一个音保持稳定，另一个音需进行单向缩小，突出小音程暗淡、忧郁的色彩特性。

（4）增音程：增二度、增三度、增四度、增五度、增六度等不协和音程，具有双向外扩趋势。音程上行，起音偏低些，第二个音偏高一些；音程下行，起音偏高些，第二个音偏低些，反向进行。

（5）减音程：减二度、减三度、减四度、减五度、减六度、减七度等不协和音程，具有双向内缩趋势。音程上行，起音偏高些，第二个音偏低一些；音程下行，起音偏低些，第二个音偏高一些，同步进行。

以上旋律音程训练需建立在调性基础上，如遇转调或离调，还需明确转调前的关键音以及改变调性的变化音，根据具体情况进行调整。

在自然大调音阶中，第一级为主音，第五级属音对主音具有支持作用，根据音程关系特点，演唱时保持平稳；调式的第三级中音起着决定调式的作用，因此在大调中趋向偏高；第二级上主音、第六级下中音上行时略有偏高倾向，下行略带细微偏低；第四级

音下属音上行略带细微偏高，下行略带偏低处理；第七级导音，紧紧依靠主音，具有偏高倾向。

在自然小调音阶中，第三级音有明确调式性格的作用，在音准上做偏低处理，第七级音与主音之间不存在半音关系，无须做偏低处理，只需保持平稳，其他各音的倾向性和大调相似。

在和声小调中，第七级音升高半音，鉴于第六级与第七级音符的增二度关系，依据增音程双向扩张的趋势，第六级音做偏低处理，第七级音做偏高处理，其他各音的倾向性与自然小调相似。

在旋律小调中，第六级和第七级音各升高半音，第五级和第六级音的音程关系由小二度变为大二度，按照大音程单向扩张的原则，对第六级音做音准偏高处理，第七级音与主音恢复为半音关系，因此，对第七级音同样做音准偏高处理，其他各音的处理与和声小调相同。音阶下行时，应还原第六、第七级音，所有下行音阶音准处理与自然小调相同。

影响旋律音准的因素还包括情绪、速度、节奏、力度、音区、旋律线起伏、气息、咬字吐字、调式调性等。情绪激动时，音准容易偏高；身体疲劳情绪低落时，音准容易偏低。演唱速度较快的作品，音准容易偏高；演唱速度较慢作品，音准容易偏低。演唱节奏复杂的作品，音准容易偏低；若节奏重复或节奏较为松散，经过长时值的保持，则音准容易偏低。在力度稳定统一的情况下，弱声唱法音准相对更稳定，强声容易偏高；力度渐强时，音准容易偏高；力度渐弱时，音准容易偏低。中音区比较容易控制音准，高音区弱声音准容易偏低，强声音准容易偏高；低音区下行音准容易偏低，力度渐强伴随音区上升，音准容易偏高。旋律线起伏较大，尤其是大幅度上下行跳动时，音准容易偏差，同音反复的旋律线条，音准容易偏低。若演唱时吸气量不够，则气息保持能力、推动能力较弱，音准容易偏低。至于大调式的作品，演唱时音准相对稳定；小调式作品，音准容易偏低。

音准训练是颇为复杂和细腻的工作，在合唱日常训练中，需结合合唱作品以及合唱团团员的实际情况制订计划，有系统、有目的地进行训练。

二、和声音准

合唱是多声部艺术，各个声部如纵横线条交织在一起。纵向和声音准亦是我们在日常训练中需要重视的练习内容。和声音高的准确与否会影响音乐前行的方向。杨鸿年先生在《合唱训练学》一书中指出，处理合唱中和声音准的主要理论依据是纵横线条的对立统一、音响上协和与不协和的对立统一、在一定调式范围内各和弦之间稳定与不稳定的对立统一、和弦或调性关系上功能性与色彩性的对立统一；指挥与合唱团团员需掌握不同结构和弦的音准要求、不同排列法以及不同和弦色彩在音准上的可变性、和弦与和弦之间的连接与运动中不同倾向关系对音准的影响、不同音区和弦在音准上的可变性、和弦外音的音准处理。

1. 协和和弦音准

（1）大三和弦：大三和弦为协和和弦，和弦原位时根音和五音形成纯五度音程，和弦转位时根音和五音形成纯四度关系，在演唱时，要注意两个音符的稳定与协和。和弦中的三音决定了大三和弦的特性，按照旋律音准中大音程做单向扩大的原则，大三和弦中的三音在音高上做偏高处理。无论和弦排列是密集还是开放，和弦原位还是转位，三音偏高处理的原则不变。

（2）小三和弦：小三和弦为协和和弦，与大三和弦相同的是，和弦原位时，根音和五音形成纯五度音程；和弦转位时，根音和五音形成纯四度关系。在演唱时，要注意两个音符的稳定与协和。和弦中的三音决定了小三和弦的特性，根据旋律音准中小音程做单向缩小处理的原则，小三和弦中的三音在音高上做偏低处理。无论和弦排列是密集还是开放，和弦原位还是转位，三音偏低处理的原则不变。

2. 不协和和弦音准

（1）减三和弦：减三和弦为不协和和弦，在听觉上比较尖锐。两个外声部为减五度音程，根据减音程双向内缩原则，根音做偏高处理，五音做偏低处理，三音则保持稳定。无论和弦排列是密集还是开放，和弦原位还是转位，减三和弦的音准倾向处理原则不变。

（2）增三和弦：增三和弦在音响上极不协和，具有不稳定和烦躁的音响效果。两个外声部为增五度，根据增音程双向外扩原则，根音做偏低处理，五音做偏高处理，三音保持稳定。无论和弦排列是密集还是开放，和弦原位还是转位，增三和弦的音准倾向处理原则不变。

（3）大七和弦：大三和弦基础上叠置一个大三度，根音与七音形成了大七度音程关系，根据旋律音准中大音程单向扩大的原则，七音做偏高处理。无论和弦原位还是转位，大七和弦的音准倾向处理原则不变。

（4）大小七和弦：属七和弦结构，大三和弦基础上叠置一个小三度，根音与七音形成了小七度音程关系，根据旋律音准中小音程单向缩小的原则，七音做偏低处理。无论和弦原位还是转位，大小七和弦的音准倾向处理原则不变。

（5）小大七和弦：在小三和弦的基础上叠置一个大三度，根音与七音形成大七度音程关系，根据旋律音准中大音程单向扩张的原则，七音做偏高处理。无论和弦原位还是转位，小大七和弦的音准倾向处理原则不变。

（6）小小七和弦：在小三和弦的基础上叠置一个小三度，根音与七音形成了小七度音程关系，根据旋律音准中小音程单向缩小的原则，七音做偏低处理。无论和弦原位还是转位，小小七和弦的音准倾向处理原则不变。

（7）半减七和弦：在减三和弦的基础上叠置一个大三度，减三和弦双向内缩，音程上行时，根音做偏高处理。由于半减七和弦根音与七音形成了小七度，根据旋律音准中小音程单向扩张的原则，七音在音准上保持稳定。半减七和弦的倾向性不受转位的影响。

（8）减七和弦：在减三和弦的基础上叠置一个小三度，具有较强的紧张度，减三和弦双向内缩，音程上行时，根音做偏高处理。由于半减七和弦中根音与七音形成了减

七度，根据旋律音准中减音程双向缩减的原则，七音在音准上做偏低处理。减七和弦的倾向性不受转位影响。

在合唱常规训练中，可以进行同根音和弦练习，建立不同和弦的结构感。

旋律音准以及和弦音准按照上述方法处理具有一定的效果，但在演唱具体作品时，还需根据作品的调式调性、和声功能解决方法、和弦使用音区、团员演唱能力等情况，进行适当的音准调整。[①]

第五节 咬字吐字

咬字吐字器官主要有嘴唇、牙齿、舌、腭、咽以及面部。中国合唱作品大多以普通话为主，有时作曲家会根据作品风格特色穿插不同地区、不同民族的方言。广东高校的学生多数来自粤、客家、闽三大方言区，所说的普通话往往受方言影响较大，容易出现一些语音错误或缺陷。

普通话语音的基本单位是音节，音节一般由声母、韵母和声调三个部分组成。

一、普通话声母概述

（一）声母

声母是汉语音节开头的辅音。如 guǎng（广）和 zhōu（州）两个音节中的辅音 g 和 zh 就是声母。除零声母外，普通话有 21 个辅音声母，包括 b、p、m、f、d、t、n、l、g、k、h、j、q、x、zh、ch、sh、r、z、c、s。

（二）分类

根据辅音的发音部位和发音方法给声母分类。

1. 按发音部位分类

发音部位是指发音时气流在口腔中受到阻碍的部位。根据气流在口腔中受阻的部位，可以将声母分为 7 类：

（1）双唇音（上唇/下唇）：b、p、m。

（2）唇齿音（上齿/下唇）：f。

（3）舌尖中音（舌尖/上齿龈）：d、t、n、l。

（4）舌根音（舌根/软腭）：g、k、h。

（5）舌面音（舌面前部/硬腭前部）：j、q、x。

（6）舌尖后音（舌尖/硬腭前部）：zh、ch、sh、r。

（7）舌尖前音（舌尖/上齿背）：z、c、s。

① 参见杨鸿年《合唱训练学》第七章"关于合唱音准训练问题"第三节、第七节，中央音乐出版社 2015 年版。

2. 按发音方法分类

发音方法是指发辅音时气流在口腔受到阻碍和除去阻碍的方式。我们可以从气流在口腔受到阻碍和除去阻碍的方式、气流的强弱以及声带是否振动三个方面对声母进行分类。

（1）根据气流在口腔受到阻碍和除去阻碍的方式，普通话辅音声母可以分为 5 类。

①塞音：b、p、d、t、g、k。

发音时，发音部位两点紧闭、紧贴接近成阻碍，接着送气，形成阻碍部位肌肉持续紧张，继而，突然将形成阻碍部位的两部分放开，气流冲破阻碍，爆破成声。

②擦音：f、h、x、sh、r、s。

发音时，发音部位的两点接近，中间留一条缝隙，气流从发音部位两点间的缝隙迅速挤过，发出摩擦的声音。

③塞擦音：j、q、zh、ch、z、c。

发音时，发音部位的两部分接触形成阻碍，让气流通过开始发声，但在保持阻碍的后阶段，把阻碍部分放松一些，由塞音变成擦音，让气流继续送出成音。

④鼻音：m、n。

发音时，发音部位的两点紧闭或紧接，封住口腔出气的通道，颤动声带，气流进入口腔，同时，软腭、小舌下垂，打开鼻腔通道，气流与鼻腔共鸣，使气流和音波从鼻孔送出。

⑤边音：l。

发音时，舌尖抵住上齿龈，软腭上升，阻塞鼻腔通路，声带振动，气流从舌头两边出来发音。

（2）根据发音时气流的强弱，可以把普通话辅音声母中的塞音和塞擦音分为送气音和不送气音。

①送气音是发音时气流较强的音，包括 p、t、k、q、ch、c。

②不送气音是发音时气流较弱的音，包括 b、d、g、j、zh、z。

（3）根据发音时声带是否振动，可以把普通话辅音声母分为清音和浊音。

①清音是发音时不颤动声带的音，普通话声母属清音的有 b、p、f、d、t、g、k、h、j、q、x、zh、ch、sh、z、c、s。

②浊音是发音时振动声带的音，普通话声母属浊音的有 m、n、l、r。

表 5−1　普通话声母分类

发音部位	发音方法							
	塞音		塞擦音		擦音		鼻音	边音
	清音		清音					
	不送气	送气	不送气	送气	清音	浊音	浊音	浊音
双唇音	b	p					m	
唇齿音					f			
舌尖前音			z	c	s			

续上表

发音部位	发音方法							
	塞音		塞擦音		擦音		鼻音	边音
	清音		清音					
	不送气	送气	不送气	送气	清音	浊音	浊音	浊音
舌尖中音	d	t					n	l
舌尖后音			zh	ch	sh	r		
舌面音			j	q	x			
舌根音	g	k			h			

zh、ch、sh 与 z、c、s 是三大方言区的学生都容易发错或者发不到位的两组音。粤方言和部分客家话都只有平舌音，没有翘舌音。在演唱时，要明确两组音不同的发音部位，zh、ch、sh 发音时舌尖上翘，抵住硬腭的前部，而 z、c、s 发音时舌尖伸平，顶住或接近齿背，前者翘舌，后者平舌。常见的错误有舌身未后缩，舌尖上翘未抵上齿龈或舌身后缩过多，舌尖卷起，发成"大舌头"卷舌音。

词语练习：

z—zh 在职 杂质 载重 增长 总账 奏章 阻止 诅咒 罪证
zh—z 渣滓 张嘴 种族 长子 沼泽 振作 争嘴 正字 宅子
c—ch 财产 操场 裁处 采茶 彩绸 餐车 残春 参禅 辞呈
ch—c 车次 唱词 蠢材 纯粹 差错 场次 陈词 成材 除草
s—sh 散失 桑葚 丧失 扫射 私塾 死水 四声 私事
sh—s 哨所 山色 深思 深邃 申诉 神思 输送 生涩

诗歌练习：
人世几回伤往事，山形依旧枕寒流。（刘禹锡）
桃花尽日随流水，洞在清溪何处边？（张旭）
春潮带雨晚来急，野渡无人舟自横。（韦应物）

广东不少方言对 n、l 存在不同程度的混淆。n、l 发音部位相同，都是舌尖中音，用舌尖和上齿龈形成阻碍，发音时声带振动，都是浊音。不同之处在于发音方法中阻碍方式的不同，发 n 音时，舌尖及舌边均上举，顶住上齿龈，带动整个舌面的周围跟硬腭的周围密合，软腭下降，鼻孔出气，同时声带振动。发 l 音时舌尖前端上举，顶住齿龈（不顶满），舌尖两边跟硬腭的两侧保持适当的间隙，软腭上升，声带振动，气流从舌头两边透出。

词语练习：

n—l 奶酪 耐劳 脑力 内力 内陆 奴隶 女郎 逆流 尼龙

l—n　冷暖　留念　流年　老年　老衲　老娘　老牛　老农　蓝鸟

诗歌练习：

春来江水绿如蓝，能不忆江南？（白居易）

相见时难别亦难，东风无力百花残。（李商隐）

粤客方言中不存在普通话中的舌面音声母 j、q、x，因而在作品演唱过程中发这些声母时必然会存在一定的偏差。讲粤客方言的学生往往会将普通话中的 j、q、x 声母用 z、c、s 代替，从而导致发音不准确，如将"jiāo（交）"误读成"ziāo"，将"qǐng（请）"误读成"cǐng"，将"xiǎng（想）"误读成"siǎng"。要纠正这一发音偏差，可让学生将舌面正确抬高，强化舌面前发音部位，舌尖可稍微抵着下齿背的位置，但舌尖不能用力，舌面自然拱起，继而发出舌面音。

词语练习：

j　基金　积极　急剧　寂静　嘉奖　加紧　艰巨　将近　降价

q　齐全　乞求　恰巧　前期　亲切　情趣　取巧　躯壳　秋千

x　细心　下乡　先行　现象　详细　小型　肖像　新鲜　虚心

诗歌练习：

云想衣裳花想容，春风拂槛露华浓。若非群玉山头见，会向瑶台月下逢。（李白）

渭城朝雨浥轻尘，客舍青青柳色新。劝君更尽一杯酒，西出阳关无故人。（王维）

唇齿音 f 和舌根音 h 都是清擦音，区别只在阻碍的部位上。f 是上齿和下齿的阻碍，h 是舌根和软腭的阻碍。来自闽方言区的合唱团团员容易把 f 全部误读成 h，来自粤客方言区的合唱团团员将 h 和 f 混淆主要发生在 h 与 u 或以 u 为韵头的韵母相拼的时候，将一些原本应读 h 声母的字误读成 f 声母。如："花"误读为"发"，"虎头"误读为"斧头"，"晃荡"误读为"放荡"，"开化"误读为"开发"，等等。学生容易在不注意的情况下将方言的读音规律带入了普通话。

词语练习：

f—h　复发—护发　防空—航空　附注—互助　富丽—互利

h—f　虎头—斧头　护士—富士　护法—伏法　窗户—娼妇

成语练习：

返老还童　防患未然　焕然一新　发奋图强　翻天覆地　胡作非为

诗歌练习：

独怜幽草涧边生，上有黄鹂深树鸣。春潮带雨晚来急，野渡无人舟自横。（韦应物）

千里莺啼绿映红，水村山郭酒旗风。南朝四百八十寺，多少楼台烟雨中。（杜牧）

二、普通话韵母概述

（一）韵母

普通话韵母是指音节中声母后面的部分，既可以单独由元音充当，如"ta"，也可以由元音加辅音组成，如"tan""tang"。而零声母音节则全部由韵母构成，如"ai"。

普通话韵母共39个，按照韵母开头元音发音口形可以分为"四呼"：非 i、u、ü 或以非 i、u、ü 开头的韵母称为开口呼；i 或以 i 开头的韵母称为齐齿呼；u 或以 u 开头的韵母称为合口呼；ü 或以 ü 开头的韵母称为撮口呼。按照韵母结构又可以分为 3 类：由 1 个元音构成的韵母称为单韵母；由 2 个或 3 个元音构成的韵母称为复韵母；带有鼻辅音的韵母称为鼻韵母。

表5-2　普通话韵母分类

	开口呼	齐齿呼	合口呼	撮口呼
单韵母	-i	i	u	ü
	a	ia	ua	
	o		uo	
	e			
	ê	ie		üe
	er			
复韵母	ai		uai	
	ei		uei	
	ao	iao		
	ou	iou		
鼻韵母	an	ian	uan	üan
	en	in	uen	ün
	ang	iang	uang	
	eng	ing	ueng	
	ong	iong		

普通话韵母可以分为韵头、韵腹和韵尾三部分，三者的轻重长短不一致。韵腹是韵母的主干，又叫作主要元音，一般由 10 个单元音充当。韵头是韵腹前面的元音，介于声母和韵腹之间，又叫作介音，由 i、u、ü 3 个元音充当。韵尾是韵腹后面的部分，由元音 i、u 和辅音 n、ng 4 个音素充当。所有的韵母都有韵腹，可以没有韵头或韵尾，举例如下表。

表5-3　普通话韵母例字结构

韵母例字	韵母			
	韵头	韵腹	韵尾	
			元音韵尾	辅音韵尾
五（wu）		u		
有（you）	i	o	u	
云（yun）		ü		n
问（wen）	u	e		n
英（ying）		i		ng

（二）韵母发音及训练

1. 单韵母发音及训练

单韵母是由1个元音构成的韵母，共10个，包括舌面元音ɑ、o、e、i、u、ü、ê共7个，舌尖元音－i〔ɿ〕、－i〔ʅ〕2个以及卷舌元音er。

舌面元音的发音主要是由不同的口形（圆唇、不圆唇）及舌位高低（高、半高、半低、低）、舌位前后（前、央、后）形成。

舌面元音舌位唇形图如下。

在所有的单韵母中，u母音比较容易达到口腔统一，在合唱团常规训练中，可用u母音进行练习，状态稳定后再向其他单韵母进行转化练习。按照母音口腔和舌面变化的位置，可先按照u—o，u—o—ɑ，u—o—ɑ—e的顺序进行开口母音练习，再进行闭口母音练习u—ü，u—ü—i，最后将开口、闭口母音结合进行练习u—o—ɑ—e—ü—i。在训练初期，母音转换时，应时刻将u母音记在脑海中，唱其他母音时，要想着u母音，避免开口音发声点过于分散，闭口音位置过于靠前挤压声音，要始终保持转换后腔体、音色的均衡。

单韵母可用"发达""沙发""默默""婆婆""哥哥""地皮""聚居""自私""试吃"等词进行训练。

在合唱作品中经常会出现以母音i进行演唱的"的"字，一般而言，在流行音乐风格的合唱作品中可唱"de"，以美声或民族唱法为主的作品多唱"di"，如在"的"左

右相邻的两个字中出现母音 ü 或 i 时，才会将"di"调整为"de"。

2. 复韵母发音及训练

复韵母指有两个或三个元音构成的韵母。发音时，舌位、唇形发生变化，由一个元音的发音状况快速向另一个元音的发音状况过渡。不同元音之间有主次之分，主要元音清晰响亮，其他元音或轻短，或含混模糊。复韵母共 13 个，按照主要元音位置不同可分为前响复韵母、中响复韵母、后响复韵母。

前响复韵母发音时，前头的元音清晰响亮，后头的元音含混模糊，只表示舌位滑动的方向，前后元音过渡自然，包括 ai、ao、ei、ou。如"财宝""背篓""配菜"。

后响复韵母发音时，前头的元音轻而短，只表示舌位移动的起点，后头的元音清晰响亮，前、后元音发音过渡自然，包括 ia、ua、üe、uo、ie。如"下雪""挖掘""佳节"。

中响复韵母发音时，前头的元音轻短，中间的元音清晰响亮，后头的元音含混模糊，只表示舌位滑动的方向，前、中、后元音过渡自然，包括 iao、uei、iou、uai。如"外围""侨友""秋水""外调"。

复韵母可分为韵头、韵腹、韵尾。通常将复韵母中清晰响亮、时值相对较长的主要元音称为韵腹；韵腹前面的单韵母称为韵头，介于声母和韵腹之间，发音时值短、声音较轻；韵腹后面的称为韵尾，控制发声舌位滑动的方向。

在演唱过程中，韵腹发音最响、音值长，韵头轻巧、快速，韵尾同样轻巧，但更为短促。合唱时的归韵要求无论是单韵母还是复韵母，都需要将字词发音快速融合为一个整体，稳定歌唱状态，保证色调统一。

3. 鼻韵母发音及训练

鼻韵母由元音和鼻辅音韵尾构成，发音时需注意两点：一是发音时由元音向鼻辅音过渡，逐渐增加鼻音色彩，最后，发音部位闭塞，形成鼻辅音；二是鼻韵母的发音以元音为主，元音清晰响亮，鼻辅音韵尾发音时，除阻阶段不发音，即只做出发音状态。鼻韵母有前鼻音韵母和后鼻音韵母各 8 个。

前鼻音韵母 an、en、in、ün 发音时，先发元音，然后软腭下降，逐渐增加鼻音色彩，舌尖迅速往上齿龈移动，最后抵住上齿龈作 n 的发音状态，如"坦然""深沉""辛勤""逡巡"等同。

ian、uan、üan、uen 发音时，第一个元音轻短，第二个元音响亮清晰。第二个元音发完之后，软腭下降，逐渐增加鼻音色彩，舌尖迅速向上齿龈移动，最后抵住上齿龈作 n 的发音状态。如"眼前""转弯""论文""源泉"等同。

后鼻音韵母 ang、eng、ing、ong 发音时，先发元音，然后软腭下降，逐渐增强鼻音色彩，舌后部往软腭移动并抵住软腭作 ng 的发音状态。如"浪荡""增生""情景""通融"等同。

iang、uang、ueng、iong 发音时，第一个元音轻短，第二个元音响亮清晰，第二个元音发完之后，软腭下降，逐渐增强鼻音色彩，舌后部往软腭移动并抵住软腭作出 ng 的发音状态。如"洋相""网状""嗡嗡"等同。

声母和韵母结合训练是合唱训练的一项重要内容。歌唱语言总的要求为声母准确又

灵巧，韵母形态保持好，自然适时来归韵，阴阳上去要牢记，轻重缓急需分清，语气语势处理好。演唱过程中，声母即字头要清晰但不能咬死，如同自然界动物妈妈用嘴巴叼着动物宝贝一样，既不能掉落，又不能咬伤，字头完成快速归韵即经过韵头到达韵腹，最后收于字尾即韵尾。日常训练时，需重视字腹归韵，将字头、字腹、字尾顺畅衔接，形成有机统一的整体。

值得一提的还有收声时歌唱状态的保持，许多合唱团团员在归韵后，就认为完成任务了，口腔状态气息支撑都逐渐放松，尤其是在慢速的作品中，忽略了归韵后到收声这一过程的状态保持。如果收声提前，一方面会影响时值的准确性，另一方面则会破坏音乐前后的连贯性以及色调的统一性。因此，合唱团团员在咬字吐字时要养成字头准确、字腹有力以及良好收声的习惯。

三、声调概述

声调是音节中具有区别意义作用的音高变化，音高分为绝对音高和相对音高。我们平时只听声音，不需要看到人，就能分辨出是男还是女，或者是老人还是小孩，这就跟绝对音高有关。一般来说，女性和小孩的绝对音高是高于男性和老人的，但是声调并非绝对音高，所以读同一个字"妈"，无论男女老少，我们都能判断出是阴平（一声）。声调是相对音高，这种音高变化造成了意义的差别，如"猜""才""采""菜"。

普通话具有 4 种调类，分别是阴平、阳平、上声、去声。与普通话相比，广东地区的 3 种方言声调都更多一些，客家话有 6 类声调，潮汕话有 8 类声调，而广州话则有 9 类声调。调类将调值相同的字归纳到一起，普通话的调值可以用五度标记法来表示，即阴平 55，阳平 35，上声 214，去声 51。根据五度标记法的调值，我们可以发现普通话 4 种声调的发音特点：阴平平稳，阳平上扬，上声有降升变化且音长最长，去声一降到底。如下图所示。

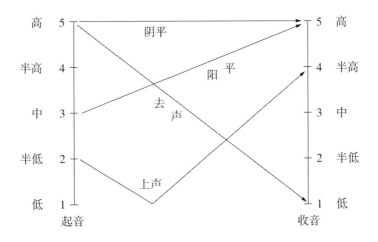

此外，还要介绍一下音域。音域是指某一乐器或人声歌唱所能发出的最低音到最高音之间的范围。音域对声调也有一定的影响，音域广的人发音声调区别度大，朗读起来

抑扬顿挫之感更明显。一个人的音域一方面受先天的影响，另一方面也依赖后天的训练。

1. 阴平

阴平（俗称一声），高平调，调值55，音高比较高，且平稳，无升降变化。广东三种方言地区人们发阴平调的问题主要有两点：一是发音不够高，调值在44左右甚至更低；二是尾音下降，没有保持平稳。

2. 阳平

阳平（俗称二声），中升调，调值35，从中音区起音升到高音区结束。声音不能出现曲折变化。三种方言地区人们发阳平调的问题表现为起点不够高，导致上扬不足。

3. 上声

上声（俗称三声），降升调，调值214，先由低音区起音下降1度，再升到中高音4度。发音时，先读降调（2—1），然后再把声调如阳平般上扬，可以通过慢降快升的方式练习。

4. 去声

去声（俗称四声），高降调，调值51。先由高音区起调，然后降到低音区，从5度到1度，跨度大，发音时注意起点要高，一降到底。此外，三种方言地区的人还应注意避免将古汉语中的入声带入普通话的4种声调中。

四、词的轻重音格式

普通话词语的轻重音细分为四个等级，即重音、中音、次轻音、最轻音，与音乐中的节拍重音有着相似之处。

普通话词的轻重音格式的基本形式是：双音节、三音节、四音节词语大多数最后一个音节读重音。双音节词语绝大多数读成"中—重"格式；三音节词语大多数读成"中—次轻—重"格式；四音节词语大多数读成"中—次轻—中—重"格式。以下从一些歌词中搜集到一些词语，我们按音节数分门别类地谈谈词语的轻重格式。

1. 双音节词的轻重格式

双音节词语占普通话词语总数的绝对优势，绝大多数读成"中—重"的格式。如：

期待　充满　现在　试探　遗憾　神采
花篮　南山　娇艳　永远　彩云　诱惑

同时，普通话双音节词语中也有前重后轻的格式，其中又有以下两种情况。

一类为"重—轻"格式，前一个音节读重音，后一个音节读轻音，即轻声词语，用汉语拼音注音时，不标声调符号。例如：

回来　明白　花儿　妹妹　牡丹　喜欢
这个　这里　孩子　每个　拳头　心头

另一类为"重—次轻"格式，前一个音节读重音，后一个音节读次轻音，如：

肩膀　路上　世上　回到　换来　爽快

现在　未来　东风　纸鸢　多少　委屈

在《现代汉语词典》中，有一部分读"重—次轻"格式的双音节词语的轻读音节标有声调符号，但在轻读音节前加圆点，如"新鲜""客人""风水""匀称"等；另一部分词语则未做明确标注，如"分析""臭虫""老虎"等。这类词语一般轻读，偶尔（间或）重读，读音不太稳定。我们可以称之为"可轻读词语"。

掌握轻声词语是学习普通话的基本要求。所谓"港台腔"，其产生的主要原因之一是没有掌握轻声词语的读音。另外，我们将大多数"重—次轻"格式的词语后一个音节轻读，语感自然，这是普通话水平较高的表现之一。有许多"重—次轻"词语，如"薪水""牢骚""抱怨""心里""集市上""回来""多少""已经"等，如果将这些词语读作"中—重"，则语感较生硬、不自然，这也就是所谓的方言语调或语调偏误。

2. 三音节词的轻重格式

绝大多数是"中—次轻—重"格式，如：

彩云南　萝卜汤　白果王　金蚕娘

也有少数为"中—次轻—轻"，如：

站出来

3. 四音节词的轻重格式

多为"中—次轻—中—重"格式，如：

顶天立地　阳光明媚　前前后后　迁迁回回

饥寒交迫　草长莺飞　拂堤杨柳　心心相印

中国歌曲作品歌词均由词语组成，因此，要克服轻重格式方面的缺憾，以形成词语轻重格式的正确语感。熟练掌握普通话词语的轻重格式对把握歌词中的轻重缓急有着重要的作用。

五、朗读中的重音

重音指的是朗读中用来增加声音强度的方法，当对某些在感情表达方面起重要作用的字、词或短语加以强调时，可以使用重音。合唱指挥在案头工作中需提前安排好合唱

作品中的逻辑重音，朗读中的重音安排规律可以为我们提供理论依据。朗读重音可分为语法重音和强调重音。

（一）语法重音

在不表达特殊的感情色彩，没有特别强调的情况下，句子的语法结构决定重音。对这些重音无须过分强调，只要比其他的音节读得稍重即可。通常在主谓结构的句子中，谓语部分较重；动宾结构中，宾语如果是代词，一般宾语较轻，其他情况下宾语较重；有定语、状语修饰的句子中，修饰语较重；表示结果、程度、情态的补语往往也加重。例如，下面加点的词读重音。

> 世上有朵美丽的花。世上有朵英雄的花。（《绒花》）
> 小小的拳头紧紧握着，希望在我手，小小的脚丫踢向宇宙，勇气满心头。（《勇气》）
> 多少挫折与失败，我们学会了担当。多少诗意与无奈，我们练就了坚强。（《起航》）
> 我是你的一片绿叶，我的根在你的土地。（《绿叶对根的情意》）

此外，疑问代词和指示代词经常加重；复句中的关联词语，尤其是偏正复句中正句的关联词语也往往加重。如：

> 这个地方诱惑你到永远。（《崴萨啰》）
> 那是青春吐芳华，那是青春放光华。（《绒花》）
> 这世界有那么多人，人群里敞着一扇门。（《这世界那么多人》）
> 不要问我到哪里去，我的心依着你。不要问我到哪里去，我的情牵着你。（《绿叶对根的情意》）

（二）强调重音

又称"逻辑重音"或"感情重音"。为了表示某种特殊的感情，强调句子中的潜在含义，体现语言的目的性，而故意将文中的某些字、词和短语处理为重音。试带着不同的重音朗读这个句子"我知道你会唱歌"。

> 我知道你会唱歌。
> 我知道你会唱歌。
> 我知道你会唱歌。
> 我知道你会唱歌。
> 我知道你会唱歌。

语句在什么地方该用强调重音并没有固定的规律，而是受说话的环境、内容和感情支配。强调重音同语法重音有时是一致的，有时则不一样，当两者不一致时，后者要服从前者。

（三）重音的表达方式

很多人把重音的表达方式理解为加大音量、加强语气，也就是"重读"，其实不然。重音表达说话的重点和感情色彩，根据作品内容和感情表达的不同需要，可以用多种方式来灵活处理。下面介绍4种常用的表达方式。

1．增大音量

增大音量，一般用于表达明确的观点、态度，描述某些特定的事物。注意重音不宜过重，以免使表达生硬，不自然。

啊！一路芬芳满山崖。（《绒花》）

扬起嘹亮的歌声，沮丧抛背后。茁壮长大的路上，勇敢向前走。每个人每个人迈开脚步不回头。（《勇气》）

2．延长音节

将重音的音节有意拖长，一般用于感叹性、号召性、鼓励性的话语或呼语等，用来启发思考或表达深厚的情意。

你说你喜欢风，喜欢那暖暖的风，说他就像是亲吻你脸颊。（《你说你喜欢雨》）

这是绿叶对根的情意。（《绿叶对根的情意》）

3．一字一顿

对需要强调的词语，用一字一顿的时间间歇来突出强调，这种表达方式铿锵有力，显得坚定、深沉。

可是等风来了，风来了，你却关上了窗。（《你说你喜欢雨》）

喜鹊登枝叫叫叫，金蚕王轻唤百果王罗。喜鹊登枝叫叫叫，百果王笑迎金蚕娘。（《喜鹊登枝》）

4．重音轻吐

在用正常音高、音量朗读的过程中，对于想要强调的部分应采用降低音高、减小音量的方式发音，虽然轻轻地、低声吐出，但是稳而有力，一般用于表达深沉、含蓄细腻的感情。

我情愿，分合的无奈，能换来春夜的天籁；我情愿，现在与未来，能充满秋凉

的爽快。(《我期待》)

　　冰冷的颤抖中，涌来了你，长江巨河的情，永不冷却的情。(《中国，我可爱的母亲》)

　　一般来说，一个句子至少有一个重音，但是一句话中重音也不宜过多，重音越少，所要强调的就越突出；反之，重音过多，就等于没有重点。当一个句子中有不止一个重音的时候，要分清主次，把握作品中最需要突出强调的成分。在朗读过程中，重音并非孤立的，重音的部分往往也伴随着停顿或语调、语速的变化，这与音乐中的逻辑重音安排、演唱都有异曲同工之处。

六、语调

　　语调是指声音在语句中高低升降的变化趋势，其中以结尾的升降变化最为明显。任何句子都带有一定的语调。朗读中的语调要根据作品的语句内容、语气态度而升降变化。朗读或说话时，如果能恰当地处理语调的升降变化，就能细致地表达各种丰富的心理状态或感情的变化，借助语调的抑扬顿挫，有声语言才有了动听的腔调，才有了音乐美，也才有了极强的感染力。语调丰富多变，主要有4种：平直调、高升调、降抑调、曲折调。

　　平直调是指朗读时语调始终平直舒缓，没有显著的高低升降的变化。一般多用在叙述、说明或表示严肃、庄重、悲痛、冷漠、沉思、悼念等思想感情的句子中。如：

　　　　我迷蒙的眼睛里长存，初见你蓝色清晨。(《这世界那么多人》)
　　　　半路上的我穿上回忆和风沙，在飞云之下。(《飞云之下》)
　　　　灯火漫卷的万里山河，初心换回了百年承诺。(《灯火里的中国》)

　　高升调是指朗读时语调前低后高、语气上扬。一般多用在疑问句、反诘句、短促的命令句中，或者表示惊讶、愤怒、紧张、警告、号召的句子中。

　　　　不要问我到哪里去，我的心依着你。(《绿叶对根的情意》)
　　　　我可爱的母亲，中国！(《中国，我可爱的母亲》)
　　　　希望之光紧紧包围，快乐啊快乐与你永相随。(《勇气》)
　　　　漫步在人海的人，你过得好吗？是不是又想念家？(《飞云之下》)

　　降抑调是指朗读时调子逐渐由高降低，结尾的字读得低而短。一般用在感叹句、祈使句或表示坚决、自信、赞扬、祝愿等感情的句子中。要表达沉痛、悲愤的感情时，一般也用这种语调。

　　　　旧社会鞭子抽我身，母亲只会泪淋淋。(《唱支山歌给党听》)

你说你喜欢阳光，在阳光明媚的时候，你却躲在阴凉的地方。(《你说你喜欢雨》)

我也承认我还是会想他。(《飞云之下》)

那里有一座巍巍宝塔山，山下是一个个小窑洞，附近还有一个大枣园。(《延安的故事》)

曲折调是指朗读时把句子中某些特殊的音节特别加重、增高或拖长，语调由高而低后又高，或由低而高后低，高低升降幅度大，变化多，呈波浪起伏状，形成一种升降曲折的变化。一般用于表示特殊的感情，如讽刺、讥笑、夸张、强调、双关以及特别惊异等。我们在日常生活中经常会用这种语调来表达反语、讽刺等，如："你很好，好得不能再好了!"音乐作品中的曲折调比较少见。

值得指出的是，语调的应用也不是孤立的，它往往也要结合重音、停顿的技巧。除此之外，还要注意与节奏相结合。结构相同或相似的几个分句连接在一起时，往往需要变换语调、调整节奏，这样可以使朗读抑扬顿挫、重点突出。

没有一片绿叶，没有一缕炊烟，没有一粒泥土，没有一丝花香，只有水的世界，云的海洋。(《可爱的小鸟》)

世界上有预报台风的，有预报蝗灾的，有预报瘟疫的，有预报地震的。没有人预报幸福。(《提醒幸福》)

了解朗读中的重音，在合唱作品排练过程中，可以以此为依据，与合唱作品中的旋律走向、节奏安排、作品风格相结合，合理安排合唱作品中的逻辑重音，细腻生动地演绎合唱作品。

第六节　合唱中的层次布局

一、力度层次布局

合唱作品中的力度布局可从四个层面进行分析：第一层面是谱面上的力度标注；第二层面是合唱团团员演唱塑造整体音响效果的能力；第三层面是合唱各声部的音量均衡；第四层面是指挥结合作品使用的挥拍力度。

1. 谱面力度标注

合唱作品中的力度层次可分为八个等级 *ppp*、*pp*、*p*、*mp*、*mf*、*f*、*ff*、*fff*，作曲者会在作品中注明力度标记，演唱者按照谱面上的表情记号结合自身演唱能力达到理想的音响强度。混声合唱作品渐强力度处理，按照 B、A、T、S 的顺序先后渐强，可以保持低音稳固持久；合唱作品渐弱力度处理，按照 S、A、T、B 的顺序逐步渐弱，可以保持和声的饱满以及各声部的均衡。

2．合唱团团员塑造力度音响的能力

对不同层次力度的准确展示，是衡量一个团队合唱修养的重要标准。经过长期有效的训练，培养合唱团团员根据合唱指挥手势将 *ppp—fff* 之间的八个力度层次精准演唱的能力后，那么一般合唱作品的力度要求均能掌控。在八个力度层次中，*p*、*mp*、*mf*、*f* 为较常用的四个力度，在合唱团队训练时可选择其中一个力度如 *mp* 为参照，进行四个层次的力度变化练习，稳定这四个力度层次，在强化力度层次意识后，再向更强或更弱的力度进行拓展性的训练。相近的力度阶层 *pp—p* 或 *f—ff*，容易造成阶层模糊的问题，可先通过变化人数达到理想的力度层次变化，再全团同步完成，循序渐进地培养合唱团团员敏锐的听觉判断能力。

在力度发生变化时，合唱团团员的演唱腔体以及气流量也需随之发生变化。伴随力度加强，合唱团团员需加大吸气量，气息输出时需稳定支撑，加厚音色；反之，伴随力度变弱，气息不能松，腔体不能垮，同时要强调高位的面罩共鸣。尤其是突强、突弱大幅度的力度变化，既考验合唱团团员的演唱爆发能力，又考验团员强音后弱声的控制能力，只有让整个歌唱机能有效、积极地参与到作品力度转化过程中，才能将作品中的每一次力度层次变化落实到位。

3．合唱声部的音量均衡

合唱团各个声部的音量比例是合唱整体均衡的重要因素之一。男声与女声的音量比例、内外声部的音量比例、主旋律与副旋律之间的音量比例、复调合唱作品和主调合唱作品中各声部的音量比例都需要合唱指挥在尊重作曲者创作中所留下的文本标识的前提下，进行二度创作，设计出最合理有效的力度变化形态，在排练过程中和合唱团团员一起将谱例上静止的音符转化为流动的旋律，达到最佳演唱效果。

4．指挥挥拍力度

指挥需建立好每一级力度变化时手位的动作范围，细化手位上下左右、横向纵向的动作幅度，勤加练习，才能把握好作品中每一次力度变化的手位分寸，给合唱团团员准确的力度提示。

二、速度层次布局

在音乐术语中，速度可分为庄板（Grave ♩ = 25）、广板（Largo ♩ = 46）、慢板（Lento ♩ = 52）、柔板（Adagio ♩ = 56）、行板（Andante ♩ = 72）、小行板（Andantino ♩ = 80）、中板（Moderato ♩ = 96）、小快板（Allegretto ♩ = 108）、快板（Allegro ♩ = 132）、活泼的快板（Vivo ♩ = 152）、快速有生气的（Vivace ♩ = 160）、急板（Presto ♩ = 184）12 个层次。一首作品的完美呈现与速度有着直接的关系。试想一下，如果我们把《摇篮曲》的速度加快两倍，那就变成了活泼轻快的"起床曲"了；反之，如果把节奏明快的《青春舞曲》放慢两倍速度，则变为"老年舞曲"了，所以速度对塑造作品形象有着极其重要的作用。

在实际演唱中，经常会发现某些团队会越唱越快或越唱越慢，这就是对速度把握不稳定的表现，在日常训练时可借助节拍器有意识地培养合唱团团员对速度的敏感度以及

强化速度记忆能力。阎宝林教授在《指挥手势与排演技术：阎氏教学体系》一书第十四部分"速度的训练"第二课"速度阶层的判断"（第 401 页）中指出，可以将 12 个阶层分为三个板块进行练习，庄板（Grave ♩=25）、广板（Largo ♩=46）、慢板（Lento ♩=52）、柔板（Adagio ♩=56）为慢速阶层，行板（Andante ♩=72）、小行板（Andantino ♩=80）、中板（Moderato ♩=96）、小快板（Allegretto ♩=108）为中速阶层，快板（Allegro ♩=132）、活泼的快板（Vivo ♩=152）、快速有生气的（Vivace ♩=160）、急板（Presto ♩=184）为快速阶层。

在明确了各个分段阶层的速度变化幅度后，还需打破三个速度板块的顺序，将慢、中、快三个阶层速度任意组合，进行难度更大的练习。合唱不同于一人独唱，每个团员的内心节奏不同，尤其是在速度转换时，若没有相互合作的理念，很难完成速度统一准确转换以及稳定持续进行的任务。因此，指挥通过手势准确表达后，需要让合唱团团员控制速度，对手势做出统一回应，培养团员与指挥之间的默契程度，只有这样，才能在每一首作品的速度发生变化时自信完美地演唱。

合唱中的速度包含两层含义，不仅包括谱面上的演唱速度标记，还包括指挥和合唱团团员在实际演唱中的速度把控。谱面上的标记不能更改，但在训练时，指挥根据团员的实际情况在速度的把握上可有一定变化空间，这种变化需以符合作品标注的速度为前提，适度调整。

速度的稳定性与作品节奏、力度、咬字吐字、音准等因素有着密切的关系，在训练时可相互结合进行强化性训练。《指挥手势与排演技术：阎氏教学体系》第十四部分"速度的训练"第四课"速度训练的实用"（第 410 页）指出，可从速度的稳定性、拓展性、应用性、保障性四个方面进行训练。

（1）速度的稳定性。在实际演唱中，速度的稳定性受力度、气息、节奏、音域等因素影响，在速度受到干扰时，可放慢整体演唱速度，解决具体问题，再恢复到原速进行练习。

（2）速度的拓展性。结合音域以及力度拓展，伴随低音从高音音域上移，力度增加，速度放慢后，对合唱团团员的气息、歌唱状态要求较高，只有进行针对性的长期训练才能达到提高团员歌唱耐力的效果。

（3）速度的应用性。中国文字博大精深，每个字由声母韵母组成，颇为复杂。演唱过程中合唱团团员需通过合理的咬字吐字，将合唱作品所要表达的语境清晰地传递给听众。随着作品速度的变化，演唱腔体能否保持良好状态在字词、乐句之间顺畅过渡，是检验合唱团团队是否优秀的标准之一。对于慢速作品中团员的演唱腔体保持能力以及快速作品中合唱团团员的腔体调整能力，在常规训练中有计划地进行练习是非常必要的。

（4）速度的保障性。一般情况下，节奏节拍复杂时，速度容易偏慢；节拍节奏简化后，速度容易偏快；力度加强容易偏快，力度渐弱容易偏慢。合唱指挥需了解合唱团团员在哪一些速度范围内速度能保持稳定，或是当作品出现复杂节奏型、音域拓展，旋律上下行跑动时在哪些速度范围内对速度的控制能力较强，在超出这些速度范围的其他部分都需要加强练习。

三、音色层次布局

每个人都有其得天独厚、与众不同的音色。我们可以用自己的嗓音去模仿小动物的叫声、各种乐器的不同音色，而合唱团团员用各自独特的声音可以共同营造出一种属于团队特有的音色。但单一的音色不能适用于所有风格的作品，因此，合唱团还需具备音色多样化的能力。多样化的音色是合唱团团员演唱能力以及作品表现能力的体现，也是优秀合唱团队的标志之一。

每一种乐器都有其独特的内部结构与外部造型，而人声的变化通过气息震动声带动发声肌肉群，通过头腔、鼻腔、口腔、胸腔等腔体共同合作，形成一个灵活且富于变化的共振腔体，通过调整不同腔体的形状产生不同频率的共振，从而形成各种不同的音色。

合唱中的音色布局分为同声部之间的音色布局、不同声部之间的音色布局、合唱团整体音色布局。

（1）同声部之间的音色布局。混声合唱团 S、A、T、B 每个声部均有各自的音色特点。每个声部需达到声部之间的音色均衡统一，隐藏各自声音的个性特点，寻求共性的声部音色。第一女高音域为 $c^1—d^3$，明朗、轻盈；第二女高音域为 $b—b^2$，宽广、圆润；第一女低音域为 $g—g^2$，圆润、饱满；第二女低音域为 $f—e^2$，浑厚、结实；第一男高音域为 $c^1—c^3$，柔和、清晰；第二男高音域为 $b—a^2$，坚实、充沛；第一男低音域为 $g—g^2$，有力、刚健；第二男低音域为 $c—e^2$，宽厚、低沉。

（2）不同声部之间的音色布局。当演唱方法统一，两个或两个以上的声部叠加时，合唱的整体色调会随之变化，如男高加上女低就会产生不同的色调。在符合作品整体色调的前提下，通过不同声部的不同音色组合，能产生更为丰富的合唱色彩。指挥在案头工作时，可选定适合每一首作品的音色，进行整体音色明暗布局，并在训练中进行实践。

（3）合唱团整体音色布局。根据作品的风格选择合适的音色对作品进行演绎。按照作品的风格可划分为原生态合唱作品、民族风格合唱作品、戏曲风格合唱作品、流行风格合唱作品、具有方言特色的合唱作品、古典风格合唱作品、宗教合唱作品等。每一种风格的合唱作品都有其独特的音色及韵味要求，不能混为一谈。例如，原生态合唱作品——贵州侗族大歌，用完全的真声、白声演唱，歌者从未受过训练，只是在山野天地间劳作时本能地用歌声抒发情感，歌声中的淳朴、自然让人为之动容。又如粤语合唱作品，因为粤语发音中有许多自带滑音的特色语调，咬字吐字时口型多变，以及字头靠前偏偏，所以在演唱时要在统一发声方法的基础上，强化细节上的处理，突出方言特色。

合唱团整体音色布局还体现在小节之间、乐句之间、段落之间、声部之间的音色安排。如混声合唱作品《黄水谣》，三个部分的情绪为"喜—愤—悲"。第一段内容描绘了黄河两岸人民"开河渠、筑堤坝"的劳动场景以及"麦苗儿肥稻花香"的欢乐场景，演唱此段时，女低音色往女高靠拢，显得明亮、喜悦、富有动感。第三段的旋律与第一段基本相同，但情绪发生了极大转变，黄河两岸的和平景象已不复存在，同胞的尸首、

鲜血填满了黄河两岸，此时的心情悲痛至极，因此，演唱第三段时，女高的音色应向女低靠拢，表现出暗淡、忧伤之感。

随着中国合唱的不断发展，人们对合唱音色的要求已不再局限为一种，为了更好地展示作曲家的创作思路，准确地表达作品内容，塑造贴合作品的音乐形象，在完成了节奏、音准、力度、速度等的练习后，合唱指挥还需选择合适的音色，进行整体音色布局，调整各声部音色至均衡，用最佳的合唱音响塑造音乐形象。

第七节　合唱思维训练①

思维是人类特有的一种精神活动，是人脑对已知信息进行分析、判断、推理的过程。不同思维方式影响人们对事物的判断。合唱是由人声构建的多声部艺术形式，自身的艺术表现形式要求指挥用多维度的思维模式对作品进行理解分析。国家一级作曲家、指挥家萧白先生认为：指挥的美学思维就是从指挥出发，从技术层到文化层再到哲学层对指挥和指挥艺术进行总的思索，以求达到概括的本质认知。

人类的思考方式由思维模式决定，思维模式决定人的思考方向，从而决定人的举止行为。多维度思维模式是一种多方位、全面、立体的思维方式，能促使人们从点、线、面等多个角度脱离事物的本身，从更高、更广、更宽阔的角度思考问题。每一门学科都有其独特的思维模式，合唱指挥艺术是一门综合学科，既包含纯粹的理论知识，又具有极强的实践性，单一、片面的思维模式很难理解多层次、多声部、多音色、多形式的合唱作品，因此在学习过程中应了解合唱指挥艺术中蕴含的多种思维模式，利用不同的思维模式对作品进行多方位的分析理解，进而了解合唱指挥艺术的本质。

一、横向线性思维与纵向立体思维的交织统一

科学的思维方式可以分为两大类：一类是线性思维，它按照一种逻辑通道，一条线进行思维②；另一类是立体思维，又称全方位思维，即采用空间思维的方式，对认识对象进行多方位、多角度、多渠道、多手段的考察、探索，力图真实地反映事物的整体及其同周围事物的全面关系③。两种思维模式的交织融合，成为合唱思维架构不可缺失的部分，为合唱指挥家综合理解作品、阐述音乐内在情感提供有力支持。

纵观音乐历史，音乐在纵向发展中形成了古希腊和罗马音乐、中世纪音乐、文艺复兴时期音乐、巴洛克时期音乐、古典主义时期音乐、浪漫主义时期音乐以及 20 世纪音乐。在每个时期分支出的横向版图，优秀音乐家创造出的精美作品、历史巨作丰富着每个时期的音乐风格架构。分析合唱艺术，从音乐作品的横向结构来看，主要包括旋律、

① 本节选自本教材编者周颖《多维度思维模式在合唱指挥艺术中的运用》，载《中国文艺家》2021 年第 10 期，第 87 页。

② 詹孝鹏：《科学探究过程中的思维以及基本特征》，载《扬州教育学院学报》2003 年第 9 期，第 63 页。

③ 刘建明主编：《宣传舆论学大辞典》，经济日报出版社 1993 年版，第 522 页。

速度、力度、节拍节奏以及曲式；从音乐作品的纵向结构来看，则是由多声部叠置具有立体音响效果的织体结构。自文艺复兴至今的 600 余年间，合唱的织体结构在不断变化，基本上可分为 3 种发展形态：第一，复调—线状叠加；第二，和声—柱状叠加；第三，自由音色组合—点状叠加。①

复调发展与合唱发展的历史同步进行，复调是线性叠加的思维模式。复调中的卡农模仿，赋格中的对位、主题、对题、答题的关系以及倒影、扩大、反向、逆行等发展手法，让音乐在各自声部灵动活跃，各自独立又相互统一。因此，复调音乐中的线性思维模式是指挥理解复调、掌握复调的基础。复调合唱的发展与宗教以及建筑艺术有着密切的关系，宗教的严谨成就了复调音乐的理性，建筑艺术的平面与立体、平衡与对称也极致地体现在复调音乐的结构当中。伴随复调音乐不断发展所产生的纵向音响促进了和声的诞生。1722 年，法国作曲家、管风琴家、音乐理论家拉莫（J. P. Rameau）发表的《和声学教程》为近代和声学理论奠定了基础，和声学体系的完成替代了复调在音乐中的地位，线性叠加思维向柱状叠加思维转换。

合唱中的旋律发展纵横交织，密不可分。和声在听觉上构建出立体的音响，在功能上为作品搭建出精美的结构框架。和弦进行以柱状形态将横向的旋律交织在一起，自由音色组合为合唱作品增添了更加丰富的色彩感，仿佛一列列、一行行手挽手、肩并肩的战士，坚定不移地齐头并进，时而缓和、时而激进，时而明朗、时而神秘，将音乐一步步推进到终点。纵向层次在推动音乐进行时，还需遵循旋律横向发展路线方向以及规律走向，按照旋律的特点安排声部纵向之间的浓淡关系。因此，合唱指挥在指挥作品时，需将两种思维模式交织融合使用，利用线性思维了解每一条旋律音乐的进行方向，了解作品旋律发展脉络，确保各个声部间的旋律衔接，同时把握整体结构，建立纵向的立体思维，熟练柱状和弦的性质、导向功能，了解作曲家使用和弦的规律，掌控和声纵向叠加形成音柱的各种不同形态之间的差异、变化与统一，才能赋予作品更加生动的灵魂。

二、理性思维与感性思维的贯穿统一

音乐中理性思维的客观存在早在古希腊时期就被提及，理性思维为合唱指挥家提供方式方法、理论依据以及技术原则。音乐中的感性思维始于音乐创作，指挥家通过想象、联想等心理活动了解作曲家的创作情绪、创作态度、创作内涵。在合唱指挥思维架构中，两种思维相辅相成，缺一不可。

总谱是合唱指挥的艺术本源，用理性思维去分析总谱是合唱指挥忠于原作的基础。作曲家在作品中留下的任何记号，都是引领我们对作品进行探究的指示牌。要从作曲家的生平、时代背景、创作特点、创作动机中去了解其传递的音乐情感；理性分析复调、和声织体、调式调性布局，寻找旋律特征、节奏节拍形态以及动机发展方向；从作品中的强弱、高低、快慢等表情术语去布局作品的高潮起伏，剖析作品的音乐语汇及其表现手法；探究曲式结构中作曲家的整体安排，分析乐句之间、段落之间、局部到整体的关

① 萧白：《合唱指挥艺术》，上海音乐出版社 2017 年版，第 19 页。

系，在把握作品大框架与情绪的同时，还要关注音乐的细节处理。

合唱指挥在排练以及演出过程中，还需及时对音乐演唱效果进行反馈、调整，运用灵敏的听觉、冷静的头脑，让音乐在既定的行进轨道中运行，避免情绪化的表现以及过分夸大力度、速度对比，这一行为需要运用理性思维进行合理掌控。然而，过度的冷静又会熄灭创作激情之火，使演出冷漠乏味，这种冷和热的平衡是指挥一生要修炼的内功。[①] 指挥需要利用感性思维积极调动团员的热情，推动音乐保持动力前行，调节团员的情绪，用贴合作品需求的情感进行演唱。这种情感的交流是真情实意的交流，是用真心唤真情，而不是单方面的自我陶醉。因此，合唱指挥在训练前期需要用理性思维对作品进行理性分析与掌控，在训练中后期需要利用感性思维引领合唱团团员体会作曲家的内心情感，并通过合唱团团员的感性认知，用合适的音色塑造出有力的音响效果以传递给听众，并让其感同身受，将"理"与"情"综合在指挥过程中。这正是理性思维与感性思维奇妙统一的体现。

三、语言表现内容与合唱音乐表现形式相融合的创造性思维

创造性思维又称创新思维，是人类在各种活动中表现出来的富有创见性的高级精神活动，可以提供新颖独创而有价值的思维成果，是开拓人类未知领域，进行科学研究和艺术活动，推动社会前进的动力。[②] 创造性思维是合唱指挥艺术持续发展的动力。

合唱指挥艺术包含文学语言与音乐语言，文学语言是音乐语言的基础，需要合唱指挥掌握作品歌词的文学语言特征，结合音乐发展进行设计处理。以中国的语言为例，中国的语言博大精深，与音乐语言相辅相成，构成一首首美丽动人的旋律，共同创造了富于感染力的艺术作品。中国合唱语汇的主体是汉语，现代汉语自身音节分明，语调抑扬顿挫，声调高低起伏，具有一定的音乐性；同时，中国地大物博，不同地区具有不同的方言，在合唱作品中，把握不同语言风格对作品的情感展现有着决定性的作用。

在音乐旋律行进过程中，节拍的不同轻重规律形成惯性的循环模式，而语言的多样性往往会打破这一模式。我国20世纪二三十年代的合唱作品代表作《海韵》，是语言学家赵元任根据诗人徐志摩的同名长诗所创作的大型合唱作品。赵元任先生在作品中纳入对中国汉语研究的成果，将汉语声韵特点与音乐进行密切贴合，生动刻画了诗人、女郎、大海的形象。如针对诗人对女郎的四次劝说，作曲家均进行了分节处理，将歌词的逻辑重音、叙述语气、语气长短进行了安排，让其时刻与音乐旋律的发展方向保持一致。随着作品发展的推进，作曲家在节奏、旋律音高以及和声配置上进行变化，让其与人物情绪、情感变化同步发展。又如郑律成先生创作的《忆秦娥·娄山关》，采用毛主席以词牌《忆秦娥》填写的杰作为词，运用中国戏曲的"散板"将不规整的诗体结构合为一体，在尊重词牌结构特点的前提下，取得了语言表现与音乐表现的平衡，将中国的诗词文化与作品的宏伟气魄完美结合，用人声塑造的音响描绘出一幅浓淡相交、意境

① 萧白：《合唱指挥艺术》，上海音乐出版社2017年版，第219页。
② 楼艺婷：《人类自然语言与音乐语言特质比较研究》，云南师范大学，硕士学位论文。

悠远的历史画卷。

语言表现重在表达意思，音乐语言重在传递情感，两者既有各自的独立价值，又能融为一体。无论是为曲填词（中国早期学堂乐歌），还是为词谱曲、整体构思词曲关系，片面地追求歌词或旋律都会影响作品的感染力。因此，合唱指挥需构建语言表现与合唱音乐表现相融合的创造性思维，从音乐表现的逻辑重音与节拍重音、语句高潮与音乐起伏、音量控制与音乐情绪、咬字吐字与音乐形态各方面取得一致性，将合唱语言表现融入音乐表现的框架中，两者相互结合，对音乐形象进行双重刻画，才能准确传达作品的内在情感。

综上所述，合唱指挥在学习过程中需主动建立多维度思维模式，在合唱指挥训练过程中通过多维度的思维方式引导合唱团团员，共同进行合唱艺术实践活动，从作曲家的一度创作到合唱指挥与团队共同进行二度创作，再延伸至听众参与的三度创作，通过肢体语言统一多种音乐元素，引导合唱团团员将表达作曲家内心的音乐语言传播出去，用人声塑造的立体音响传播合唱艺术的审美情感。

中编

第六章 指挥起源

在群体音乐表演活动中，艺术指导者以及组织者被称为指挥。[①] 在指挥艺术的发展过程中，合唱指挥的出现远早于乐队指挥。最早出现的关于指挥的记载是我国西周至战国时期（前 1066—前 771 年）出现的指挥工具——麾。[②] 麾举乐起，把麾放下则音乐停，具有明确的指挥功能。

1 世纪在基督教教会出现圣咏后，由神职人员带领合唱团团员进行演唱。从古希腊时期（前 3 世纪）开始，在演唱宗教歌曲的合唱队中，领唱者规定速度、节奏、力度等，以击掌或手势来提示；在古希腊悲剧中，由管乐演奏者负责提示。至 15 世纪，在罗马西斯廷教皇的圣咏团中，神父用卷起来的乐谱引导团员演唱，规范速度、力度，对音乐具有明确的指导性。这种意识一直流传，在音乐史上被称为"sofa"。[③]

16—18 世纪的绘画及文字记载中，合唱中时常有一个人挥手打拍子，或用纸卷，或用小棍（这种情况极少）。17 世纪初，由一个或两个合唱队与乐队一起演出的形式使得打拍子更加有必要，一般由键盘乐器和小提琴的演奏者兼任指挥。18 世纪，由首席小提琴兼任指挥的方式得到发展，表演者用夸张的弓法、晃动的琴头、挥动弓子来指示节拍。

19 世纪初期出现了一些重要的指挥家，德国作曲家、小提琴家施波尔被认为是指挥艺术的创始者。从 1810 年起，施波尔取消拍手、跺脚以及用指挥棒敲打谱台的做法，并基本确定了几种常用的击拍方法，开始使用很小的指挥棒。1817 年，他用一根小木棍指挥，当时乐队成员并不接受；1820 年，在伦敦的一次演出中，他再次拿起指挥棍站在乐队面前，并率先使用钢琴缩谱作为指挥专用总谱，指挥这个职业就此诞生。

意大利的斯蓬蒂尼于 1803 年开始指挥管弦乐队，要求乐队演奏者服从指挥，并对乐队排位进行改革，成为欧洲第一位专业指挥家。[④] 德国钢琴家、音乐指挥家韦伯在指挥艺术发展史上具有重要地位。韦伯 18 岁开始了指挥生涯，对乐队的训练、管理等方面进行了彻底改革，并建立了一套乐队规章制度。[⑤]

19 世纪指挥史上的重要人物柏辽兹、门德尔松、瓦格纳被称为"近代指挥法的奠基人"。此时，指挥的理论逐渐形成，指挥艺术以及指挥法不断规范并被传承至今。指挥工具由麾、梭法、手杖、琴弓、木棍发展到现在的指挥棒。目前，指挥棒长度为 32—46 厘米，常用的材料有木头、竹子、玻璃纤维。

中国的指挥发展起步较晚，专业意义上的指挥艺术是在新中国成立以后才产生的。

① 杨力：《现代指挥技法教程》上册，中央音乐学院出版社 2016 年版，第 1 页。
② 苗向阳：《合唱与指挥》，花城出版社 2001 年版，第 63 页。
③ 杨力：《现代指挥技法教程》上册，中央音乐学院出版社 2016 年版，第 1 页。
④ 杨力：《现代指挥技法教程》上册，中央音乐学院出版社 2016 年版，第 2 页。
⑤ 杨力：《现代指挥技法教程》上册，中央音乐学院出版社 2016 年版，第 3 页。

我国最早的一位合唱指挥家是周淑安，于 1928 年从美国学习回国后开始从事合唱指挥工作。新中国成立后的乐队指挥几乎都是从演奏员或作曲家转行而来的。20 世纪 50 年代初，为了发展我国音乐事业，国家采用"请进来、派出去"的方法，培养了一批优秀的乐队、合唱以及歌剧指挥，如派往苏联以及东欧国家的李德伦、严良堃、郑小瑛、曹鹏等。[①] 与此同时，中央音乐学院、上海音乐学院先后建立了指挥系，部分地方院校也在不同时期成立了指挥专业，培养指挥人才。

　　自 20 世纪 70 年代开始，中国指挥界发展欣欣向荣、人才辈出，无论是乐队指挥还是合唱指挥，均在不同的国际指挥大赛中获奖。从 20 世纪 80 年代开始，改革开放为中国的音乐发展打开了与世界音乐接轨的通道，促使我国的指挥艺术不断地发展与提高。

　　① 杨力：《现代指挥技法教程》上册，中央音乐学院出版社 2016 年版，第 5 页。

第七章　指挥分类

第一节　不同指挥的特点

指挥可分为合唱指挥、交响乐指挥、管乐指挥、军乐指挥、歌剧指挥、室内乐指挥、民乐指挥、戏曲指挥，不同领域的指挥在职能上有各自不同的分工。

（1）合唱指挥。需了解中国合唱发展史，了解不同时期合唱作品的历史文化、创作背景。有一定的声乐基础，知晓发声原理，能正确引导不同年龄段、不同声部的合唱团团员寻找科学的发声状态，具有根据作品需要调节团员声音以及塑造合唱音响的能力。了解合唱团伴奏乐器的性能，指导伴奏良好地为合唱团服务，具有良好的文化素养，能读懂作品背后的历史文化。

（2）交响乐指挥。交响乐队是近代大型管弦乐队，按规模大小可分为双管、三管、四管，即小、中、大等编制。人数自数十至百余人不等。通常由弦乐器、木管乐器、铜管乐器和打击乐器等各组乐器组成。有时也根据作曲、指挥的创作意图和具体要求，对乐器有所增减。交响乐指挥需了解弦乐器、铜木管乐器、低音乐器、打击乐器，能提高乐手合奏能力，掌握交响乐实质内涵，用交响音响演绎作品的内涵以及哲理。[1]

（3）管乐指挥。管乐队是一种不包括弦乐器的演奏团队。木管、铜管与敲击乐器合奏组称为管乐队。管乐指挥需了解所有管乐器的性能、特点，在演奏技巧上给予指导，能有效地将各种管乐器的音色融合在一起。

（4）军乐指挥。据格罗夫于1982年在英国出版的《音乐、乐器大辞典》介绍，"军乐队"（Military Band）的名称起源于18世纪后期，主要用来指由铜管乐器、木管乐器和打击乐器组成的军队中的军乐团体。军乐指挥知晓军乐历史特点，熟练掌握行进过程中的队形变换。军乐队讲究力度、节奏，指挥时可以站立在队伍前手持指挥杖，也可以在列队行进中走在队伍前方手持指挥铃。

（5）歌剧指挥。歌剧是一种用声乐、器乐表现剧情的戏剧，是将音乐、诗歌、美术、文学、戏剧、舞蹈、舞台美术等融为一体的综合艺术表现形式。歌剧指挥需了解剧情，了解剧中角色的特点，熟知乐队和合唱，能对乐队以及合唱训练进行专业指导，并统筹整个舞台。

（6）室内乐指挥。室内乐，原意是指在室内演奏的"家庭式"音乐，后引申为在比较小的场所演奏的音乐。一般在演奏乐队编制较大的作品时才需要指挥，有时让首席兼任指挥。室内乐对音色、音量以及每个乐手之间的默契、配合程度要求更高。[2]

① 苗向阳：《合唱与指挥》，花城出版社2001年版，第67页。
② 苗向阳：《合唱与指挥》，花城出版社2001年版，第67页。

（7）民乐指挥。民乐团是中国近代发展出的一种以中国民族乐器为基础，借鉴西方交响乐团的编制而成立的乐队类型。民乐指挥需了解中国民乐发展史，了解各类民族乐器的性能，协调乐队中西洋乐器和中国民乐。

（8）戏曲指挥。戏曲是中国特有的戏剧形式。中国戏曲剧种种类繁多，据不完全统计，中国各地区的戏曲剧种约有 360 种，几乎每个剧种均有一个掌管伴奏乐队节拍的负责人。一般来说，负责人由乐队中负责打击乐器的乐手担任，俗称"打鼓佬"，这是具有中国特色的指挥，又称为"坐式指挥"，负责掌握戏曲音乐节奏以及全剧的戏剧节奏。[①]

不同类型的指挥各有其职，但制订排练计划，选择合适的作品，分析作品，发掘音乐内涵，了解不同乐器、不同声部的特性，指出演奏或演唱存在的问题，提出更高的艺术要求，将不同乐器或声音融合在一起，处理好作品的细节、整体布局、层次安排，与团员一起进行"二度创作"，在舞台上完美展示作品的内涵，赋予作品生动的感染力，等等，这些指挥原则是相同的。

第二节　合唱指挥的素养

合唱指挥是合唱团队的核心人物，也是合唱团的音响师、调色师，需要在日常训练过程中解决合唱团队存在的各种问题。要成为一名优秀的合唱指挥，需要不断加强、完善知识体系，全面提升自身修养。

（1）协调能力：协调能力指的是左右手以及身体的协调性。合唱指挥最重要的工具就是双手，指挥中双手的分工与配合，均需协调完成。

（2）感知能力：感知能力指对声音以及和音乐表演相关的事物的领悟能力水平。如对音准、音色、节奏和声音程等的听辨能力，发现演唱中的错误并进行纠正的能力。

（3）视唱能力：视唱包含对简谱、五线谱的演唱能力。目前，我国中小学音乐课本使用简谱，而很多作曲家在创作时使用五线谱，合唱指挥需掌握两种记谱法的转换，用最合适团员的谱例进行演唱。

（4）音乐理论水平：包括音乐基本理论、作曲理论、作品分析理论、音乐史等。

（5）合唱音响构建能力：根据合唱谱例构建作品的音响效果，引导团员选择适合作品的音色进行演唱。

（6）总谱弹唱能力：总谱弹唱是指把若干个合唱声部用钢琴统一弹奏并进行演唱。通过弹唱可了解合唱声部织体以及整体和声效果。

（7）声乐知识素养：了解各个声部的音域和音色特征，根据团员的声音特点安排合适的声部。了解呼吸发声原理、共鸣腔体在演唱过程中的运用，乐句中的咬字吐字规律，等等。

（8）声乐范唱能力：合唱指挥若能具有范唱声部旋律的能力以及模仿错误演唱的

① 苗向阳：《合唱与指挥》，花城出版社 2001 年版，第 67 页。

能力，就能更加直观地让团员感受在正确与错误演唱状态下的不同声音效果，规范自身的演唱。

　　合唱指挥是一个合唱团队的灵魂。合唱指挥除了应当具备一定的艺术素养、积极的哲学思想及人生观、清晰的美学观念等，还需要有良好的敬业精神、较好的组织领导能力、严格而又亲和的合作风格。

第八章　指挥图式

第一节　指挥的肢体语言

一般情况下，合唱指挥应双脚微微分开站立，身体保持积极状态，收腹挺胸，肩膀放松，双臂略弯上抬至胸腔位置，双手张开与肩同宽或略宽于肩，手指保持自然弧度。避免挺肚子、驼背、身体倾斜、头部前倾等不良姿态。双脚与肩膀平行，或者一只脚略微靠前。指挥时注意膝盖不要弯曲，避免用脚打拍子。

指挥动作幅度可分为横向与纵向两个活动区域。

（1）横向活动区域可分为内线、中线、外线。[①] 内线活动区域为两肩之内，中线活动区域为比左右肩宽各一尺左右，外线活动区域为双手向两侧延伸可达到的最大极限。

（2）纵向活动区域可分为上线、中线、下线。[②]

上线活动区域以肩膀为主线，包括头部以上的范围。这个活动区域在混声合唱中是提示男声声部的区域。在指挥作品时，超过头部的动作需谨慎使用，指挥手臂过高会引起合唱团团员气息上浮或音准偏低，除全曲最高潮，最好少用或不用。

中线活动区域以胸腔为主线。这个区域是指挥最常用的范围，在混声合唱中，这一区域用于提示女声声部。

下线活动区域以腰线为主线，一般在要求声音浑厚饱满、旋律宽广、深沉时或力度较弱部分使用。

指挥过程中手臂活动区域需结合作品风格，综合合唱团的性质（混声、同声、童声）、合唱团演唱人数等因素合理运用。

手是指挥最主要的工具，指挥时手型需有控制感，可以类似弹钢琴的手型为基础，掌关节撑开，手指自然弯曲。指挥时虎口应适当舒展，不要撑开过猛，要避免手型过于松软或僵硬、五指过于平直或过于捏拢、某一两个手指习惯性翘起或过分内收、食指单独指向使用过久。

当指挥力度较大的作品时，可使用空心拳；指挥轻松、欢快的作品时，可轻捏拇指和食指做点状指挥；音乐渐强时可由手臂带动手掌逐渐往上推动，音乐减弱时则向下收回。

指挥手势的基本原则：省、准、美。省是指指挥根据作品内容、速度、力度、句法、语气等需要，设计指挥动作适度、简洁，不能过分地夸张。准是指在指挥过程中所有的预示、收拍、起拍、作品力度变化、强弱起伏等提示准确明了。美是指指挥在

① 苗向阳：《合唱与指挥》，花城出版社2001年版，第82页。
② 苗向阳：《合唱与指挥》，花城出版社2001年版，第82页。

表演艺术上要美观大方。这种美不仅仅是指外表、服装，内在气质更为重要。指挥作为表演艺术，和导演有相通之处，指挥既承担着导演纵观全局、把握细节的任务，同时又作为演员参与作品，所以指挥的形体以及指挥动作都需要注意美感。而指挥姿势是否美观的关键在于内在音乐感受与外在图式表达是否统一，一切要从音乐所要表达的内在感情出发，掌握好准确的指挥图式，将动作变为下意识的用心投入，而不是机械地挥拍。

第二节　指挥基本图式

指挥的挥（击）拍动作是在每个小节中击拍后线条运行轨迹构成的图式，根据音乐不同节拍的强弱律动关系形成了规律性的手势轨迹，符合物理上的力学原理。根据自由落体重力向下以及地心引力原理，指挥过程中，双手从"起点"处下落的过程中产生加速度，落至接触面形成"拍点"后，快速反弹，在反弹上升过程中根据力学原理速度减慢，从而形成了我们指挥中的击拍动作。对于"起点"与"拍点"之间的距离，我们称为"线"，线条可分为直线和曲线，点与线的不同组合形成了指挥的基本图式。

由于地心引力的原因，一般而言，往下运行的垂直拍子为强拍，往上反弹则弱化力量；次强拍为自上而下、由内向外的长斜线；弱拍为自下而上、向内或向外的短斜线。反射线条与击拍线条方向相反，可用直线、斜线或弧线进行连接。

有时，还可把拍点之间的线条用"U"形或"V"形来进行练习，可进行全方位练习，也可根据合唱团基本站位上下、左右或按照混声合唱团四个声部站位进行练习。

指挥时，应该在遵循基本图式的前提下，根据音乐作品的发展变化，适当调整图式运行路线以及点线之间的长短关系，达到完美诠释作品的目的。图式是合唱指挥的基本依据，任何一首合唱作品都不可能使用一种图式指挥全曲，指挥图式与指挥语言的多样化密切相关。合唱指挥可根据作品的需要，设计安排与音乐相符合的指挥图式路线。在排练过程中，指挥通过正确合理的图式向合唱团团员传递作品的力度、速度，规范呼吸气口、咬字吐字，强调乐句中的逻辑重音、快慢起伏，点线结合，从而让合唱团团员共同塑造出符合作品风格的音响效果，并将其传递给听众，切忌玩弄噱头、故弄玄虚，盲目变换手势。因此，规范并熟练掌握不同拍子的基本图式是合唱指挥在学习过程中不可缺少的一部分。

常见基本拍的指挥图式有二拍子、三拍子、四拍子（分别如下图所示），其他拍子的图式由这三种图式演变而来。

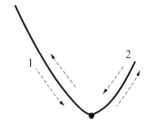 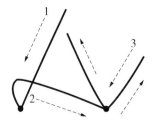 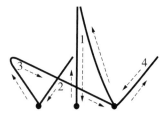

（1）二拍图式：是指挥图式中相对简单的一种。二拍图式是指在一个小节内，完成两个单位拍的节拍图式，按"强—弱"律动规律进行。二拍图式适合二二拍、四二拍、八二拍等单拍子以及四六拍、八六拍等中快速的复合拍子。

二拍基本图式为：第一拍落点后，向外（右）反弹；第二拍落点后，向内（左）反弹。

武汉音乐学院指挥陈国权教授在《陈国权教合唱指挥》一书中指出，为了丰富图式，根据合唱作品旋律走向需要，可将第二拍落点进行位置的变化，具体如下：

第一，同第一拍一个落点。第二，第二拍在外落点。第三，第二拍在内落点。第四，第二拍在上落点。第五，第二拍在下落点。如下图所示。

| 同落点 | 外落点 | 内落点 | 上落点 | 下落点 |

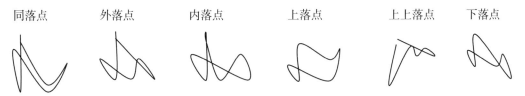

（2）三拍图式：是指在一个小节内，完成三个单位拍的节拍图式，按"强—弱—弱"律动规律进行。三拍图式适用于二三拍、四三拍、八三拍等单拍子以及四九拍、二九拍、八九拍等中快速复拍子的合拍。为了丰富图式，依据合唱作品旋律走向，第一拍不变，第二、第三拍可有 6 种落点，如下图所示。

| 同落点 | 外落点 | 内落点 | 上落点 | 上上落点 | 下落点 |

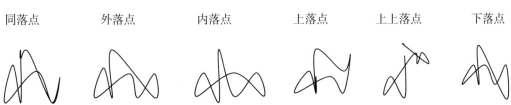

（3）四拍图式：是指在一个小节内，完成四个单位拍的节拍图式，按"强—弱—次强—弱"律动规律进行。四拍图式适用于四四拍、八四拍、二四拍等单拍子以及八十二拍等复拍子。为了丰富图式，依据合唱作品旋律走向，第一、第二拍不变，第三、第四拍相似于 2／4 节拍，可有 6 种落点，如下图所示。

| 同落点 | 外落点 | 内落点 | 上落点 | 上上落点 | 下落点 |

指挥的动作语言可跟随音乐进行适当的调整，但各种变化都必须在图式的框架内进行。图式运动需明确线路方向，动作清晰准确，线条简洁规范。图式形态的大小以及线条长短可以变化，但必须遵循图式的方向，不可随意改变。图式是指挥动作语言的基本语汇，书中的图式是平面的，在实际练习时，我们还需在脑海中构建出有上下、前后、左右方向的更为立体的图式空间勤加练习，灵活使用图式提升指挥艺术表现力。

（4）其他节拍图式。

1）六拍图式：是指在一小节内，完成六个单位拍的节拍图式，按"强—弱—弱—次强—弱—弱"的律动规律进行。二六拍、四六拍、八六拍等都为六拍子。慢速作品一般按照图式进行挥拍，六个拍点可以分落在不同位置，有时第一、第二拍点和第四、第五拍点会落在同一个位置；中速或快速作品一般使用三拍子合一的二拍子合拍图式，如合唱作品《平安夜》《五指山掠影》。（以下图式选自阎宝林著《指挥手势与排演技术：阎氏教学体系》[①] 第 137 页）

2）五拍图式：是指在一小节内，完成五个单位拍的节拍图式。五拍子的组合方式有 3+2 和 2+3 两种。二五拍、四五拍、八五拍、十六五拍等均为五拍子。慢速作品一般按照图式进行挥拍，中速或快速作品以合拍进行，以组合单拍子的节拍重音作为拍点进行挥拍，如河北民歌《小白菜》、曹光平《西藏牧歌·卓鲁》。（以下图式选自阎宝林著《指挥手势与排演技术：阎氏教学体系》第 138 页）

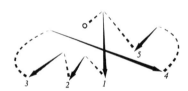
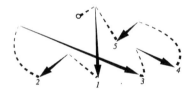

3）七拍图式：是指在一小节内，完成七个单位拍的节拍图式。七拍图式的组合方式可以是 2+2+3、3+2+2、2+3+2 等。二七拍、四七拍、八七拍、十六七拍等节奏为七拍子，七拍子在实际作品中常使用合拍，如混声作品《帕米尔，我的家乡多么美》。（以下图式选自阎宝林著《指挥手势与排演技术：阎氏教学体系》第 138 页及杨力著《现代指挥技法教程》[②] 上册第 374 页）

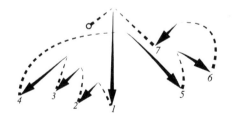

① 阎宝林：《指挥手势与排演技术：阎氏教学体系》，中国戏剧出版社 2019 年版。
② 杨力：《现代指挥技法教程》上册，中央音乐学院出版社 2016 年版。

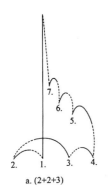

a. (2+2+3)

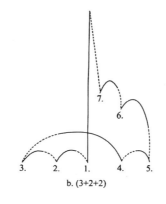

b. (3+2+2)

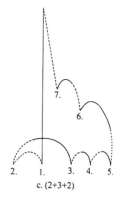

c. (2+3+2)

4）九拍图式：是指在一个小节内，完成九个单位拍的节拍图式。二九拍、四九拍、八九拍、十六九拍等属于九拍子。在中快速的作品中，常使用三合一组合的三拍子合拍，击出第一、第四、第七拍的拍点，如混声作品《把我的奶名儿叫》。（以下图式选自阎宝林著《指挥手势与排演技术：阎氏教学体系》第 139 页）

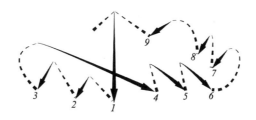

5）十二拍图式：是指一小节内，完成十二个单位拍的节拍图式。二十二拍、四十二拍、八十二拍等节拍属于十二拍子。十二拍的手势以三合一为一组的四拍子合拍图式为主，击出第一、第四、第七、第十拍的拍点，如男声合唱作品《士兵之歌》。（以下图式选自阎宝林著《指挥手势与排演技术：阎氏教学体系》第 140 页）

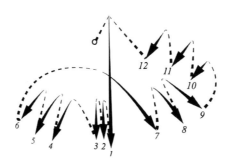

第三节　不同节奏的手势

（1）切分节奏：切分节奏改变了节拍的强弱规律，强拍后移，时值上中间长、两边短，在手势上要强调重音。小臂与手在反射动作中肌肉积极紧张，有瞬间的保持，在中间长时值音符上反射线更长。

（2）附点节奏：有前附点与后附点之分。四分附点音符或二分附点音符构成的小附点和大附点是合唱作品中常用的节奏，指挥附点节奏时，在节奏中的长时值位置有相对的停留感，保持手势的瞬间停顿后，在原位拍点反弹，打出较短的音符。前附点节奏在预示点上比后附点节奏略微明显。

（3）休止：休止符是音乐的重要组成部分，可以营造出"此时无声胜有声"的效果，虽然演唱时有短暂的停顿，但音乐还在继续进行，指挥需给出准确的提示。一拍以上的休止，在休止处收拍。一拍以及一拍以下的休止，如休止符在分句气口处，可采用连收带起的方式；如不在气口处，一拍内的短时值休止符，一般不收拍，可用保持动作给予提示。

（4）延长音：当合唱各个声部在一个音符上统一延长时，双手保持不动，直到所有时值完成后再继续进行挥拍；如其中一个声部继续保持，其他声部继续进行演唱时，则可采用一只手保持，另一只手挥拍的方式完成。在延长音或长音保持时，对于拍数要做到心中有数，确保节拍律动的前后统一，同时要保持双手具有一定的紧张感，避免手势无力或泄力，影响合唱团团员的演唱情绪以及演唱状态。

（5）呼吸：合唱的呼吸如同写作中的标点符号，指挥时需根据歌词对乐句进行分句，并给予适当提示，这有利于合唱团团员统一气口呼吸，整齐划一。指挥提示呼吸的动作与起拍动作的吸气相同。

第九章　指挥基本技能

第一节　起拍与收拍

起拍与收拍是指挥的一项重要技能。起拍与收拍贯穿在所有作品的指挥过程中，这一过程包括音乐的开始与结束，音乐结构内部乐汇、乐句、乐段的起始，作品中的休止符以及乐句的气口，等等。

一、起拍

（一）起拍的提示功能

起拍的重要性体现在提示、预示。指挥的过程就是用手或眼神不断提示团员的过程。起拍动作能够提示合唱团团员以下三个方面：

（1）呼吸状态。不同作品的呼吸方式有所不同，通过预备拍，可提示合唱团团员做好演唱前的呼吸准备，为演唱储备合适的气息量。

（2）速度、力度。通过预备拍的预示，指挥可将演唱作品的速度快慢、力度强弱传递给合唱团团员。指挥在做预备拍时，对速度和力度的把握要有敏锐的判断能力，通过手势的传递，确保团员进行准确歌唱。

（3）作品情绪。指挥用手做出预备拍动作的同时，可通过面部表情和眼神提示合唱团团员要用符合作品的面部表情进行演唱。初学指挥者要养成将呼吸、作品表情和手势表现相互协调统一的习惯，学会用眼睛说话，提示表情，通过眼神与团员交流、沟通，传达作品的情感情绪。

（二）起拍的过程

（1）注意或准备过程：指挥观察伴奏与合唱团团员是否集中注意力、准备就绪，在舞台上适当调整站位等，用手势提示全体团员做好歌唱准备。

（2）预备过程：起声点之前的手势动作叫作预备拍。根据音乐进入的拍子位置，应在其前一拍上做出预备拍，并根据乐曲的力度、速度及面部表情需要，决定预备动作的不同内涵，同时，双手的运行需与合唱团团员的吸气同步。预备拍的准确与否与指挥对作品的理解以及指挥技能水平有着直接的关系。

（3）起声过程：预备拍结束后就是起声过程。一般情况下，预备和演唱两个环节一气呵成，不做停顿。

（三）起拍类型

（1）整拍起拍。中央音乐学院指挥教授杨力在《现代指挥技法教程》中将整拍起拍的定义为：凡是起声点在基本单位拍的拍点上，无论什么拍号与拍位，也无论其节奏形态如何，我们都称之为"整拍起拍"，其起拍规律都是以起声点的前一个基本单位拍的拍点及拍线作为预备拍。如二拍子第二拍上的强位起，第一拍的图式就是它的预备拍；四拍子中的第四拍强位起，第三拍的图式就是它的预备拍，以此类推。如八年级下册音乐课本中的《半个月亮爬上来》《放风筝》《在那遥远的地方》《龙的传人》，起拍均属于整拍起拍。

（2）非整拍起拍。杨力教授在《现代指挥技法教程》中将非整拍起拍的定义为：凡是起声点在基本单位拍点之后的起拍，无论什么拍号与拍位，也无论其节奏形态如何，我们都称之为"非整拍起拍"。非整拍起拍的类型比整拍起拍更为复杂。如四年级上册音乐课本中的《让我们荡起双桨》、五年级下学期音乐课本中的《卡农歌》，以及八年级下册音乐课本中的巴西民歌《狂欢之歌》都属于非整拍起拍。速度快、力度较强的作品，后半拍采用硬起拍，拍点敏锐、快速；速度慢、力度弱的作品，后半拍则采用软起拍，拍点柔和、清晰。

整拍起拍与非整拍起拍的区别在于：整拍起拍的起声点在拍点上，非整拍起拍的起拍点在拍点之后。整拍起拍起声点的预备拍为前一个单位拍，非整拍起拍的作品如果速度较慢，可以用本拍拍点为预备拍；对中速或快速的作品，为了使声部更整齐地进入，可适当加一拍或两拍虚拍辅助后半拍起拍。①

二、收拍

收拍，是乐句、段落停顿或全曲终止时的收束动作。在乐句、段落中的收拍是在音乐进行中的收束，有时指挥在做收拍动作时，连收带起，收拍的同时亦是下一拍的起拍；有时不同声部不同步收拍、起拍，音乐不停，继续向前，指挥需有收拍、起拍的明确提示。在全曲终止时的收拍则需根据作品的力度、速度等要求，选择合适的收拍动作，意味着整首作品的结束。

（一）收拍的过程

收拍的过程与起拍相似，收拍与起拍的不同之处在于起拍在发声前进行，而收拍则是在音乐进行中运行。收拍分为三个步骤。

（1）准备过程：目视团员，请团员做好准备。

（2）预备拍：收拍前的预示为收拍的预备拍。预备拍同样包含速度、力度等。在收拍前一拍原图式的基础上，给予准确提示。

（3）收拍。杨力教授在《现代指挥技法教程》中指出，无论强收还是弱收，均要

① 杨力：《现代指挥技法教程》上册，中央音乐学院出版社 2016 年版，第 56 页。

做到"收声有点、声随点止"，强收时可伴随音乐进行击出硬点，弱收时收声点极为柔和。根据不同乐曲的需要，可将手掌拢起、握空心拳或采用将拇指、食指轻轻捏合等方法以示结束。

（二）收拍的类型

（1）根据力度划分，收拍可分为强收与弱收。当作品最后小节以长音结束，并且具有较强的音响效果时，此时的收拍称为强收。若作品为无伴奏合唱，四声部同时保持长音，指挥用双手在较强的力度上保持并结束，可称为静态长音强收；若作品为有伴奏合唱，演唱声部在保持长音的过程中，钢琴伴奏织体还在动态进行，此时，左手给予合唱团力度保持，右手击拍至作品结束，可称为动态长音强收；[①] 同理，若收拍在短时值音符，音响效果较强，则可称为短时值强收。

当作品结束力度较弱时，可称为弱收。若合唱作品最后小节以长音结束，各声部以及伴奏织体都处于长音保持状态，且音响效果较弱时，可称为静态长音弱收；若合唱作品最后小节以长音结束，各声部处于长音渐弱状态，伴奏部分以动态进行到作品结束，可称为动态长音弱收；若收拍在短时值音符，音响效果较弱，则可称为短时值弱收。

（2）根据结束位置，可分为乐句收拍、乐段收拍以及整首作品结束时的完满收拍。

（3）根据速度划分，可分为急收和缓收。急收大多用在速度较快的作品，速度的变化能为作品带来紧张感以及较强的张力；缓收则往往与慢速作品联系在一起。快速而强有力的收拍，其幅度不宜过大；缓收且力度较小的收拍，需做到从容不迫。

（4）根据收拍位置可分为点收拍以及满收拍。点收拍是指在拍点上进行的收拍。点收拍较容易使得合唱团收拍整齐。而满收拍则是在时值唱满的前提下，在下一拍点出现前完成的收拍。满收拍的特点就是确保音符时值完满到位。[②]

无论哪种收拍，预示都很重要。合唱作品中的收拍动作需结合作品力度、速度综合考虑，选择最适合作品的收拍方式。

第二节 主动拍与被动拍

节拍律动有强、弱之分，挥拍过程中亦有主动、被动之分，这也是指挥原则中"省"的体现，合唱指挥在指挥过程中要处理好"主动带动"与"被动跟随"的挥拍关系。

主动拍常用于乐句、乐段的开始处，给予合唱团团员明确的提示；在作品进行中发生速度、力度变换时，需使用主动拍提醒合唱团团员做出相对应的演唱转变；乐句中明确标明重音、顿音、突弱、突强等，需使用主动拍给予提示；在节拍发生变化时，如四二拍、四三拍进行交替时，或调式调性发生变化时，需使用主动拍给予提示。

① 杨力：《现代指挥技法教程》上册，中央音乐学院出版社 2016 年版，第 60 页。

② 阎宝林：《指挥手势与排演技术：阎氏教学体系》，中国戏剧出版社 2019 年版，第 46 页。

杨力教授在《现代指挥技法教程》中指出，各种起拍动作都属于主动拍，包含起拍动作全过程；[1] 而被动拍实际上是不完整的击拍动作，手势平滑而自然，无明显拍点，即在击拍过程中有意识地省略拍点部分，使之成为"内含点"或"无点"，"跟随"音乐向前进行。[2] 当演唱作品音乐已形成惯性进行时，指挥无须每拍都给予明显的提示，只需跟随音乐即可。

第三节　合拍与分拍

一、合拍

合拍是对基本图式的简化，是将两个或两个以上的拍点合为一个指挥手势进行的指挥方式。[3] 合拍是指在不改变基本节拍速度的前提下，调整拍子运行线路以及长度。在指挥过程中，当使用原始图式略显忙乱，并破坏音乐形象时，在遵循指挥原则"省"的前提下，可使用合拍，化繁为简。一般将小节内的合拍称为小合拍，适用于慢速或中速的作品；跨小节的合拍称为大合拍，适用于速度较快、单位时值小于四分音符的作品。[4]

合拍的原则是每小节挥出强拍、次强拍。一般而言，二拍子、四拍子、八拍子每两拍可合并为一拍，即四二拍合拍为一拍，四四拍合拍为二拍，以此类推；三拍子、六拍子、九拍子、十二拍子每三拍可合并为一拍，即四三拍可合拍为一拍，八六拍可合拍为二拍，八九拍可合拍为三拍，十二拍可合拍为四拍。新的合拍可使用新的挥拍图式，如四四拍合拍可使用二拍图式，八六拍合拍后可使用二拍图式。但并非整首作品从头到尾都需要使用合拍，要经过细心安排，整体布局，做出合理的挥拍组合。

二、分拍

分拍是对基本图式的细化，在保持基本图式的基础上，根据作品艺术处理的需要将一拍细化为若干拍进行。为了避免分拍容易出现的打反拍的情况，在使用分拍时应尽量将分拍的点保持在同一个水平位上，如四三拍分拍图式可如下图所示（选自杨力著《现代指挥技法教程》上册第246页）：

① 杨力：《现代指挥技法教程》上册，中央音乐学院出版社2016年版，第95页。
② 杨力：《现代指挥技法教程》上册，中央音乐学院出版社2016年版，第114页。
③ 阎宝林：《指挥手势与排演技术：阎氏教学体系》，中国戏剧出版社2019年版，第108页。
④ 阎宝林：《指挥手势与排演技术：阎氏教学体系》，中国戏剧出版社2019年版，第117－118页。

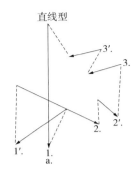

直线型

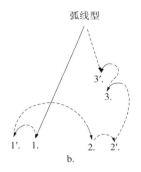

弧线型

使用分拍在速度上可达到渐慢的效果，可强化作品歌词中的某一个字或词语，增加乐句中的词语表现力；也可细分节奏，将节奏中的每个音符明确指出，尤其是在声部节奏较复杂的乐句，使用分拍能让合唱团团员清晰地看明白指挥的提示，如《半个月亮爬上来》最后一句中的渐慢处理。

同样，如果一首作品使用过多的分拍，就会将音乐片段化，影响作品的整体流动性。因此，使用时应结合作品需要合理安排图式组合。

第四节　左右手分工

初学合唱指挥者，两只手大多是同步运动的，且手势略显单调。在指挥练习中，双手分工是专业能力的象征。指挥双手分工一般由右手担任基本拍图式，左手进行各种表情处理提示。指挥需根据作品需要，用双手进行不同声部、不同节奏、不同方位的提示，这也是左右脑配合意识在双手的体现。

右手在指挥中是主手，掌握节拍、节奏、大线条起伏，清晰、稳定地将图式挥出。在挥拍过程中应尽量规范、准确，避免过分花哨的动作误导合唱团团员。

左手在指挥中是副手，具有补充和辅助的作用。

（1）长音保持：两拍以上的长音，可将左手掌心朝上，手掌凝聚力量，稳定地保持到时值结束。

（2）渐强减弱：渐强时，手势可同长音保持一致，往上推动抬高。减弱时，则翻掌朝下，并逐渐下移。一般而言，手的动作幅度越小，位置越接近指挥身体，表现的力度越弱；反之则越强。

（3）轮唱声部提示：在二、三声部轮唱时，左手可分担某个轮唱声部。

（4）音准提示：当指挥觉察到某声部音准出现问题时，在保持右手基本挥拍的前提下，可用左手给予声部音准提示。

根据合唱团在舞台的站位，女高、男高站在指挥的左边，可用左手指挥，男低、女低站在指挥的右边，可以用右手指挥；如果歌曲分为男声、女声演唱时，根据常用队形排列，男声站在合唱台的上方，女声站在合唱台的下方，则双手有上下方位的区分，左右手可根据个人指挥习惯进行安排。

当声部节奏不同步、音量不相同时，左右手还需根据各声部的具体节奏、力度标记

进行分工，做出相对应的指示。

合唱指挥除了要掌握指挥技能，还需了解、完善指挥中的对立统一关系。

（1）指挥"点"与"线"之间的对立统一。指挥图式由点线结合而成，任宝平教授在《大学合唱教程》中指出，点是节奏，是音乐的骨架，线是旋律，是血肉，是音乐的灵魂。只有当"点"十分明确、"线"的起伏层次分明时，音乐才是生动的。

（2）指挥幅度"大"与"小"的对立统一。力度大则指挥动作幅度范围大，反之动作幅度范围较小。大图形适合表达宽阔、舒展的情绪，而小图形则常用于表达活泼、快乐的情绪。

（3）指挥方位"高"与"低"的对立统一。根据混声团队基本站位，男声、女声在方位上有高低之分。在指挥幅度上，讲究高不过头、低不下腰；在力度变化上，一般渐强往高处推，渐弱往低处下移。

（4）指挥内动力"催"与"扯"的对立统一。作品的快慢缓急、高低起伏、张弛变化都在指挥的内在推动之下展示。

（5）指挥状态"动"与"静"的对立统一。作品中的动静对比可结合指挥手势主动的"带"与被动的"跟"，安静的作品需在"静"中寻找音乐的推动力，而以"动"为主的作品则要去寻找心灵的"静"，让音乐稳步进行。

（6）指挥性格"刚"与"柔"的对立统一。无论男指挥还是女指挥，雄浑刚劲的作品需指挥激情饱满，而柔美细腻的作品则需温和柔情。柔中带刚、刚中有柔，刚柔相辅相成。

附：

节奏练习

力度练习

第十章　指挥的案头工作

合唱指挥是一门理论与实践密切结合的学科。合唱指挥在排练前期需进行充分的准备，使作品训练有效、有序地进行。合唱指挥在训练前的准备工作称为案头工作。

案头工作包括以下五个方面：

（1）客观认知作品。每一首作品都有其独特的创作动机，合唱指挥在排练前需查阅相关资料，了解作曲家、词作家的年代、生平、信仰、创作风格、创作背景等，浏览作品，熟悉各声部的旋律，为二度创作寻找依据。

（2）理性分析作品。分析作品曲式结构，调式调性，和声织体，音域跨度，乐汇、乐句、乐段之间的关系，明确作品中心思想、主体情绪，通过读谱在内心建立作品的整体音响效果；了解伴奏织体在作品中担任的角色，明确钢琴伴奏与合唱之间的关系。

（3）作品处理设计。阎宝林教授在《指挥手势与排演技术：阎氏教学体系》第八部分"案头的准备"第二课"案头工作"（第183页）中指出，案头艺术处理的设计包括力度阶层与手势幅度、速度阶层与节奏律动、作品结构与气口设定、逻辑重音与形象建构。因此，在指挥前要针对每一首作品进行合理布局，确定作品的基本速度、力度及其变化幅度。根据谱面上的标记，安排乐句中的逻辑重音、音乐旋律高低起伏走向、乐段中的起承转合以及作品整体层次。结合作品深度全面分析、挖掘与理解，对作品进行合理的二度创作。

（4）指挥动作设计。遵循省、准、美的原则，结合个人的双手分工能力、左右手协调能力，设计符合作品的指挥图式。指挥时起拍、收拍、声部预示、左右手分工、双手指挥的幅度尽量相对固定，避免随心所欲、即兴发挥。过于自由的指挥手势容易让合唱团团员不知所措，在演出中出现纰漏或唱指不同步的局面。在进行指挥动作设计时，可面对镜子自查指挥动作是否符合作品、能否正确给予合唱团团员提示、能否准确传达所要表达的意思。每一种指挥手势本身没有好坏之分，指挥动作的设计应该服从作品艺术表现。优秀的指挥能根据作品特点合理运用指挥手势，将指挥手势与作品音乐律动相结合，有效带领合唱团团员构建合唱音响，完美展示作品。

（5）排练计划安排。合唱指挥应了解合唱团各声部的演唱能力以及学习能力。这些能力包括各声部的音域拓展能力、音准节奏的稳定性、调整音色的灵活性、力度或强度幅度变化的驾驭能力。根据团员的能力合理安排练习重点，结合作品的重点、难点提前做好多种解决方案，便于排练时灵活使用。有序合理安排合唱团排练的进度，落实每一次排练的内容，设计好与训练内容相符合的气息练习、节奏练习、咬字吐字、力度变化等的练习曲，提前在练习曲中解决作品中的难点，有助于提高排练的效率。

下编

第十一章 热身训练

合唱中的热身如同饭前的开胃小菜，能帮助团员们在演唱前集中注意力，缓解歌唱紧张情绪，激活歌唱肌肉，调整歌唱状态，为正式演唱做好充分的准备。演唱前的热身训练可分为两部分——身体热身和练声。

第一节 热身练习

演唱前热身的主要目的是舒缓身体肌肉，放松精神，集中团队专注力。热身练习自上而下可以分为头颈热身、肩部热身、手臂热身、胸腔热身、腰部热身、腿脚热身。

1. 头颈热身

头颈热身能缓解合唱团团员的头颈疲劳，可分为头颈侧弯热身、头颈平转热身以及环绕头颈热身。运动时应注意把握速度和力度，安全进行。

（1）头颈侧弯热身：保持站立或坐直的姿势，以四拍为一个单位时间，先让头部弯向左侧，使耳朵靠近肩膀，尽量放低右侧肩膀从而增大右侧脖子的拉伸程度。头部和眼睛都正对前方，保持四拍后缓慢均匀地呼气恢复初始动作，吸气后头部低下，下巴缓缓贴近自己的胸部，保持四拍后吸气抬头，呼气时弯向右侧，保持四拍后吸气抬头。左、下、右交替一次，进行两到三次即可。

（2）头颈平转热身：保持站立或坐直的姿势，将头颈向左侧平转，尽量让下巴与左肩保持平行，保持四拍后还原，再向右侧平转，下巴与右肩保持平行，保持四拍后还原头部直立位。左右反复交替两到三次即可。

（3）环绕头颈热身：保持站立或坐直的姿势，以头部为圆心慢慢地画圆圈环绕。呼气并放低下巴直到靠近胸部，脖子后侧得到伸展后，再将头部依次转向左边、后方、右边，最后转回原位，运动期间保持均匀流畅呼吸。顺时针、逆时针交替进行，练习两到三次即可。

2. 肩部热身

肩部热身能激活肩部肌肉配合歌唱，可分为肩部画圈、肩部绕圈等。

（1）肩部画圈：站立或坐立，双手自然下垂于身体两侧，肩膀放松，向上、向前、向下、向后轻柔地转动肩膀，可以两边一起或单侧进行，正反方向交替练习。

（2）肩部绕圈：扩大肩关节活动范围，伸直双手，以手臂为圆心，前后画圈。如有练习条件，可使用绳子或弹力带辅助，热身效果更好。

3. 手臂热身

手臂热身能连通手臂与肩部的血液循环，防止歌唱时肌肉僵硬，可分为手臂十指交叉伸展、后背锁臂、大臂（肱三头肌）伸展等。

（1）手臂十指交叉伸展：站立或坐立，十指反手交叉，往下延伸保持四到八拍后，手臂向上至胸部位置，手掌朝外延伸保持四到八拍，手臂往上伸直举过头部，尽量向后上方伸展保持四到八拍后还原。这一动作重复做两至三次即可。

（2）后背锁臂：站立或坐立，左手从上方绕到背后，右手从下方伸向后背握住左手，双手紧扣对抗拉伸，保持八至十二拍后还原，换右手重复动作。左右手交替进行两至三次即可。

（3）大臂（肱三头肌）伸展：站立或坐立，左手上抬至肩部，右手穿过头部，抓住左手肘部，用力向头部拉伸，配合呼吸，停留八至十二拍还原，换右手重复动作。左右手交替进行两至三次即可。

4．胸腔热身

胸腔是歌唱中必不可少的腔体之一，演唱前舒展胸腔，可激活胸腔歌唱机能，扩展胸腔容量，协助歌唱者呼吸流畅。胸腔热身可分为扩胸运动和胸部伸展等。

（1）扩胸运动：站立，双脚分开与肩同宽，挺胸收腹，保持腰背挺直，手臂带动胸部缓慢向外打开，如同广播体操的扩胸运动。手臂可以弯曲，也可舒展进行。可水平扩胸，亦可向上扩胸或向下扩胸，每次保持四拍，循环进行。为增加训练趣味性，可让合唱团团员背靠背，双手互挽，依次用力帮助对方完成动作。

（2）胸部伸展：站立，双脚分开与肩同宽，挺胸收腹，保持腰背挺直，双手背于身后，手指交叉向后拉伸，舒展胸腔，寻找拉伸感，保持八拍，放松后，循环进行。

5．腰部热身

腰部是歌唱气息支撑、保持的核心位置，良好的腰部热身可激活腰部力量，帮助团员寻找歌唱中的支撑力量。常用的腰部热身有腰部转动练习、俯身转腰运动、直立侧腰运动等。

（1）腰部转动练习：站立（或坐在凳子上），双脚打开与肩同宽，腰伸直，收腹挺胸，手在胸前稍下位置，曲肘，双手叠放，下半身不动，手臂尽量右移，同时腰转动。回到正中位置后反向转动，反复进行三至四次。

（2）俯身转腰运动：站立，两脚打开与肩同宽，俯身，上身与地面水平，转动腰部，左手触摸右脚脚踝，右手上举并往上延伸，自然呼吸，保持八拍，保持过程中可引导团员感受腰部伴随呼吸的扩张收缩动作，再向另外一侧转动，重复进行三至四次。

（3）直立侧腰运动：站立，两脚打开与肩同宽，双手侧平举，侧弯腰用左手触碰左脚脚踝，右手可先伸直朝向天空，再朝向左下方直到与地面平行，充分拉伸腰部肌肉，感受呼吸与腰部的起伏。每次保持八拍，反向进行，重复三至四次。

6．腿脚热身

腿部的跳跃运动、蹲起运动能够帮助合唱团团员增加呼吸技能力量。常用的热身有高抬腿、原地弹跳运动等。

（1）高抬腿：站立，挺直背部，目视前方，前脚掌着地快速交替抬腿。保持身体稳定，用最快的速度进行，随着抬腿节奏用力摆臂或用手掌击拍膝关节，提高心率，增加肺活量。

（2）原地弹跳运动：站立，双脚打开与肩同宽，双手叉腰，膝盖略微弯曲做好准

备原地快速跳起，下落时膝盖略微弯曲缓冲，保持腰腹部核心力量稳定，避免在运动中受伤。如团员身体素质较高，还可进行蹲起弹跳远动，增加身体的爆发力和耐力。

身体各部位的热身运动多种多样，以上热身运动只是其中的一小部分，在实际的合唱训练中，指挥可根据团员的实际情况设计、安排、组合各种类型的热身运动，结合团员的年龄特点，合理增加热身动作的趣味性，帮助团员快速激活身体各部分的歌唱肌肉，为形成良好的歌唱状态做好前期准备。

第二节　练声曲的设计

练声曲是一种歌唱技巧练习曲目，包括音阶、音程、颤音、跳音、切分音、琶音、三连音、装饰音以及乐句、气口等演唱技巧练习。合唱训练前的练声不仅是为了热身，更是为了提高同一声部内各声部之间、合唱团团员与指挥以及伴奏之间的默契配合能力。

合唱前的常规练声可结合本书第五章"合唱训练的基本内容"进行设计，以帮助合唱团团员调整好歌唱状态，稳定气息、共鸣腔体、发声位置等，同时可结合作品各声部存在的音准、节奏、力度、速度、咬字吐字、和声音程、音域、演唱耐力等难点，设计科学合理的练声曲，进行针对性的练习，提高排练效率。

如童声合唱作品《落雨大》（谱例见后）运用不同的拟声词模拟下雨声，"哗啦啦"模拟大雨，"淅沥"模拟小雨，"滴答"模拟雨后树叶、屋檐的滴水，"轰隆隆"模拟雷声。在自然现象中，不同程度的下雨量会带来不同的听觉效果，如演唱此作品，就可在练声曲中融合力度变化练习。

首先，设置一个力度的中间值"大雨"为 *mf*，上下拓展力度，雷声 *f*—大雨 *mf*—小雨 *mp*—雨滴 *p*；其次，用跺脚代替雷声，用击掌模拟大小雨势，营造出下雨的场景，建立团员的力度概念；再次，用拟声词模仿不同力度的雷声、雨声，稳定力度概念；最后，加上旋律演唱，强化力度对比概念，形成演唱习惯，在完整演唱时作品力度层次的布局则会更加清晰。

童声作品《蝴蝶的梦》中出现了许多大跳音程，如36—45小节上行下行五六度的大跳使用较多，小朋友们在上下跳进音程的音准稳定性偏弱，演唱时容易出现音准偏差。因此，在练声时可设计音程专项练习，如音程下楼、上楼练习，音程爬格子练习，音程跳远游戏，等等，通过音乐演唱游戏帮助团员们解决音程问题。

合唱作品中常用的节奏有二八节奏、前八后十六、前十六后八、小切分、大切分、小附点、大附点等。在热身中，可固定音符，再变换不同的节奏型或结合作品中的节奏难点进行练习，既能强化节奏概念，又能提前解决作品中的节奏难点，同时还可加入强弱对比、速度变化、连跳唱法、咬字吐字等同步进行，一举多得，提高训练效率。

第十二章　中小学合唱教学课例设计

第一节　声势律动设计

声势律动近年来受到音乐教师、音乐教育研究者的广泛重视。在声势律动中，表演者以身体作为乐器，运用身体各个部分做动作，如拍手、拍腿、拍胸口、跺脚和捻指等，结合音乐的节奏、节拍、强弱、结构、情绪等，发出不同声响，共同表现音乐。如勃拉姆斯的《摇篮曲》可使用下图声势组合进行演唱：

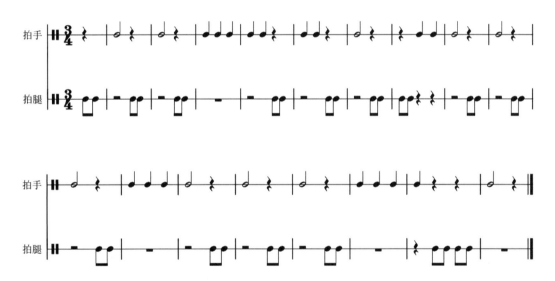

在中小学合唱作品中适当加入声势律动，可稳定及强化学生节奏内心听觉，探索各种不同的音色组合，训练学生的身体协调能力，同时将听觉与视觉相结合，提升视听美感。

以作品《采莲谣》以及《翠鸟咕咕唱》为例。

采莲谣

<div align="right">

词 韦翰章
曲 黄自
声势编配 关 平 周 颖

</div>

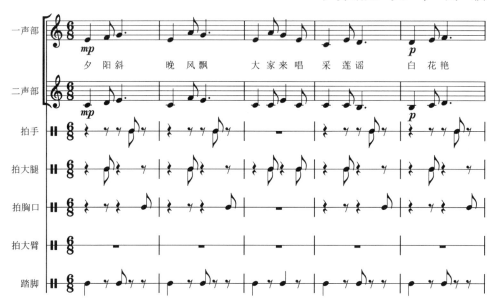

夕阳斜　晚风飘　大家来唱采莲谣　白花艳

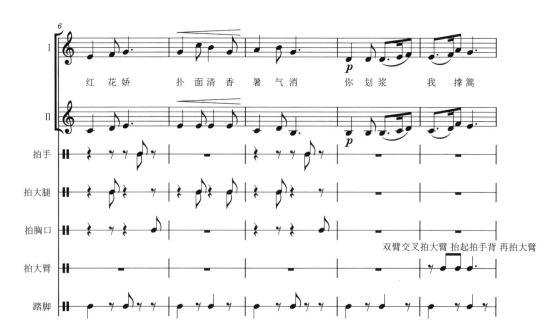

红花娇　扑面清香暑气消　你划浆　我撑篙

双臂交叉拍大臂 抬起拍手背 再拍大臂

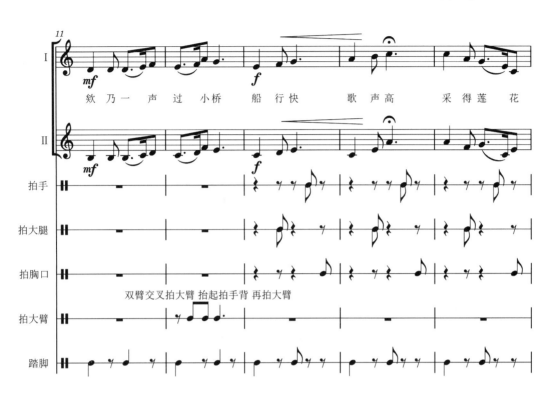

欸 乃 一 声 过 小桥 船 行 快 歌 声 高 采 得 莲 花

双臂交叉拍大臂 抬起拍手背 再拍大臂

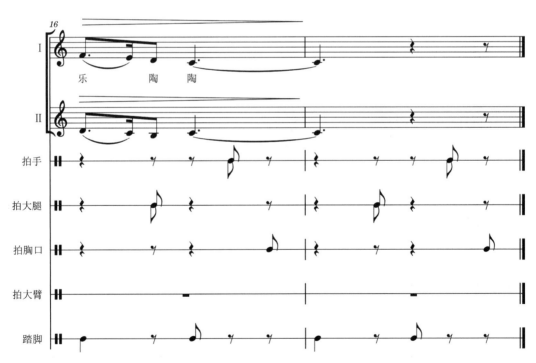

乐 陶 陶

翠鸟咕咕唱

澳大利亚民歌
声势统配 关 平 周 颖

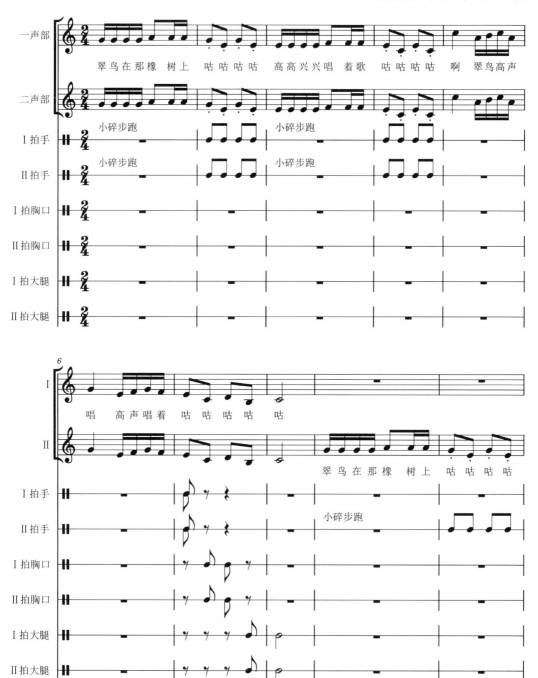

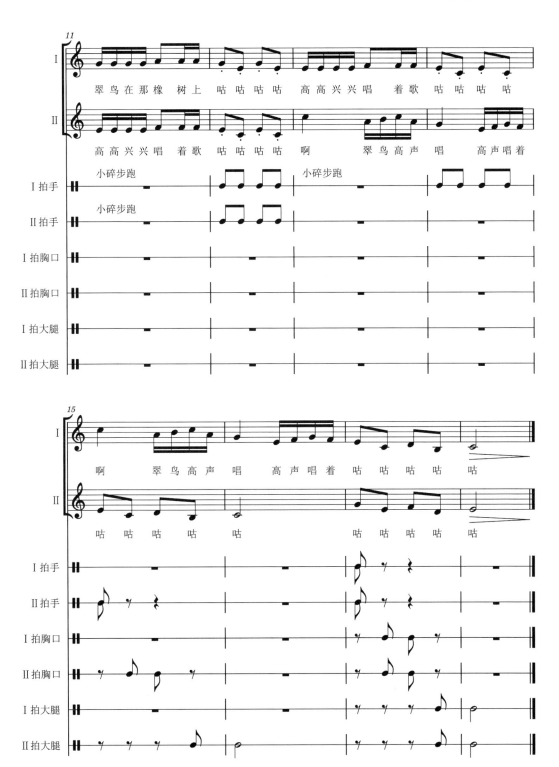

作业：以小组为单位，选取中小学音乐课本中的合唱作品进行声势律动设计，并进行团队展示。

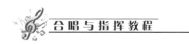

第二节　合唱课堂教学课例设计

一、课例1

第二学段五年级下册花城版音乐课本合唱曲目《小鸟、小鸟》

（广州市白云区握山小学：朱安妮）

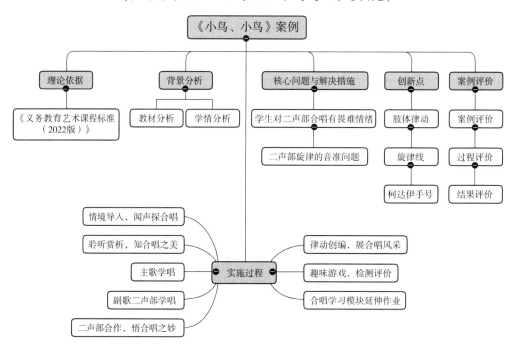

（一）理论依据

本课例的依据为《义务教育艺术课程标准（2022年版）》中"审美感知、艺术表现、创意实践、文化理解"核心素养内涵的要求。

结合课标中三至五年级学段学习任务2独唱与合作演唱中的学业要求："乐于参与各种演唱活动，能用正确的姿势和方法、自然的声音，自信、有感情地独唱或与同伴合作进行齐唱、轮唱、固定音型伴唱，以及其他形式较为简单的合唱"；学段目标："具有丰富的音乐情绪与情感体验，具有乐观的态度以及对美好事物的关爱之情"；学习要求："在合唱中培养集体意识及协调、合作能力"；教学策略建议："要重视并着力加强合唱教学，积极创设条件开展全员参与的班级合唱"。本课例运用模唱、手势辅助、声部叠加、音程构唱等方法培养学生多声部听觉感知能力和合唱能力。

（二）背景分析

1. 教材分析

《小鸟、小鸟》是花城版五年级下学期音乐教材第8课《校园歌曲》中的一首较为简单的二声部合唱作品，八六拍，作品分为主歌与副歌部分。主歌部分描绘了春天美丽的阳光、树林、田野、草地、花香，以及小朋友与好朋友小鸟在春天自由飞翔的场景，八分休止符的运用让作品充满了愉悦、轻盈、快乐的律动。歌词副歌部分为二声部合唱，舒展的节奏与主歌形成对比，十六分音符的连续使用保留了主歌部分的欢快情绪。二声部之间的音程构成主要以三度为主，歌词为抒发情感的衬词。整首歌曲清新、优美，通过学习能够激发学生对美好事物的关爱，树立积极乐观的人生态度。

根据课标学段学习要求，结合教材内容，本节课制订了三个学习目标。

目标一：在两个声部合作过程中，感受三度、四度音程和谐之美，用优美的歌声展现小鸟活泼、欢快的形象，感受对生活的热爱之情，充分发挥音乐审美感知、以美育人的作用，加深学生对音乐中积极向上的美好情感的理解。

目标二：引导学生通过聆听感知律动，发现歌曲特点，提升审美感知能力，在参与二声部合唱的实践活动中增强学生的艺术表现能力，培养学生的合作能力。

目标三：通过律动了解单旋律主歌部分与二声部合唱副歌的特点，用歌声与肢体律动展示两者的对比与统一，感受音乐元素的创新与音乐本质的延续。

2. 学情分析

本课例的学习对象为五年级学生，合唱模块的学习内容在小学三年级开始就有了相应的体现，通过两年合唱知识的积累，五年级学生对合唱已经有了一定的认识，三至五度音程演唱能力较好，这为五年级开展全面、深入的班级合唱活动奠定了良好的基础。

《小鸟、小鸟》这首二声部合唱曲目对于五年级的孩子而言难度不大，二声部合唱从歌曲副歌部分开始，歌词均为衬词，降低了咬字吐字的难度。在学习过程中教师需要积极引导学生巧用气息，把握好八分休止符节奏，利用"声断气不断"的演唱方式，准确完成声部中不同音程的同步演唱，用和谐统一的歌声表现出作品欢快、活泼的风格。

（三）实施过程

第一课时

1. 情境导入，闻声探合唱

情境导入：瞧！一只可爱的小鸟今天也来听我们的音乐课了，它为我们带来了一首好听的歌曲，还给我们设置了一个难题。请同学们仔细聆听，看看你是否能听出这是一首独唱歌曲还是合唱歌曲？

设计意图：创设"小鸟"主题情境，激发学生学习的兴趣。设问引导学生聆听，初探歌曲的二声部合唱演唱形式，充分凸显学生学习主体性。

2．聆听赏析，知合唱之美

（1）聆听歌曲，思考歌曲的情绪与速度。

（2）播放歌曲律动视频，请学生跟随视频一起律动，同时思考歌曲的节拍与结构。

设计意图：让学生带着问题聆听、感知歌曲的整体情绪与速度，运用不同的肢体律动引导学生主动探索歌曲的节拍与结构，提高学生的课堂参与度。

（3）解析歌曲结构，根据表格找出主歌与副歌的特点。

《小鸟、小鸟》主歌、副歌特点				
	节奏	力度	歌词	演唱形式
主歌	紧密	*p*	美好事物	齐唱
副歌	舒展	*mf*	衬词	二声部合唱

设计意图：学生根据老师在表格中列出的四个音乐要素展开小组探讨，通过聆听，找出主歌与副歌的不同特点，加深对歌曲结构及歌曲内容的印象，为学唱二声部做好铺垫。

3．主歌学唱

（1）模唱主歌旋律，熟悉该合唱作品的主题音调。

（2）老师提示主歌中的八分休止符后，请学生带入歌词演唱主歌。

设计意图：运用模唱法熟悉主歌旋律，提示学生准确演唱歌曲中的八分休止符，用歌声展现出小鸟活泼的形象。

4．副歌二声部学唱

（1）观看小鸟的飞行路线（旋律线）视频，思考副歌两个声部之间有何异同，两个声部之间相隔多少度。

设计意图：先引导学生通过对比聆听，自主探索、分析，了解声部之间的三度音程关系，明确两个声部在节奏和歌词上的统一，降低二声部学唱的难度，构建学生的二声部合唱思维。

（2）根据老师的手号，构唱歌曲中出现的主要三度音程和少量四度、六度音程。

设计意图：运用柯达伊手号构唱音程，感受并稳固声部音程距离，为二声部合作演唱奠定基础。

（3）跟随小鸟的飞行路线，根据第二声部音乐旋律画出旋律线条走向（如下图）。

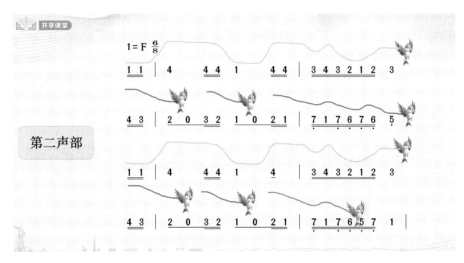

设计意图：将抽象的第二声部合唱旋律可视化、形象化，加强学生对旋律的感知与记忆。始终围绕"小鸟"主题的学习情境，增加二声部合唱旋律学习过程的趣味性。因此，本着先入为主的学习惯性，先学唱第二声部旋律，有助于两个声部合作的顺利展开。

（4）老师用钢琴弹奏第一声部旋律，学生用手号做出第二声部旋律音符，同步演唱第二声部旋律。

设计意图：运用手号再次巩固第二声部旋律的记忆，初步模拟、感受二声部合作。

（5）跟随小鸟的飞行路线，同步画、唱第一声部的旋律。

设计意图：运用可视化的旋律线加强学生对第一声部旋律的感知与记忆，为二声部合作做准备。

（6）老师用钢琴弹奏第二声部，学生用手号做出第一声部音符，同步演唱第一声部旋律。

设计意图：运用手号巩固第一声部旋律的记忆，模拟、感受二声部合作。

（7）在老师的指挥下，两个声部尝试合作，轻声演唱，发现问题，解决问题。

（8）在老师的指挥下，两个声部带歌词（衬词）演唱副歌部分。

设计意图：二声部合作并及时解决演唱中出现的问题。

第二课时

1. 三度音程练习

三度音程旋律练习。

$$1=D \quad \frac{2}{4} \qquad （二）$$

$$
\begin{array}{c}
5 \ - \ |\ 5 \ -^{\vee}\ |\ 5 \ - \ |\ 5 \ - \ |\ \overline{5\ 4}\ \overline{3\ 2}\ |\ 1 \ - \ \| \\
1 \ 2 \ |\ 3 \ -^{\vee}\ |\ 3 \ 4 \ |\ 5 \ - \ |\ \overline{5\ 4}\ \overline{3\ 2}\ |\ 1 \ - \ \|
\end{array}
$$

设计意图：三度音程带入乐句，将固态化音程融入流动的音乐旋律中，加强学生声部之间的配合能力，巩固三度音程的演唱听觉效果，提升学生的倾听与配合能力。

2．自由律动演绎歌曲

请学生心中默唱所属声部旋律，跟随歌曲旋律与老师一起用身体律动展示作品。

设计意图：通过自由律动强化对各自声部旋律的认识，加强声部的音准稳定。

3．合作演唱，悟合唱之妙

（1）完整演唱歌曲。

设计意图：教师通过指挥，带领学生在演唱中感受主歌与副歌的不同之处，体会乐段之间的情感变化。

（2）细腻演唱，把握作品层次。

设计意图：在演唱过程中让学生跟随老师指挥手势，细化主歌与副歌的层次变化，以声带情，展现歌曲中欢快自由的情感以及对生活的热爱之情。

4．律动创编，展合唱风采

学生以小组为单位，根据主歌与副歌、二声部旋律各自的特点，开展律动创编，并选出最佳动作，代入作品进行表演。

设计意图：培养学生的音乐创造能力，激发学生的学习热情。通过小组共同探讨创编的方式，加深学生对歌曲的理解，增进学生的合作能力。在欢快的歌声、优美的动作中展现合唱风采。

5．以趣味游戏检测评价

小鸟寻蛋游戏：粗心的小鸟把它的蛋弄丢了，请同学们为小鸟找回属于它的蛋吧！

歌曲《小鸟、小鸟》的演唱形式是？

合唱　　齐唱

第一题：《小鸟、小鸟》是一首几拍子的歌曲？

第二题：《小鸟、小鸟》的演唱形式是什么？

第三题：《小鸟、小鸟》的结构是什么？

第四题：副歌的两个声部之间以几度音程关系为主？

设计意图：回顾本节课的内容，通过 4 个趣味小游戏检测学生对本节课知识的掌握情况。

6. 合唱学习模块延伸作业

（1）思考除了老师课堂中的律动动作以外还可以用什么动作或形式表现歌曲。

（2）在三至五年级的音乐课本中找一首二声部合唱歌曲，与其他人合作练习演唱。

《小鸟、小鸟》课例"教学评"框架表

教	学	评
聆听法、律动法	活动 1：聆听感知歌曲的情绪与速度	通过主歌与副歌特点表格完成对歌曲结构特点的测评
	活动 2：赏析律动、对比聆听歌曲结构	
画旋律线辅助学唱；第二声部的学习先于第一声部，运用旋律线扎实二声部的稳定性	活动 3：用歌声描绘小鸟飞行路线（旋律线）	学生自评、他评（线下的家人、朋友）
	活动 4：分声部学唱副歌部分	
律动法、提问法	活动 5：在歌声与律动中表现小鸟自由飞翔的欢快情绪	通过问答游戏的方式对学习效果进行评价
	活动 6：参与小鸟寻蛋问答游戏	

（四）实施过程中出现的主要问题与解决措施

问题一：学生对二声部合唱内容存在畏难情绪，二声部合唱的学习效果不理想。

解决措施：运用充满童趣的小鸟飞行旋律线条，辅助学生"可视化"地学习两个声部的旋律，激发学生学习兴趣。抓住先入为主的学习惯性，提前学习第二声部旋律，淡化二声部的演唱难度。

问题二：二声部旋律音准问题。

解决措施：借助柯达伊手号帮助学生固定声部之间的音程距离，严抓和落实三度、四度音程构唱，以有效解决二声部合唱时的音准问题。

（五）课例实施过程的创新点

创新点一：充分发挥学生的学习主体性，运用肢体律动感知、探知歌曲中的结构组合。让学生跟随音乐舞动肢体感知旋律变化，思考、探索不同的肢体动作与歌曲结构间的

关系，可充分发挥学生的主体性，增强学习积极性，使得解决重难点的过程充满乐趣。

创新点二：通过小鸟飞行路线（旋律线）游戏强化二声部旋律练习。

在二声部合唱旋律中经常出现音准不稳定、声部之间旋律混乱、跑调等情况。利用游戏引导学生用眼视、口唱、手画相结合的方式学习二声部旋律，将抽象的旋律具象化，稳定音准，富有童趣的小鸟随着旋律走向起伏飞舞，为学习增添乐趣。

创新点三：运用柯达伊手号固定二声部音程距离。

二声部合唱的难点主要体现在学生对两个声部之间的音程距离把握不够准确。运用柯达伊手号将抽象的三度、四度音程距离形象具体地展现在学生面前，用手号帮助学生感知并固定音程距离，可有效解决二声部合作的音准问题。

（六）课例评价

1. 课例评价

本课例《小鸟、小鸟》整合运用了各类优秀资源，呈现了一次信息技术支持下的高效课堂。案例的设计紧紧围绕学生的学习主体性，依循学生的二声部合唱学习习惯，开展了环环相扣、循序渐进的教学，这在二声部合唱教学法上的突破具有一定的实践与推广价值。

2. 过程评价

在实施本课例的过程中，老师巧妙地引导学生运用肢体律动感知歌曲结构，学生在聆听与律动中展开了深入的感知与探索。本案例在实施过程中遵循了学生学习二声部合唱歌曲的规律，将第二声部的学习放置在第一声部之前，着重运用柯达伊手号稳定了两个声部之间的音程距离，并用旋律线带动演唱稳固两个声部的音准，有效解决了二声部合唱难的问题。

3. 结果评价

通过两个课时的学习，学生能够从容、自信地完成二声部合唱；课后，学生能够积极地参与二声部合唱活动，主动搜集学过的二声部歌曲，并尝试与他人合作演唱，反映了本节课有助于提高学生对二声部合唱的学习热情和自信心。

（七）课例评析（广州市白云区教育研究院——郑姬）

《小鸟、小鸟》是广州共享课堂的一节课堂案例。本课例保留了教学的完整性，更能体现歌曲教学的全部过程。本课例有如下三个亮点。

第一，直观教学，寓教于乐。本课例中，老师大量使用了动画形象、小鸟飞行路线代表旋律线，还运用了柯达伊手号，借助各种手段，将音乐可视化，降低学习难度，帮助学生克服多声部歌唱的畏难心理，使合唱在各种游戏、多种方法和手段中进行，寓教于乐，让学生在快乐的心理体验中学习合唱。

第二，律动创编，给学生以创意实践空间。在教学中，老师给学生创设了较多的创意实践探究空间，激发了学生的创造性和学习热情，让学生能够在音乐中根据自己的理解进行创意表达，充分尊重了学生作为学习者的主体地位，学生的自主性、能动性、创造性得以充分体现。

第三，学习目标由浅入深，教学实施由易到难。在本课例中，教师设定了三个目标，从音程到和声到主歌和副歌，体现了音乐学科教学由浅入深的特点。同时，在教学

方法上用了两个课时，使学生从会唱到唱好，能力得到提升，符合学生认知规律。

二、课例 2

第三学段六年级上册花城版音乐课本合唱曲目《海鸥》

（广州市白云区太和第二小学：陈婉）

（一）课例说明

本课例将以《义务教育艺术课程标准（2022 年版）》中的"审美感知、艺术表现、创意实践、文化理解"四大核心素养为主线，从教学分析、教学实施流程、实施过程中存在的问题、创新点以及课例评价五个方面阐述说明《海鸥》的合唱教学课例的实施要点。

（二）教学分析

1. 理论依据

本课例以《义务教育艺术课程标准（2022年版）》中"以音乐审美为核心、以兴趣爱好为动力、重视音乐实践和创造"的课程理念为设计依据，凸显课程改革理念的新变化，将四大核心素养融入教学。

新课标要求学生在合作演唱中"乐于参与不同形式的演唱活动，能用正确的姿势和方法、自然的声音、准确的节奏和音调，自信、有感情地独唱或与同伴合作进行齐唱、轮唱及简单的合唱"，"在演唱中能正确地加以表现或根据指挥提示调整自己的演唱"。在教学过程中，通过设立聆听感受、学习演唱、创编展示以及拓展延伸，激发学生的演唱兴趣，提高学生的演唱能力，借助合唱这一群体性表演活动，培养学生的提前意识以及集体协作意识。

2. 教材分析

歌曲《海鸥》由金波作词、宋军谱曲，歌词使用拟人的手法，把海鸥比作少先队员的好朋友，一起在海浪中翱翔，充满着童趣，展现出不怕困难、乐观进取的主题思想。

歌曲《海鸥》作为四二拍、C大调的二部合唱作品，在曲调中大量使用了重复、模进的手法，将"× ×0"这一节奏型贯穿其中，与sol—do四度跳进的上行音调、四声文字相贴切，同时八个小节的二声部旋律出现二度、三度、四度、五度音程叠置，歌曲旋律朗朗上口。演唱时，需注意声部之间的和谐与均衡，由小组领唱完成副旋律，其他学生演唱主旋律。

3. 学情分析

本课例的教学对象为六年级学生，经过五年循序渐进的学习，学生的音乐基础知识较为扎实，对各种音乐要素、音乐体裁有一定认知，音乐学习经验丰富，二声部合唱能力较强。

4. 教学目标

核心素养	目标阐述
审美感知	（重点）了解副旋律与主旋律的区别，以及副旋律对主旋律的衬托、补充和对比作用
艺术表现	（难点）用活泼、欢快的声音有感情地演唱歌曲，学习使用"声断气不断"的演唱方式，寻找合唱最合适的音量比例关系，完成二声部合唱
创意实践	以小组为单位参与课堂创编活动，探究不同的合作演唱形式
文化理解	感受海鸥不畏风浪、尽情翱翔的从容与坚强，体会音乐中蕴含的少先队员积极进取、乐观向上的精神

（三）教学实施流程

1．环节一：巧设情景，导入学习

（1）情景创设：课前，让学生观看海鸥在大海风平浪静时飞翔的画面以及迎着惊涛骇浪飞行时的图片，并发表自己的感想。

在明媚的海边翱翔

在狂风暴雨中飞行

（2）讨论导入："同学们说得都很好，接下来让我们跟随勇敢的海鸥，一起翱翔于广阔的音乐世界吧！"

设计意图：借助对照图引发学生思考，理解歌曲内涵，借助讨论引入教学。

2．环节二：聆听乐曲，感知主题

（1）播放《海鸥》歌曲视频，初步聆听歌曲，结合课本内容，思考问题。

设计意图：带着问题聆听歌曲旋律，引导学生主动思考。

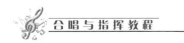

（2）通过旋律线条了解副旋律。

我们能清楚地看出下面同时出现的两条旋律线：下方的线条起伏波动较多，上方的线条很单纯。

副旋律是主旋律的上方或下方构成的较为单纯的带对比性的旋律，它对主旋律起到衬托、补充和对比的作用。

设计意图：引导学生了解副旋律在歌曲中的作用。

（3）聆听并跟随歌曲旋律，边哼唱，边寻找歌曲中的主旋律与副旋律。

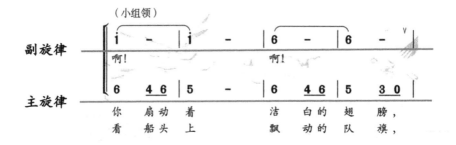

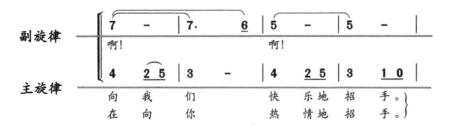

设计意图：通过旋律哼唱，建立内心听觉，帮助学生稳定音准，为学习二声部做铺垫。

3．环节三：分析旋律，学唱歌曲

（1）学唱第一部分（齐唱）。

1）弹奏旋律，学生划拍唱谱。

2）老师引导学生在演唱中为构建四度音程跳进做好准备，引导学生使用"声断气不断"的方式进行演唱。

3）学生带入歌词演唱，老师及时纠错。

设计意图：边听边唱解决音准难点，引导学生准确演唱歌曲。

（2）学唱第二部分（合唱）。

1）学习低声部，学生用跳跃的声音挥拍视唱。

2）学习高声部，学生用抒情的声音挥拍视唱。

3）填词演唱，教师及时纠错。

4）生生合作，男生和女生相互交换演唱合唱第二部分。

设计意图：通过讲解、示范，引导学生分辨适合作品风格的演唱形式。

（3）完整演唱歌曲。

1）师生合作，教师唱副旋律，学生唱主旋律。

2）生生合作，完整演唱作品。

设计意图：通过不同声部交织演唱，追求声部均衡，感受合唱艺术魅力。

4．环节四：合作创编，拓展探究

（1）将全班分为四组，合作创编，利用课堂乐器为歌曲伴奏，尝试运用不同的合作形式展现歌曲。

设计意图：激发学生的创造力，提高其审美能力。

（2）拓展探究：跟随音乐伴奏朗诵歌词，小组讨论配乐朗诵与音乐演唱的异同点。

设计意图：通过学科交叉学习，感受不同学科的文化特点。

（3）课后拓展：课后与学校合唱社团的学生一起合作演唱《海鸥》。

设计意图：结合学校合唱社团活动，为学生提供合唱展示平台。

（四）教学评价表设计

学生姓名： ＿＿＿＿＿＿	小组名称： ＿＿＿＿＿＿				
层次		评价内容	评价主体		
			自我评价	小组评价	教师评价
学科素养	审美感知	了解什么是主旋律副旋律，并能够在课本中划分出来	☆☆☆	☆☆☆	☆☆☆
	艺术表现	能够跟随教师认真学习每部分歌曲	☆☆☆	☆☆☆	☆☆☆
		用活泼、欢快的声音有感情地演唱歌曲，完成歌曲的合唱	☆☆☆	☆☆☆	☆☆☆
	创意实践	积极参与小组合作，节奏创编符合旋律，合唱形式多样	☆☆☆	☆☆☆	☆☆☆
		从文学和艺术的角度分析朗诵和演唱的异同，分析合理	☆☆☆	☆☆☆	☆☆☆
	文化理解	能够理解歌曲主题，感受海鸥所蕴含的少先队员的精神	☆☆☆	☆☆☆	☆☆☆
课堂表现		积极主动参与课堂活动，完成小组合作	☆☆☆	☆☆☆	☆☆☆
		积极回答问题，清晰、有逻辑地分享自己的感受	☆☆☆	☆☆☆	☆☆☆
		能够公平公正地对小组同学进行评价	☆☆☆	☆☆☆	☆☆☆

（五）实施过程中出现的问题及解决措施

问题一：主副旋律演唱音量比例不协和。

解决措施：在教学过程中，为学生讲解副旋律与主旋律的区别，同时对声部音量进行调整，以达到声部之间音量的均衡。

问题二：演唱时音准不到位，演唱方式不灵活。

解决措施：通过演唱示范纠正学生的音准；用拍肩、拍手等动作在休止符处做无声

练习；引导学生养成按乐句换气的好习惯，认真体会"声断气不断""音断气连"的演唱技巧。

（六）课例实施过程的创新点

1. 以音乐学科为主体，交叉学科协同育人

课例实施过程中，以音乐教学为主体，融入语文学科学习，通过配乐朗诵及配乐演唱两种不同表演形式，引导学生从文学与艺术双重视角感受歌曲魅力，充分发挥协同育人功能。

2. 以学生为主体，重视课程感知体验

在创编展示环节中，划分不同演唱主体以合作创编歌曲伴奏与合唱形式，充分发挥学生的主观能动性，调动学生学习的积极性，使学生最大限度地参与课堂教学情况。

3. 设立评价体系，贯彻教学评一体化原则

在教学过程中，将单一的教师评价拓展至学生自我评价、小组相互评价等，充分发挥评价的引导、激励功能，借助评价体系，精准分析课堂教学情况。

（七）课例评价

1. 评价设计

本课例遵循新课标要求，结合课本教学要点，根据艺术类四大核心素养制定教学目标，明确教学重难点。通过节奏创编、演唱形式探究等活动，发挥学生能动性，激发学生创造力。

2. 过程评价

在课例实施过程中，学生通过聆听歌曲，感知歌曲旋律与主题；在分段学习歌曲过程中，教师采用学唱法，借助挥拍视唱方式，帮助学生掌握歌曲节奏；设计合作创编环节，更有利于学生直观感受、深入体验、理解并掌握合唱的方式与演唱特点。

3. 结果评价

从学生课堂活动表现情况看，学生对本课的学习兴趣浓厚，学习热情高涨，能认真聆听歌曲，较为准确地回答与歌曲相关的问题，在演唱时也能全情投入，完成二声部演唱。同时，学生对创编活动乐在其中，在合作创编的过程中充分发挥想象力和创造力。

（八）课例评析（广州市白云区教育研究院——郑姬）

六年级上册花城版教材歌曲《海鸥》是一首深受学生喜爱的歌曲，歌曲通过抒情、优美的副旋律与主旋律形成对比，副旋律宽广而抒情，主旋律密集而活泼，形成"紧打

慢唱"的效果。本课例中有如下三个较为突出的特点。

第一，方式多样，环环相扣。在教学过程中，教师设计了填词演唱、师生合作、分部演唱等多种歌唱形式，遵循合唱训练规律，由浅入深，环环相扣，带领学生进入二声部的合唱领域。

第二，抓住表情记号，拓展音乐审美。表情记号是作曲家在创作中需要表达的情绪和内容的集中体现。在该案例中，教师抓住了"声断气连"的休止符号等具有典型特征的音乐要素，使教学不仅仅停留在音乐知识与技能传授层面上，更上升到审美感知领域，将学生核心素养中的艺术实践与审美感知要素相统一。

第三，以评促教，教学评相统一。《义务教育艺术课程标准（2022 年版）》强调了教师在教学活动中要"教学评相统一"，即不仅要重视教师怎么教、学生如何学，而且要重视学的效果如何，教学效果的评估和反馈同样重要。在本课例中，教师设计了多种评价方法和手段，对标制定目标体系，检测和反馈教学落实，使教、学、评形成统一。

三、课例 3

第三学段六年级下册花城版音乐课本合唱曲目《长城谣》

（广州市第六十五中学附属小学：曾庆星）

（一）合唱课例设计

1. 课标要求分析

《义务教育艺术课程标准（2022年版）》提出：要强化育人导向，着力培养学生的核心素养，体现正确价值观，坚持以美育人、重视艺术体验、突出课程综合的理念。在日常音乐教学中引导学生积极参与各类艺术活动，使学生在欣赏、表现、创造、联系、融合的过程中，感受美、欣赏美、表现美、创造美，丰富审美体验，学习和领会中华民族艺术精髓，增强中华民族自信心与自豪感，促进学生身心健康全面发展。

在教学过程中以音乐与情感、音乐与社会生活关系为主线，引导学生体会不同歌词、旋律线条走向以及不同音程所表达的情感差异，师生共同探索音乐蕴藏的故事，发挥音乐课程在培育学生审美与人文素养中的重要作用。同时，重视学生的音乐情感体验，激发学生参与合唱创作活动的兴趣和热情，在多样化的艺术实践中，提高艺术素养和创造能力，促进学生身心健康全面发展。

2. 课例内容分析

（1）歌曲介绍：原歌曲由刘雪庵作曲、潘孑农作词，于1937年"七七事变"后在上海创作，随后在抗战大后方流行传唱。花城版六年级下册第6课《今昔歌谣》中的作品《长城谣》是由我国著名合唱指挥大师杨鸿年先生改编的二部合唱作品。

作品以万里长城为起点，以苍凉悲壮、质朴自然、干脆有力的音乐风格向人们叙述了中国人民从最初"高粱肥大豆香，遍地黄金少灾殃"、安居乐业的生活状态，到抗日战争爆发后，老百姓妻离子散，家破人亡，被迫背井离乡逃亡，苦不堪言的苦难状态，控诉敌寇对中国土地的践踏；继而描写了中国人民誓死抵抗、同仇敌忾、奋起抗日、收复失地、保卫家乡的决心及深深的爱国情怀；最终表达了屹立不倒的长城精神。

（2）结构分析：《长城谣》为带再现的单二部曲式，四四拍，方整性结构，由四个乐句组成，符合"起、承、转、合"结构逻辑。乐曲分成AB两个乐段，中速稍慢，力度变化在 *mp*—*f* 之间，旋律以四分音符、八分音符为主，每句的结束音符为二分音符或附点二分音符。

作品结构为前奏＋A（a＋a^1）＋B（b＋a^2），每个乐段由2个乐句构成，每个乐句由4个小节构成，a^1 和 a^2 由 a 演化而来，b 前半部分由 a 自由模进演化而来。a 和 a^1 的情绪比较平稳柔和，形象比较统一，b 到 a^2 的音乐形象由哀鸣无助过渡到坚定自信。

（3）旋律及声部：《长城谣》音域从 a 到 e^2，旋律起伏比较大，对演唱能力和气息具有一定要求，大部分旋律在学生演唱舒适音域内，最高音出现在结束句，整体演唱难度不大。

全曲的音乐旋律线条如同波浪上下起伏，相邻音符之间以二度和三度为主，上行四度和下行六度为辅。轻快流畅的前奏旋律通过上下迂回、变化模进逐步上行，到达 c^2 与 e^1 形成下行六度音程时，出现本曲的小高潮，充分表达了人民悲愤激昂的情绪。经过情绪烘托、反复酝酿，变化有致，歌曲跌宕起伏到达全曲最高音 e^2，最后接 c^2 结束。整首作品多处使用三度音程形成和谐的声部关系，使得旋律既婉约优美，又清新嘹亮。

3. 学情分析

六年级学生的学习认知领域得到拓展，探索创造能力有了较大的提高，大部分学生学习态度积极、思维敏捷，接受能力及声部合作能力强。通过对该作品的学习可提升学生的音乐综合素养，同时，强化其人文思想，陶冶情操，提升合唱素养，使其具备辨别优劣作品的能力。

4. 课例目标

（1）审美感知：感知歌曲《长城谣》的音乐主题，能跟随音乐演唱旋律，丰富学生的审美体验，了解抗日战争时期歌曲所表达的感情，提升审美情趣，深化对爱国主义的理解。

（2）艺术表现：能划分《长城谣》的基本段落及乐句，了解音乐的情绪变化，并用适当的声音、速度、力度以及正确的方法演唱作品，用歌声展示爱国主义情怀，提升学生的艺术表现素养。

（3）创意实践：加深对合唱的理解，引导学生运用独唱、齐唱、合唱等艺术形式表达自己的感受和想法。

（4）文化理解：让学生了解歌曲《长城谣》的历史背景，从爱国主义、长城文化的角度谈谈对歌曲的理解，加深学生对爱国主义的认知。

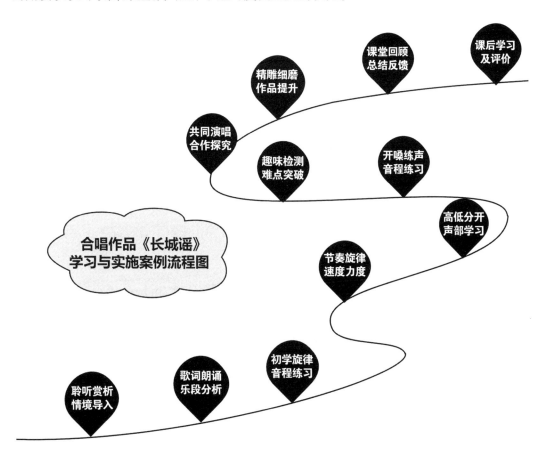

5．教学实施流程

（1）聆听赏析，情境导入。教师进行《长城谣》高声部范唱，展示课件，提出问题：这首歌曲是什么时期的歌曲？

聆听歌曲后，教师提出问题：你对歌曲的印象有哪些？从时代背景、歌词、情绪、旋律、节奏等方面进行回答。（请学生说出自己对这首歌曲的理解，为开放性题目）课件中播放的作品是哪种演唱形式？

引导学生感受乐曲悲壮苍凉的情绪、质朴自然的旋律、干脆有力的节奏，体会人民誓死抵抗、同仇敌忾、奋起抗日、收复失地、保卫家乡的决心及浓浓的爱国热情。

（2）歌词朗诵，分析作品。请一个或多个学生朗诵歌词，体验歌曲的情感。教师讲述歌曲的历史背景，分析部分歌词："自从大难平地起"中的"大难"是什么？"四万万同胞心一样"中的"四万万"是实数吗？"哪怕倭奴逞豪强"中的"倭奴"是谁？引导学生在参与朗诵歌词的感知活动中，分析歌词所表达的画面与情感。

教师用图片分段展示歌词描绘的不同画面，加深学生对作品时代背景及歌曲情感的理解。

a 与 a^1 歌词"万里长城万里长，长城外面是故乡。高粱肥，大豆香，遍地黄金少灾殃"：出示图片（中国土地上一片美丽、富饶、和平、人民安居乐业的生活状态）。

b 与 a^2 歌词"自从大难平地起，奸淫掳掠苦难当。苦难当奔他方，骨肉离散父母丧"：出示图片（抗日战争爆发后，老百姓妻离子散，家破人亡，被迫背井离乡逃亡，苦不堪言，控诉敌寇对中国土地的蹂躏）。

a 与 a^1 歌词"没齿难忘仇和恨，日夜只想回故乡。大家拼命打回去，哪怕倭奴逞豪强"：出示图片（人民誓死抵抗、同仇敌忾、奋起抗日、收复失地、保卫家乡的决心及深深的爱国热情）。

b 与 a^2 歌词"万里长城万里长，长城外面是故乡。四万万同胞心一样，新的长城万里长"：出示图片（四万万同胞携手抗敌，展现屹立不倒的长城精神）。

（3）初学旋律，音程练习。教师分别弹奏声部旋律，学生进行曲谱视唱。教师引导学生结合歌词情绪演唱，同时使用手势表现不同乐句的旋律线条。

找出作品中两个声部形成的六度、七度、八度音程，进行单音程练习，寻找音程碰撞的和谐共振效果。如下图所示：

（4）稳定速度，统一节奏。结合作品分析，寻找适合《长城谣》的演唱速度（稍慢）。整首歌曲两个声部节奏规整，节奏难点为附点节奏型，教师可通过弹奏旋律节奏、学生跟随的方式，检查自身存在的节奏问题。

在演唱 b 句时，要引导学生根据旋律线条走向，合理安排力度起伏，共同体会演唱中的"催""扯"关系，对歌词"奸淫掳掠"处需要略微加速，歌词"苦难当"在最高音处需适当延长并保持情感。

（5）声部学习，带入情感。教师按声部教唱旋律，学生带着情感演唱歌词，用歌声展示乐句描绘的不同场景及情感。

（6）趣味检测，难点突破。全班分为四个小组，教师采用小组 PK 的方式，以检测学生对各声部旋律以及歌词的熟悉程度。

（7）共同演唱，合作探究。带入歌词共同合作，引导学生倾听其他声部的旋律音准，潜移默化地培养学生互相配合、互相谦让、互相包容的优良品质。

（8）精雕细琢，提升作品。稳定学生歌唱状态，结合乐句情绪、速度、力度、咬字吐字等因素，有层次、有想法地演唱作品。

（9）课堂回顾，总结反馈。通过作品学习，师生共同反思：我们如果出生在那个年代会做些什么？现在，我们该如何保卫国家？让我们从歌声中牢记这段历史，珍惜现在的美好生活，为祖国繁荣富强的明天加油吧！

（二）课后评价

为巩固教学成效，拓展学生音乐视野，教师设计了学习评价表，有四个选项以供学生课后自由选择练习，并运用自评、互评和他评的多元化手段对学生的演唱、演奏、才艺、评论等方面进行综合评价。

（1）唱一唱：能用正确的演唱姿势及演唱方法，自信、有感情地演唱作品，可用独唱、齐唱、合唱等方式完整演唱。

（2）说一说：能用口头叙述的形式，流畅地表达学习《长城谣》的感受。

（3）写一写：能用手抄报、观后感等方式表达学习《长城谣》的感受。

（4）搜一搜：利用网络、软件，搜索出其他关于描写长城的歌曲、舞蹈、戏剧，并与其他同学进行分享。

评价方式：老师发放《〈长城谣〉合唱学习评价表》，由学生在表格内给自己画上星星等级（自评），然后以小组为单位，在同学之间进行互评，最后由老师进行总结点评，为展示的学生评星星等级并给予鼓励表扬。

《长城谣》合唱学习评价表							
教材内容	《长城谣》	年级	六年级	班级		姓名	
学科主题内容				学习水平（按 A/B/C 赋等级）			
				自评	互评	家长评	师评
审美感知	感知歌曲《长城谣》的音乐主题，能跟随音乐轻声哼唱高低声部，丰富学生的审美体验，了解抗日战争时期歌曲所表达的感情，提升审美情趣，深化对爱国主义理解						
艺术表现	能划分《长城谣》的基本段落及乐句，了解音乐的情绪变化，并用适当的声音、速度、力度以及正确的方法演唱合唱作品，提升学生的艺术表现素养						
创意实践	加深对合唱的理解。引导学生运用独唱、齐唱、合唱等艺术形式表达自己独特的感受与想法						
文化理解	学生了解合唱歌曲《长城谣》的历史背景，能从爱国主义、长城文化角度谈自己对歌曲的理解，加深自己对爱国主义的认知						
总评							

（三）课例评析（广州市白云区教育研究院——郑姬）

《长城谣》是我国近现代非常著名的爱国歌曲，教师在课例中充分考虑了知识与人文的结合，将爱国主义渗透融入各个教学环节，具体体现如下：

第一，注重学科融合，以文带情。教学中教师运用了朗诵歌词的方法，以文带情，赏析图片，以视觉带情，教学过程中穿插使用了历史、人文等诸多元素，实现了多学科合力育人。

第二，创设情境，将音乐与人文相融合。本课例中，教师通过聆听赏析、分析歌曲历史背景、图片赏析等多种途径，挖掘情境素材，创设有效情境，并通过问题创设，层层推进，帮助学生加深对作品的理解，从而激发情感表达。

第三，抓住典型字句，由点及面，由表及里。教师善于抓住歌曲中典型的字词和乐句，由小见大，虽然切入点小，但是随着对作品理解的加深，学生可在音乐情绪的带领

下，声情并茂地演唱。另外，教师重视激发学生的学习兴趣，使用游戏等方式助力学生练习，有助于解决合唱训练枯燥的问题。

课后作业：结合《义务教育艺术课程标准（2022 年版）》的要求，选取各学段音乐课本中的合唱曲目，进行教学课例设计。

第十三章　合唱指挥实践作品

第一节　童声作品

拾稻穗的小姑娘

孙必泰　词
颂　今　曲
颂　今、李遇秋　编合唱

歌词：哟咿咯哟喂，咿咯 哟咯喂，哟咯喂，哟 咿咯，咿咯 咿哟 喂。

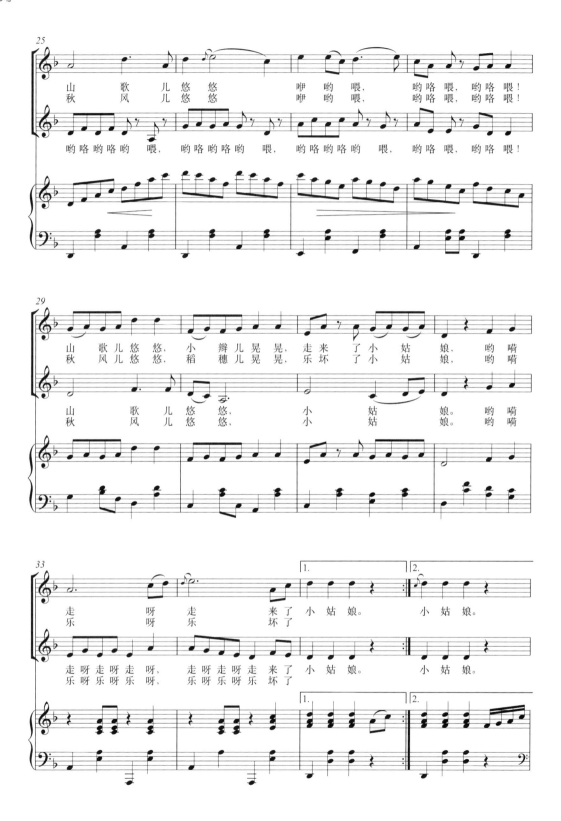

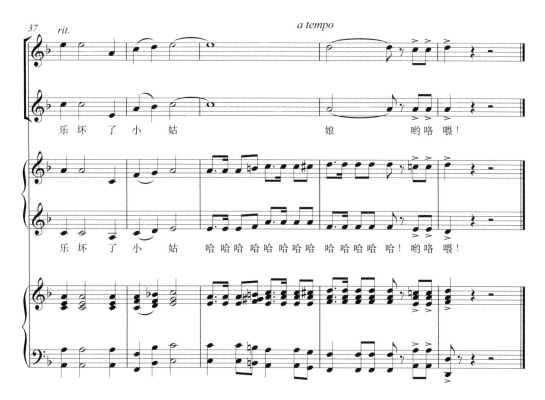

颂今（1946— ）：被誉为"中国儿歌爷爷"，国家一级词曲作家，资深音乐制作人。代表作有《风含情水含笑》《茶山情歌》《军中绿花》《我的老班长》等。40 年来，他为孩子们谱写了 1500 余首儿歌作品，编录了《台湾小歌星》《英文小天才》等 200 余种唱片。颂今老师创作的《井冈山下种南瓜》《小手拍拍》《走呀走》《拾豆豆》等在全国广为传唱。进入 21 世纪，颂今老师还创作了奥运儿歌《福娃祝福歌》，流行儿歌《我爱鲁西西》《小鬼当心》等，风靡校园。他创作出版的个人儿歌作品集《神奇的多来咪》发行 7 万多册。其中数十首获全国儿童音乐创作大奖，被编入幼儿园、中小学音乐课本，广为流传。

李遇秋（1929—2013 年）：中国著名作曲家，中国人民解放军第一代手风琴手，《长征组歌》的曲作者之一。1950 年，李遇秋在上海音乐学院作曲系干部进修班学习，结业后历任原北京军区战友歌舞团创作员、编导室主任、副团长，并兼任中国音乐家协会表演艺术委员会手风琴学会名誉会长等职。从 20 世纪 60 年代开始，李遇秋开拓了一条手风琴创作的民族化道路，正是由于这位专业作曲家的介入，中国手风琴的演奏才开始走上了一条为国际所承认的专业化道路，从此，中国手风琴音乐文化的建设步入一个崭新的阶段。

《拾稻穗的小姑娘》是一首非常淳朴、欢快的作品，四四拍，二段体结构。歌曲的第一乐段由四乐句组成，以四分、八分音符为主的旋律波浪起伏、轻松活泼，经上波音、前倚音的装饰，旋律在活泼中透着俏皮。叙述性的歌词仿佛一幅美丽的画作，描摹了头上插着野菊花的小姑娘赤脚在田间拾稻穗的情景。第二乐段节奏变得舒展，主旋律

由二声部演唱，音调上行四度上展开，旋律更为亲切、抒情，一声部晚一拍进入与二声部相互呼应，抒发了小姑娘愉快劳动、不浪费粮食的真挚情感。演唱时注意跳、连唱法的结合运用。

　　这首歌曲是 20 世纪 90 年代流行的儿童歌曲之一，成为全国儿童音乐歌唱考级指定曲目。

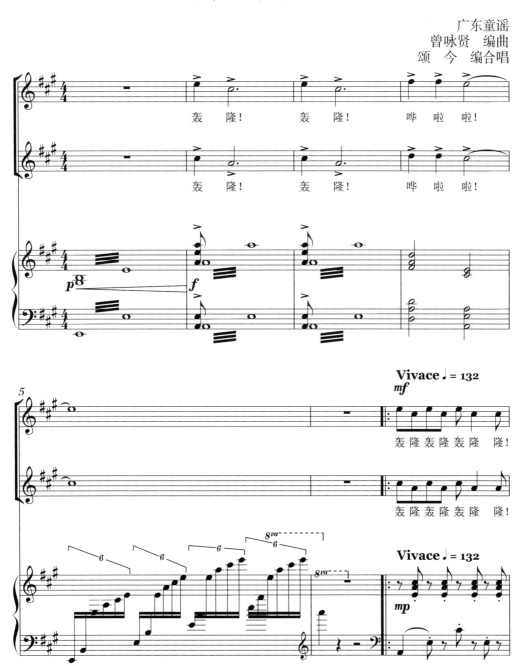

落雨大

（粤语童声合唱）

广东童谣
曾咏贤 编曲
颂 今 编合唱

　　《落雨大》是一首流传颇广的粤语童谣。这首童声二部合唱作品是在 1992 年 9 月广州地区合唱艺术大赛"百团大战"期间，苗向阳教授应邀辅导广州先烈中路小学合唱团，为合唱团选择广州童谣《落雨大》作为参赛曲目，并邀请颂今先生改编合唱而来的。

　　该作品保留了歌谣的原汁原味，同时运用人声模拟下雨音响作为陪衬伴唱，"轰隆隆"模拟雷声，"哗啦啦"模拟大雨，"淅沥"模拟小雨，"滴答"模拟雨后树叶、屋檐的滴水。忽大忽小的雨声，生动形象地渲染出南方夏天雷雨"说来就来、说走就走"的特点，同时也刻画出天真无邪的孩子们伴着雨声在雨中嬉闹玩耍、开心悠闲的画面。

延安的故事

（童声小合唱）

麦展穗　词
吴可畏　曲

附 近 还 有 一 个 南 泥 湾 。　山 丹 丹　花 开 红 艳 艳，

妈 妈 教 我 记 住 那 里　叫 延　安。

真切地

mf

mf 啊

那里有一座 巍巍宝 塔 山, 山 下是一 个个小 窑 洞,

附近还有一个大枣 园。 山丹丹 花开 红艳艳,

妈 妈 教 我 记 住 那 里 叫 延 安。

倾诉地
延 安 的 故 事， 听 不

够 讲 不 完。 妈 妈 对 我 说，故 事

的 情 节 都 是 为 了 今 天 和 明 天。

都是为了今天和明天依呦。

现在我也会讲这个故事，那里有一座巍巍

　　《延安的故事》是在教育部关心下一代工作委员会、新华社全媒体编辑中心、中国音乐家协会主办，人民教育出版社、新华社"声在中国"、北京音乐家协会承办的"唱响百年"爱国主义原创歌曲征集活动中，从近千首作品中评选出的 15 首优秀作品之一。作品将花腔与童声完美结合，共同述说延安的故事。

吴可畏，青年作曲家、指挥家，是中国音乐家协会合唱联盟副主席，中国合唱协会特聘青年专家，山东省音乐家协会秘书长，山东文艺创作研究员副院长；入选中宣部"四个一批"人才，入选中国文联首批文艺领军人才班，入选国家艺术基金青年合唱指挥人才培养计划，入选第三批"齐鲁文化英才"，入选山东省第一、第二批签约文艺评论家。创作有交响乐、民乐、歌剧、舞剧、室内乐、歌曲、影视剧音乐等百余部作品。

麦展穗，广西南宁人，词作家，国家一级编剧。广西电台文艺中心音乐监制，广西首届签约词作家，中国音乐家协会会员、广西音乐家协会理事、广西电视艺术家协会理事、广西音乐文学学会副主席、广西作家协会会员等。发表歌词 600 多首，作词歌曲获全国及省级奖 80 多项。

库斯克邮车

佚 名 词
〔捷克〕卡尔奈克 曲

1.绿色的
2.绿色的

邮 车 向 前 跑， 穿 过 荒 野，
邮 车 向 前 跑， 穿 过 荒 野，

经 过 小 村 庄；绿 色 的 邮 车 向 前
经 过 小 村 庄；越 过 高 山 渡 过 大

跑， 不 管 大 风 不 管 大 雨 不 停 地 奔 跑。
河， 不 分 春 夏 不 分 秋 冬 不 停 地 奔 跑。

　　《库斯克邮车》由捷克作曲家卡尔奈克作曲，是三声部合唱作品。整首作品轻松愉悦，欢快灵活，旋律流动跳跃，作品强弱对比细腻，用音量对比来表现由近到远、清脆悦耳的马蹄声，充满活力。适合小学阶段的合唱团进行演唱。

美美的

（广东省美育浸润行动计划主题歌曲）

王强进　词
曾琼娟　曲
鲍泽云　钢琴伴奏

美 美的未来， 美 美的拥有。 我们 都要美 美 的。

美 美的未来， 美 美的拥有。

　　广东省美育浸润行动计划是推进广东乡村教育振兴、全面提升中小学美育质量的创新之举。来自肇庆学院的曾琼娟老师为播撒下美育的种子，特此创作了合唱歌曲《美美的》，希望可以通过音乐让美育的种子在孩子们的心中生根发芽，让孩子们在美育浸润行动计划中得到审美的提升。

　　曾琼娟，广东省音乐家协会会员、广东省特聘创作员、肇庆学院音乐学院教师。本科毕业于武汉音乐学院，硕士研究生毕业于华南师范大学作曲技术理论专业。曾为广东省第十五届运动会创作音乐作品《我们的梦》《绿色省运》《向着未来扬帆启航》；音乐作品《银色的夜、金色的梦》《百姓大舞台》《端砚》《天下青天》《乡下老家》等多次荣获省级奖项。

第十二朵花

（童声三声部合唱）

王强进　词
曾艺洋　曲
鲍泽云　钢琴伴奏

《第十二朵花》是肇庆学院音乐学院曾琼娟老师原创的童声合唱作品，作品描绘了粤港澳大湾区幸福快乐的生活。粤港澳大湾区由十二座城市组成，每一座城市都是一朵美丽的花朵，而孩子们作为粤港澳大湾区未来的建设者，是最美丽的花。作品通过花腔与童声的碰撞，共同唱响粤港澳大湾区的美好未来。

第二节　同声作品

月光光

（粤语童谣）

曾琼娟　编配

安静、抒情地

月光光　照地堂　虾仔你乖乖　训落床

听朝　阿妈要赶插　秧啰　阿爷　　上山岗

阿爷睇牛去上　山岗

《月光光》又名《月光光照地堂》，是一首广东传统粤语儿歌。这首歌的作者和创作时间已经无从稽考，但从其通俗的语言和简单的音符来看，应该是清末民初时，广州西关地区街头巷尾流传的传统歌曲，传唱至今，已经成为几代广州人的童年回忆。本作品由肇庆学院音乐学院教师曾琼娟改编而成。

童谣在我心

技 安 词曲

钢琴

S 1
tung nin gau xi wing zoi o sum
童年旧 事永在我 心

tung yiu dik foon siu dou gei
童谣的 欢笑都记

S 2

dak zau syun na yat tin zung yu bin dai yan mei seung dik siu yong xi zui
得 就算哪 一 天终于变大 人眉上的 笑容是最

zan tung nin seung yik ya mei moon fun pong wong ji sing zeung do fu
真 童年尚 亦也未满分 彷徨知成长多苦

技安，毕业于星海音乐学院作曲与作曲技术理论专业。广州繁声合唱团音乐总监，驻团作曲兼粤语作词人。致力于改编与创作适宜初中级合唱团的作品，让简单好听的音乐同样能焕发出和高难度作品相似的听觉色彩，原创和改编的作品曾被多个团体演唱。

2015 年创立零基础业余成人团队广州繁声合唱团并运营至今。自 2015—2018 年整理并编撰为 Hills 粤语儿童合唱团而设的教材《童声童气》共 4 册，收集并改编了上百首粤语歌曲，编配精美的钢琴和合唱声部，可供孩子在合唱课堂中使用。

《童谣在我心》这首作品用音乐描绘了远离我们的童年时光。过去的人逐渐老去，过去的记忆也逐渐变得模糊。光阴流逝，年华已去。记忆中的旋律再次响起，会不会让你回忆起年少的时光？我们一起在音乐中找到了内心深处的那个天真孩子，无论快乐还是悲伤，无论自信还是沮丧，他/她都会和我们一起去面对，我们也会带着他/她去一同去体验未知的世界。

都说很漂亮

（男声三重唱）

王强进　黄佩佩　词
曾琼娟　曲

有一个 地方， 都说很漂 亮，

很 漂亮，

清新空 气，白云蓝 天，还有北岭山高翰墨飘 香，最美 还是紫荆风 景

一起来，　引领风尚，让精彩更精彩。让力量，　　都绽放。
好。　更美好，　　更美好。

一起来，引领风尚，让精彩更　精彩，　让力量都绽放。
一起来，引领方向，让美好更美好，　让幸福来流淌。

不一样的漂亮这个地方就　在你我的身旁，
不一样的漂亮这个地方就　是你我的梦想，

一起来，　引领风尚，　让精彩更精彩。　让力
好。　更美

一起来，引领风尚，让　精彩更　精彩，　让
一起来，引领方向，让　美好更　美好，　让

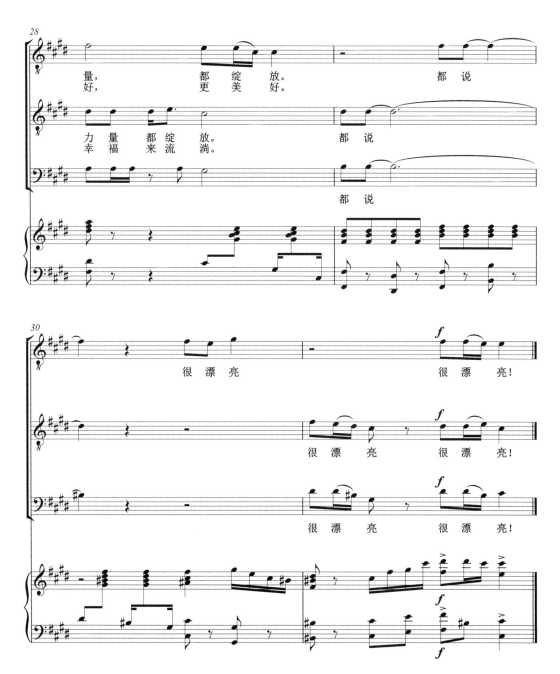

　　《都说很漂亮》是由肇庆学院音乐学院曾琼娟老师所作的原创歌曲，歌曲节奏活泼、欢快，优美的旋律展现出在新时代、新征程的肇庆大学学生们朝气蓬勃的青春气息。忽而让人仿佛置身于北岭山下的紫荆校园，眼前浮现出北岭山高、翰墨飘香的一脉景象；忽而让人仿佛置身在于美丽的校道，回想起七星湖畔桃李芬芳、教泽绵长的景象。歌曲曲调活泼欢快，展现了青春朝气蓬勃的力量，令人久久回味。

第三节　混声作品

春　游

（混声三部无伴奏合唱）

<div style="text-align:right">李叔同　词曲</div>

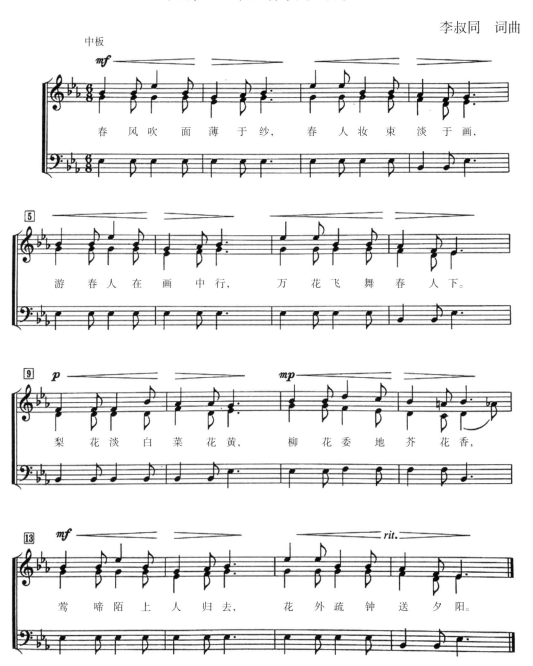

中板

春风吹面薄于纱，春人妆束淡于画，

游春人在画中行，万花飞舞春人下。

梨花淡白菜花黄，柳花委地芥花香，

莺啼陌上人归去，花外疏钟送夕阳。

　　李叔同（1880—1942 年），著名音乐家、美术教育家、书法家、戏剧活动家，中国话剧的开拓者之一，是"学堂乐歌"中最先有意识采用多声部合唱及重唱形式的突出代表。后剃度为僧，法名演音，号弘一，晚号晚晴老人，被尊称为弘一法师。

　　1913 年 5 月，李叔同在浙江省第一师范学校任教，以浙师校友会的名义编印了杂志《白阳》，用五线谱发表了合唱曲《春游》。《春游》是中国近代音乐中运用西洋作曲方法，按照多声合唱技法创作写成的第一部合唱作品，旋律清新优美，曲调与歌词结合贴切，生动形象地描绘了春游时的美丽画面。

百年追梦跟你走

（混声四部合唱）

苏 虎 词
金旭庚 曲
汪亦昕 配合唱

长 夜里抬起头，我 决心跟 你走，

一 走一百年，从 不 回头。

拼就一身铁 骨， 凝结万 千成 就， 你带着我们，一路去跋涉，

为那句 承诺， 从不敢停留。 百 年 追梦 跟 你走， 一路

百 年 追梦 跟你走， 一路

《百年追梦跟你走》是广东省音乐家协会为庆祝中国共产党成立 100 周年而作的原创歌曲，由广东省音乐家协会理事苏虎作词，广东省音乐家协会专职副主席、秘书长金旭庚作曲，肇庆学院音乐学院教师汪恋昕改编为合唱。

《百年追梦跟你走》唱出了中国共产党成立后波澜壮阔的百年征程，百年初心历久弥坚。从 1921 年到 2021 年，中国共产党走过了整整 100 年的历程，该作品以"跟你走"为文学意象和表现形态，通过深情而大气的旋律表达，无比深情地解读百年党史，无比豪迈地再现百年辉煌。

在太行山上新编

（混声合唱、领唱）

桂涛声　词
冼星海　曲
臧云飞　编合唱
陈国权　改编并配伴奏

红日照遍了东方，　自由之神在纵情歌唱，看吧！千山万壑，铜壁铁墙，抗日的烽火燃烧在太行山上。

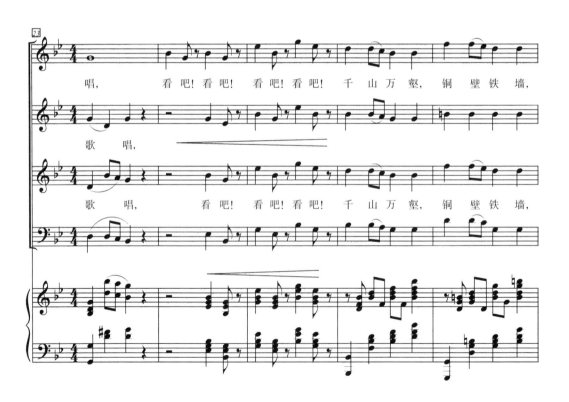

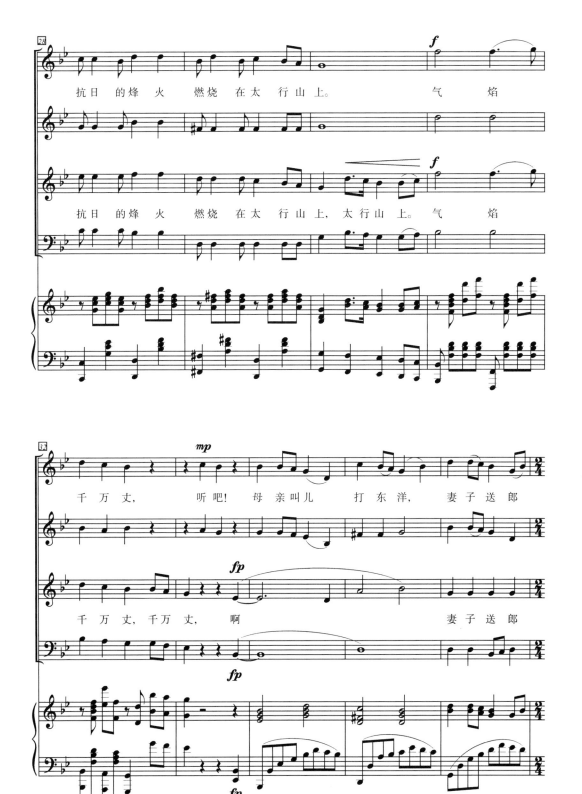

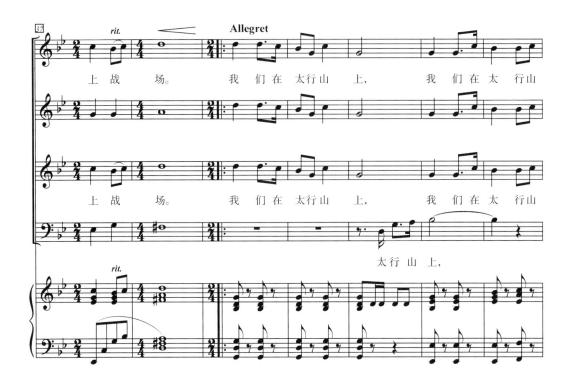

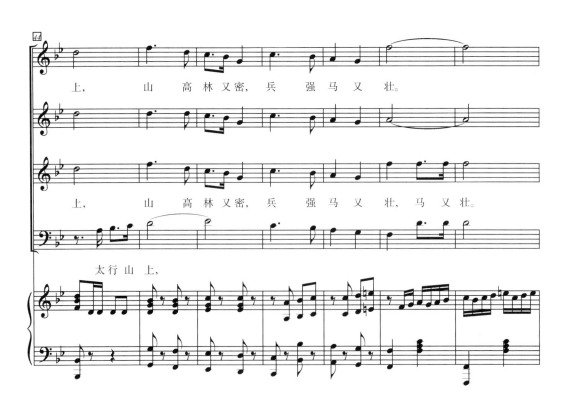

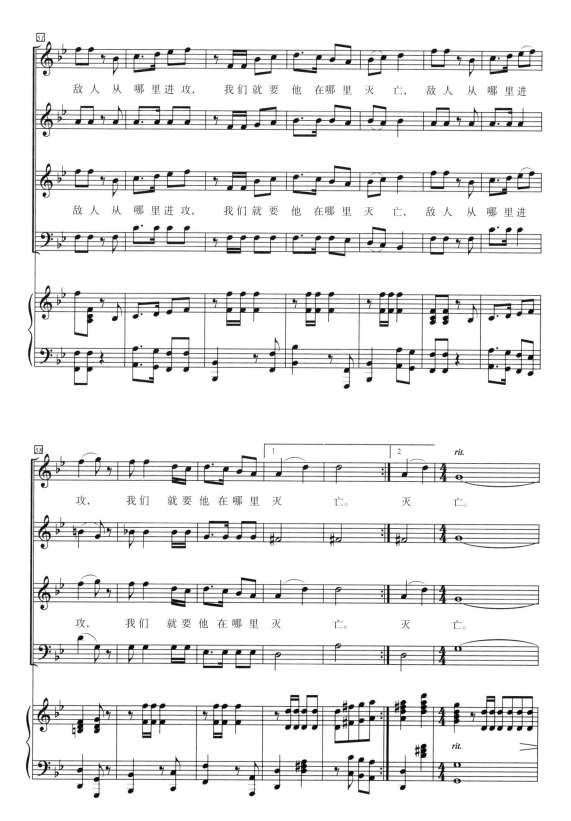

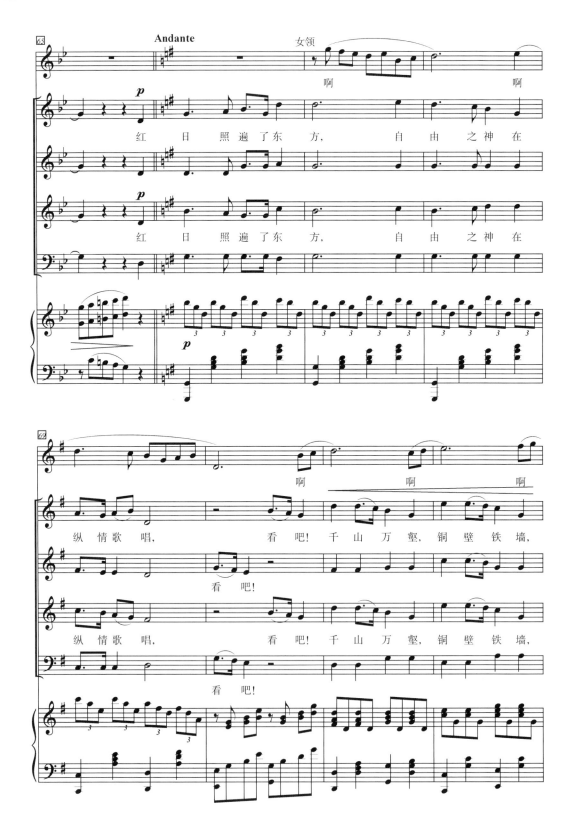

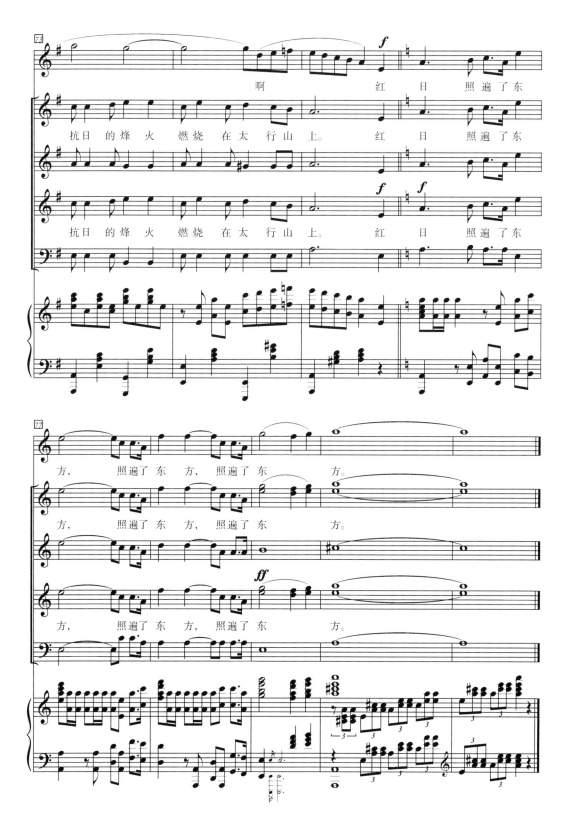

　　《在太行山上》原曲是一首为山西境内浴血奋战、抗击日本侵略者的军民创作的合唱作品，由桂涛声作词、冼星海作曲。1938 年 7 月，由张曙、林路、赵启海等在武汉纪念抗战全面爆发一周年歌咏大会上唱出后，迅速传遍大后方及各敌后抗日根据地，太行山的游击队将此作品作为游击队队歌。作品展现了太行山里的游击健儿的战斗生活以及勇敢坚强的革命乐观精神。

　　为了更好地传播优秀革命经典作品，重温抗战时期的革命精神，作曲家陈国权老师在尊重原作的前提下，对作品进行再次创作，使作品更加饱满、生动、富有感染力，并取名为《在太行山上新编》。

　　陈国权，1937 年 11 月 24 日出生，客家人，1961 年毕业于武汉音乐学院作曲系。音乐理论家、作曲家、指挥家，武汉音乐学院教授，中国合唱协会常务理事，曾任湖北省音乐家协会副主席。专著有《歌曲写作教程》《通俗音乐欣赏》《陈国权教合唱指挥》《合唱编配》，还有专业论文《论印象结构——德彪西的曲式思维及其结构形态》《"板式—变速结构"与我国当代音乐创作》等。器乐作品有小提琴曲《送行》《狂想曲》、筝曲《清江放排》、小提琴与管弦乐《青春之诗》等。著名的合唱作品有《东方之珠》《龙船调》《南屏晚钟》《天路》等。

　　陈国权教授的指挥清晰、准确、富有激情和音乐感。他是武汉音乐学院声乐系合唱团、武汉星海合唱团、武汉之声合唱团、武汉教师合唱团的常任指挥，并任湖南省音乐家协会合唱团、广东佛山禅之声合唱团、广东省珠海市香洲区教师女子合唱团、海南省国家公务员合唱团、海南女子爱乐合唱团、贵州贵阳合唱团、广西南宁合唱团、北京童心合唱团、春之声合唱团等合唱团体客座指挥，曾率团赴奥地利、法国、韩国、加拿大、新加坡、马来西亚等地参赛和演出。陈教授曾出任国家合唱大赛（中国合唱节）评委。在 2007 年 7 月中国音乐家协会"金钟奖"首届合唱比赛中获最佳指挥奖。自 1985 年起担任硕士生导师，1992 年被湖北省政府授予"有突出贡献的中青年专家"称号，自 1992 年起享受国务院颁发的政府特殊津贴。

第十四章　中国经典合唱作品
《黄河大合唱》赏析

　　《黄河大合唱》赏析在花城版六年级下册音乐课本第 3 课《名曲欣赏》中，听赏《黄河船夫曲》《黄水谣》《保卫黄河》这三首混声合唱作品以及演唱《保卫黄河》的二部轮唱部分。

　　《黄河大合唱》是一部伴随中国战火以及中国历史成长的经典巨作，是一部高度概括抗日战争时期中国人民反侵略斗争的不朽作品，是弘扬中华民族精神的伟大诗篇。

　　1938 年 4 月，北平、天津、上海、南京接连沦陷后，中国抗战正处于最危险的关头。在国共合作一致抗敌的大局下，作为国共合作时期 3 名公开的共产党员之一，诗人光未然在武汉加入刚成立的国民军事委员会政治部第三厅，协助陈诚部长、周恩来副部长、郭沫若厅长改编重组和集训 10 个抗敌演剧队，并担任教务主任。[1]

　　1938 年 9 月，光未然奉周恩来之命，以"国民政府军事委员会政治部西北战地宣传工作视察员"、演剧三队特别党支部书记和总领队身份，率领第三厅重组的抗敌演剧队第三队，从武昌昙华林驻地出发，途径西安，开赴第二战区晋陕大峡谷，在黄河东岸的山川鼓动前线将士抗战。[2] 10 月 31 日，演剧三队经过 12 小时的徒步行军，翻山越岭来到陕西东部宜川县的古渡口圪针滩，东渡黄河后，转入吕梁山抗日根据地。途中，他们目睹了黄河船夫们与狂风恶浪搏斗的情景，聆听了高亢、悠扬的船工号子。11 月 1 日，光未然 25 岁生日，在黄河的经历让其萌发了创作《黄河大合唱》的想法，在随后的行军路程中，他心中的构思愈发成熟。

　　1939 年 1 月底，光未然在山西汾西县勍香镇行军途中坠马，左臂关节粉碎性骨折，演剧三队全体用担架护送光未然，手抬肩扛，步行 350 千米到达延安边区医院，中共中央特地搬来了延安唯一的一台发电机为光未然进行接骨手术。1939 年 2 月 26 日，冼星海来到边区医院探望光未然，两人相谈甚欢，光未然下定决心将正在构思的长篇朗诵诗《黄河吟》直接写成一部大合唱的歌词。此后的两周里，光未然用了 5 天时间在病床上口述了整整 400 行的"大合唱《黄河吟》"，一共 8 段歌词，由队员胡志涛记录成稿。[3]

　　1939 年 3 月 11 日，演剧三队邀请光未然和冼星海参加在西北旅社的一间宽大窑洞里举行的小型朗诵会。这次朗诵会是大合唱《黄河吟》歌词作品的首次介绍会，在月光照耀下，演剧三队的全体同志坐满四周，冼星海坐在窑洞靠门边的位置上，诗人坐在靠窗户的土炕椅子上，前面有一张桌子，桌面上的油灯照亮了他手上的诗词稿。[4] 光未然充满激情的吟诵，打动了在场的每一位听众，当听完最后一句"向着全世界劳动的人

[1]　黄炜：《永远的"黄河大合唱"》，华中师范大学出版社 2020 年版，第 5 页。

[2]　黄炜：《永远的"黄河大合唱"》，华中师范大学出版社 2020 年版，第 5 页。

[3]　黄炜：《永远的"黄河大合唱"》，华中师范大学出版社 2020 年版，第 8 页。

[4]　黄炜：《永远的"黄河大合唱"》，华中师范大学出版社 2020 年版，第 25 页。

民，发出战斗的警号"时，全场一片安静，随后掌声四起。冼星海激动地站了起来，表示要把作品写好。

在接下来的两周里，冼星海一遍遍地默诵 8 段歌词，多次邀请光未然、邬析零、田冲等同志详细介绍在黄河和抗战前线的战斗体验，认真体会和感受诗人歌词中所描绘的场景。1939 年 3 月 26 日，在日军空袭的间隙，冼星海再次拜访光未然，交换意见后，回到"鲁艺"窑洞宿舍开始动笔创作。

为了适应当时的简陋条件以及歌咏队的音乐普及水准，冼星海采用简谱写作。困了，夫人钱韵玲用黄豆炒焦的粉末冲"咖啡"为他提神；累了，夫人用红枣煮水给他补气。光未然设法找到两斤白糖摆在桌边，冼星海直接吃白糖补充能量，连续创作六天六夜，以惊人的速度完成了中国音乐史上的巨作大合唱《黄河吟》全部音乐旋律的创作。此时，距离诗人与音乐家在延安边区医院重逢仅仅过去了 33 天。1939 年 3 月 31 日，大合唱《黄河吟》谱曲创作初步完成，意味着作品正式诞生。1939 年 4 月 13 日，抗敌演剧三队在陕北公学大礼堂举行《黄河大合唱》的首演，由邬析零指挥。不久，"鲁艺"也排练了《黄河大合唱》，合唱队由 100 多人组成，并且征集了延安几个文艺团体的乐器和乐手参加，由冼星海亲自指挥。在 5 月 11 日举行的"鲁艺"建校一周年纪念音乐会上，《黄河大合唱》正式公演，获得成功。当时，毛泽东和其他中共中央领导人都观看了演出，演出完，掌声雷鸣，经久不息，毛泽东一边鼓掌，一边连说了三声"好"。同年 7 月，周恩来自重庆回到延安，听了这部作品的演出后，为冼星海题词"为抗战发出怒吼，为大众谱出呼声"。

《黄河大合唱》共分为 8 个乐章：第一乐章《黄河船夫曲》（混声合唱）；第二乐章《黄河颂》（男高音或男中音独唱）；第三乐章《黄河之水天上来》（配乐诗朗诵，三弦伴奏）；第四乐章《黄水谣》（混声合唱或女中音独唱，原稿为齐唱）；第五乐章《河边对口曲》（男声二重唱及混声合唱，原稿是男声对唱）；第六乐章《黄河怨》（女高音独唱）；第七乐章《保卫黄河》（轮唱）；第八乐章《怒吼吧，黄河》（混声合唱）。

中国著名指挥家严良堃先生在《〈黄河大合唱〉的指挥与处理》中对 5 个乐章进行了详尽的解析，以下解析均参考此文。

第一节　《黄河船夫曲》

《黄河船夫曲》可以看作是"大开门"乐章，是一个表现中国人民力量的篇章，原先是男声合唱，后由作曲家李焕之改为混声合唱。它不仅仅是一首单纯的船工号子，更是一首有气魄、有个性、有形象的战斗歌曲，作品描述的不只是船夫们怎样渡河，更是一个抗战斗争的运动过程。①

1939 年的中国正处于民族危亡之时，冼星海根据当时民族斗争的情景，采用了先声夺人的艺术手段，开门见山，一声强有力的"咳哟"，直接将听众带进与黄河惊涛骇

① 黄炜：《永远的"黄河大合唱"》，华中师范大学出版社 2020 年版，第 508 页。

浪搏斗的场景。

冼星海的夫人钱韵玲曾讲过两个真实的故事。一是1939年5月11日，冼星海亲自指挥《黄河大合唱》，毛主席出席音乐会，并邀请了几位在延安的国民党干部观看演出。当第一句"咳哟"爆发时，国民党军官吓得站了起来，毛主席连忙让他们坐下。二是一位美国记者来延安，音乐会时走到台前，准备拍照，"咳哟"一起，相机摔碎，震人心魄。① 这种力量从第1小节持续到第13小节，演唱时，循环呼吸，一气呵成。

冼星海曾说，船夫曲是表现中国人民的"力"的乐曲，要唱出中华民族的勤劳与勇敢。演唱时"咳"要用呼吼，由男声来担任，要吼得比乐谱中的音高高一些，用男性的粗犷豪迈来表现面对风险的拼搏、无畏精神，随后一连串的劳动号子紧跟其后。其中，"乌云""波涛""冷风""浪花"这组词描绘的是天气的恶劣、大海中蕴藏的危机，反衬船夫的无惧无畏，演唱时坚定、果断；第二组词"伙伴""舵手"对人物进行描写，演唱时拉开速度，由慢到快，提醒船上的同伴要"当心"，需"拼命"，用无音高的呐喊演唱"拼命"二字，表现当时激烈的紧张状态。

到第101小节，进入间奏部分，此处安排了闯过难关后胜利豪迈的笑声，由男声完成。为了让笑声具有延续性，营造此起彼伏的效果，演唱时采用笑声接力，连笑四次，顺序安排为全体男声—男高—男低—全体男声，表现中华民族在危难面前自信、乐观、不屈不挠的斗争精神。

伴随笑声，船夫们穿过了黄河急流，看见了对岸。对"我们看见了河岸，我们登上了河岸，心哪安一安，气哪喘一喘"这一句，演唱时要注意音量的平衡、均匀，唱出心中的愉悦和希望，稍作休息，继续前行。随后一句"回头来，再和那黄河怒涛，决一死战"，象征着斗争的持续性以及中国人民抗战必胜的决心，演唱时须精神饱满又肯定。

在作品末尾的减弱，注意要循序渐进，预示了战争还在继续。五个"咳"中的前两个由男声完成，饱满、有力、深沉又有弹性，后三个可加入女低音低八度演唱，音乐慢慢远去，消失。

第二节　《黄水谣》

在经过惊心动魄的《黄河船夫曲》、雄伟壮丽的《黄河颂》、激动人心的配乐诗朗诵《黄河之水天上来》后，到了民谣体的合唱作品《黄水谣》。

《黄水谣》主要描写了日寇入侵中原前后的情景，结构为A—B—A，相对应的段落情绪为"喜—愤—悲"，作品的音调朴素，平易动人，但色彩反差强烈，虽然第一段和第三段旋律基本相同，却使用了速度和音色的对比，给人完全不同的感受。

第一段歌词描绘了黄河两岸和谐、美好的生活以及辛勤、愉悦的劳动场景，旋律优美、舒展，横向的旋律线条仿佛川流不息的黄河水在流动、跳跃，奔腾。整段的旋律由女声演唱，女中音的音色向女高音色靠拢，更加符合第一段的歌唱情绪。第一乐句涵盖

① 黄炜：《永远的"黄河大合唱"》，华中师范大学出版社2020年版，第508页。

了整首作品的音区，演唱时要注意处理好歌唱情绪、声部音色、咬字吐字以及乐句呼吸的统一与音乐中的抑扬顿挫对比的关系。

第一句"黄水奔流向东方"的"方"字在演唱时可略长一些，下一小节抢气接入"河流万里长"，刻画出"抽刀断水水更流"的动感画面。乐段中第一个顿挫出现在"奔腾叫啸"处，"奔腾叫"三字既不连贯，也不跳跃，在韵母部分稍做推动，以突出黄河的咆哮感。对"啸"字使用连音唱法，如全用顿音，就不是在描写"如虎狼"的黄河水，而是把自己变成"虎狼"了。① 在两小节间奏后，由景色描写转为人物活动描写。歌词描绘出黄河两岸人民利用黄河之水滋养土地，麦苗儿、豆花各种农作物茂盛成长，劳动人民喜洋洋的祥和景象。在演唱"开河渠，筑堤防"的"开"与"筑"字时，可用顿音唱法稍稍断开，刻画出黄河两岸人民劳动时的动态形象。在演唱"麦苗儿肥啊，豆花儿香"这一句歌词时，"麦苗儿"弱起，"豆花儿"逐渐拉宽，对"香"字做渐强减弱的处理，仿佛闻到远处传来的阵阵花香从身边飘过。对随后的"男女老少"的"少"字，可演唱得短促、有弹性一些，体现少儿的活泼好动。最后，"喜洋洋"是对第一段落的"喜"情绪的肯定，在演唱"喜"字第一个音符时不连不跳，唱第二个音符时在"喜"的韵母上可略微弹跳一些，唱成"喜—噫（xi—yi）"，对"洋"字则采用连贯唱法，表现人们喜悦的心情。

《黄水谣》的中间段落是这首曲子的关键，也是《黄河大合唱》全曲的转折，"自从鬼子来"，中华民族就开始遭受空前的灾难，日本帝国主义侵略中华民族，犯下了滔天大罪。1938年春，日本军队侵犯吕梁地区，采取残酷的烧光、杀光、抢光的"三光"政策。10个月后，抗战演剧三队在灵石县城至永和关途中，六十里地鸡犬声不闻，人迹全无，天上无鸟飞过，地上寸草不生，一片死寂凄凉，夜晚更是空旷恐怖，令人发指。② 日寇制造了多个"无人区"，以此来打击和消耗抗战军民的意志。

在《黄水谣》中段，作品的情绪发生了强烈的变化，通过力度的强烈对比以及"慢—稍快—慢"的速度对比将悲伤的气氛表现得淋漓尽致。

力度的变化突出表现在"一片凄凉"这一句中，中段开始由男声演唱，缓慢而沉重，像锤子般重重地打在人们的心里，力度保持在ff。对"奸淫烧杀"四个字，前两字要隐忍，含恨在心；后两字可夸大声母，以表现咬牙切齿的仇恨。接下来的"一片凄凉"的"一"字，从ff突降到pp，从很强转到很弱，在音量上形成强烈的对比，速度也可慢一些，将压抑、悲伤的情绪延续到"扶老携幼，四处逃亡"一句。速度的变化体现在中段速度的"慢—稍快—慢"上，开始的"自从鬼子来……"是用很慢的速度演唱，到"丢掉了爹娘"这一句，速度可往上提一点，最后唱到"家乡"时再回到原速，烘托出悲愤的气氛。

第三段是第一段的再现部分，沿用了第一段的旋律，虽然黄河水依旧奔腾，但黄河两岸的场景已经面目全非，无数同胞的鲜血流进了黄河水中，黄河承载着中华民族沉重的苦难，流动的速度也变得缓慢，因此在演唱过程中，要把握好速度，不能太快，将第

① 黄炜：《永远的"黄河大合唱"》，华中师范大学出版社2020年版，第480页。
② 黄炜：《永远的"黄河大合唱"》，华中师范大学出版社2020年版，第511页。

一段喜悦的情绪转变为悲伤，在音色上，女高音要向女中音靠拢，用低沉、厚实的声音表现人们的忧伤。呼吸处理上，第一句句末的"忙"字换气位置延长到下一句的"妻"字后，在附点位置垫一口气，既不破坏乐句的句法，又能巧妙解决换气问题，同时更好地表现出人们悲痛的情绪。第二个"妻离子散"的"子"字在演唱时可略微拉开一些，"散"字收回，换气另起"天各一方"，减慢减弱直到音乐结束，淋漓尽致地表现家园被毁，肝肠寸断的痛苦，突出再现部分"悲"的氛围。

第三节　《河边对口曲》

《河边对口唱》是一首男声对唱曲，一个角色为男高音王老七，一个角色为男中音张老三，最后加上齐唱与合唱，讲述了两位背井离乡的老乡在黄河边上相遇后，互相倾诉有家不能回的苦衷，最终达成共识：为国家，当兵去，一同打回老家去。

《河边对口唱》采用了我国民间说唱风格，9段唱词使用了同样的旋律，一问一答，有层次、有对比，鲜活地表现了作品中人物不同情绪的转换。歌曲由两位老乡互聊家常开始，前奏使用了有中国特色的打击乐器，活泼有趣，整首作品朴实无华、朗朗上口。严良堃先生在文中指出这首歌的排练重点是要将三种情绪和两个转折交代清楚。第一种情绪：从容，轻快。在《黄河大合唱》全曲中，有两个比较轻松的地方，一个是《黄水谣》的第一部分，另一个就是《河边对口唱》开始的叙事部分。两个老乡初次见面准备交朋友了，你一句我一句开始进入闲聊模式，"张老三，我问你，你的家乡在哪里"，"我的家，在山西，过河还有三百里"，交谈轻松自然，表达方式非常口语化，此时两位老乡的心情非常平缓。随后出现了第一个转折，由一个问句"为什么，到此地，河边流浪受孤凄"转入中段引出了缘由，在闲聊中两人发现原来都是东北老乡，因为外敌侵略造成了"家破人亡无消息""家乡八年无消息"的无奈局面。此时，演唱情绪转化为悲痛、悲伤，演唱时速度要缓和一些，尤其是演唱"家乡八年无消息"时，"八年"这两个字要咬得更夸张一些、速度拉慢一些，让人深切感受到老乡有家不能回的悲伤情绪。

两位老乡在了解相互之间的基本情况之后都得出结论"这么说，我和你，都是有家不能回"。这一句后面的间奏就是第二个转折，在最后一个小节，改变速度，用进行曲的风格来演唱，此时的情绪转为激昂，在演唱过程中按照乐句进行有序加速，引入合唱，将作品推向高潮。在听觉音响上形成同仇敌忾、全民参与抗战的火热气氛。

第四节　《保卫黄河》

《保卫黄河》是一首具有进行曲风格的齐唱、轮唱作品，表现了在黄河两岸，在万山丛中，中国人民一起用大刀、长矛、土枪、洋枪奋起抗战、英勇杀敌的战斗场景。整首作品完全是中国式的，既有群众性歌曲的通俗性，又有艺术歌曲的深刻性，歌曲雄

壮、有力，节奏鲜明，演唱时朗朗上口。[1] 抗战时期，就连国民党宪兵在早上出操时都整齐地唱着"风在吼，马在叫，黄河在咆哮"，可见《保卫黄河》在群众中的流传非常广泛，并且深入人心。

这首作品原先是四部轮唱，后来在实际的演唱过程中发现音响效果并不理想，所以现在传唱的作品在一开始是四声部齐唱，然后是男声和女声的二部轮唱，再发展到女声、男高与男中的三声部轮唱，间奏后，引入了混声四部合唱，结束全曲。

作品第一段为齐唱部分，虽然是齐唱，但色彩也十分丰富。音乐以乐句"风在吼，马在叫，黄河在咆哮"开始，要特别注意重音的落点，在"风""吼""马""叫""咆哮"这六个字上面加上重音记号；同时，我们在演唱两个"在"时经常会出现滑音的现象，因此要非常注意两个"在"字的韵母保持，唱成"风在（ai）吼，马在（ai）叫"，才能保持演唱的力量到位。

接下来"河西山岗万丈高，河东河北高粱熟了"这两句歌词，音乐的节奏紧密，采用广东舞狮的锣鼓点节奏，演唱时要轻巧、富有弹性，在音量上由 *f*（强）转化为 *p*（弱），和前一句的力度形成对比，生动形象地表现游击队员神出鬼没、灵活机动的战斗画面。"万山丛中，抗日英雄真不少！青纱帐里，游击健儿逞英豪"，这一句从速度到声音的感觉都要拉宽，演唱时使用强的力度，采用连音唱法，生动形象地表现抗日军民飞驰在祖国辽阔土地上的画面。在唱法上和前一句形成了一个"断、连"的对比，同时与前一个乐句的紧密节奏也形成了对比。到"端起来土枪洋枪，挥动着大刀长矛"一句，又回到了演唱开始的表现手法，在"洋枪""长矛"这两个词上加上重音，前后对称，相互呼应，将抗日军民雄壮有力的形象完整地展示。乐段最后一句"保卫家乡、保卫黄河、保卫华北、保卫全中国"，层层叠进，但是为了保证第二段女声弱气的"风在吼"能够被听见，建议齐唱段在最后一个"国"字上马上收干净，为二部轮唱部分的弱唱留出空间。

冼星海特别指出"这里面一起一伏，变化复杂，像游击队健儿出没一样"，所以看似简单的一个齐唱段落，其实将音乐中对比与对称这两种艺术手段，以及演唱中的断与连，力度的强与弱，节奏的疏与密都很好地结合在一起。

第一段齐唱部分的处理同样适用于第三段三部轮唱和第四段混声合唱，但作品的第二段是女声与男声的轮唱部分，音乐开始为 *p* 弱起，女声先进，男声后一个小节进入，一直到"青纱帐里，游击健儿逞英豪"，再逐步渐强到"保卫全中国"，为第三段做好力度的铺垫。

第三段轮唱中加入了"龙格龙"的衬词，"龙格龙"是我国民间哼唱京剧等戏曲时垫的唱腔（垫补和连贯乐句与腔节），冼星海用在此处，显得特别生动有趣、轻巧活泼。演唱时，一定要带有"儿"化音，唱成"龙格儿龙"。特别需要注意的是，衬词要轻唱，与歌词形成对比。严良堃老师在文中说："就像一片叶子的正反两面，相辅相成，这一段的主调是'风在吼'，是叶子的正面，它的风格和第一段是相同的，雄壮有力，而衬词'龙格龙'，是叶子的反面，轻巧活泼，用灵活的轻声来衬托主调，才能使音乐

① 黄炜：《永远的"黄河大合唱"》，华中师范大学出版社 2020 年版，第 513 页。

更有层次。"

经过一段较长的汇聚力量和能量的间奏，音乐进入混声四部合唱。在进入第四段"风在吼"时，可有意识地往前催动一些，稍稍提前一点进"风"字，将这一乐段整体提速，把大家的情绪带动起来，将合唱团团员乃至听众的情绪煽动起来，跟随音乐，一起打鬼子，一起保卫家乡，保卫黄河，保卫华北，保卫全中国。

第五节　《怒吼吧，黄河》

《怒吼吧，黄河》是《黄河大合唱》最后一个乐章，也是艺术成就极高的一个乐章，对主题进行了更加全面、深刻的概括。伟大的人民音乐家冼星海打破常规，运用多种创作技法，采用丰富、充满热情以及波澜壮阔的音乐语汇将最后一首作品《怒吼吧，黄河》写成了具有交响性和史诗性的总结段落。

作品的开始部分采用四声部齐唱的方式开场，对两个"怒吼吧，黄河"按照中国戏曲吟诵风格的方法来演唱，将这五个字表现得铿锵有力，非常具有时代感和民族感，在一开篇就给听众带来深刻的印象。对第三个"怒吼吧，黄河"，用厚实的和声织体拉开，仿佛黄河在沸腾，给听众带来一种警醒而鲜明的印象。

接下来"掀起你的怒涛，发出你的狂叫"是一段非常精彩的复调乐句。在这一句声部出现的顺序是男高—男低—女高—女低。这一段要采用"露头藏尾"的演唱方式，对"掀""发出""向着""发出"这七个字用重音演唱，其他声部需在演唱力度上进行谦让，各个声部强弱分明，既要对横向的逻辑重音进行强调，也要在纵向上照顾到不同层次的平衡。

从四三拍的间奏起转换情绪，引出无词的女声二声部的"啊"和男声三声部的"啊"，这是一种对几千年来民族命运的叹息，忧伤、压抑的情感复杂交织。随后进入第二段复调音乐，将无词的叹息变为有词的述说。女中音在演唱第一句歌词"五千年的民族"时，加重语气演唱"五"这个逻辑重音，强调被压迫时间之长；而对三个男声部"啊"的延长音，可调整为"u"母音和女中音音色相互融合。最后，注意用声音刻画"苦痛受不了"的氛围，为下一段落的"但是"做好铺垫。中国人民五千年来遭受的苦难累积到了顶点，引出了下一句"但是，新中国已经破晓，四万万五千万民众已经团结起来，誓死同把国土保"。这个"但是"是整个抗战形势的转折，从防御到反攻，从被动挨打到主动出击，将侵略者包围在全民抗战的汪洋大海之中。[①]

间奏由四四拍转为四二怕，速度加快，给人一种醒狮奋起的情绪，东方沉睡的巨龙正在苏醒，苦难中的劳苦大众看见了希望，因为"新中国已经破晓"，"誓死同把国土保"，要唱得坚定，附点清晰。

接下来的乐句"你听，你听……"就是一段持续的、饱满的渐强，这句的渐强采用接力的方式进行，先女声，再男声，最后全体一起形成一种气势，仿佛所有人都在屏

① 黄炜：《永远的"黄河大合唱"》，华中师范大学出版社 2020 年版，第 516 页。

住呼吸，竖着耳朵，等待着抗战的好消息。所以，女声开始演唱时，一定要控制好音量，让所有听众竖着耳朵和我们一起来倾听。听见了什么呢？听见了"松花江在呼号，黑龙江在呼号，珠江发出了英勇的叫啸，扬子江上燃遍了抗日的烽火"。演唱时这 13 小节一气呵成，刻画出整个中国都在积极抗战的火热场景。

在激烈的间奏后，音乐转回了降 B 调，迎来了音乐的高潮乐段。严良堃老师在《〈黄河大合唱〉的指挥与处理》中说到，唱"啊"时，将其作为高潮的引子来处理，F 不要唱成装饰音，而改为前一小节的最后半拍，有时我们干脆在曲谱上把它写成八分音符，这个"啊"很高，唱短了，形象不对，唱长了，会削减后面高潮的力度。因此，演唱时需把握好演唱时值的度。"河"字可略长一些，是一种总结性的感慨。换气后，另起五个原速的"怒吼吧"。第六个"怒吼吧"是整部《黄河大合唱》的最高潮，放慢一倍速度唱，三个字的强度是一样的。由于"吧"字是开口音，音高也最高，常会把"吧"字唱得最响，因此，我们在实际演唱中要注意"怒吼吧"三个字要唱得均匀，唱得同样响亮，将象征全国人民抗战决心的黄河怒吼、狂叫的形象鲜明地展示出来。

最后一段有五个"向着"。第一个是"向着全中国受难的人民，发出战斗的警号"，这是号角式的呼唤，要稳扎稳打，不要着急。第二个是"向着全世界劳动的人民，发出战斗的警号"，一共反复四次，进行曲速度，逐句加快，每四个小节保持一个速度，到句尾"号"字上往前带速度，为下一句提速，表示警号的急促紧迫感、危机感。到第五个"人民"收掉，拉开再起"发出战斗的警号"，在"警"字上延长并换气，用原速唱满 12 拍的"号"字，充满激情地将饱满的情绪、热烈的气氛维持到全曲结束。

党的十九大报告指出："文化兴国运兴，文化强民族强。"震撼人心的《黄河大合唱》是中华儿女齐心协力唱响的旋律，黄河文化承载着民族血脉，积淀着中华民族的精神追求。

1938 年 10 月 25 日，中国现代史上大规模的武汉空战中牺牲了许多英勇的中国空军，也重创了日本空军，抗日战争进入了艰苦卓绝的僵持阶段。11 月 1 日，冼星海在悲愤中写道："心里更觉难过！这样更增强了我的抗战决心。"这是中国所有热血青年的心情写照。就在这一天，诗人光未然随军东渡黄河，所见所感所闻激发了《黄河大合唱》的最初创作灵感。这一切都源于中国热血青年的爱国精神，他用音乐表达对中国抗战必胜的信念。

冼星海在笔记中写道："《黄河》的创作，虽然是在一个物质条件很缺乏的延安产生，但它已经创立了现阶段新型的救亡歌曲了。过去的救亡歌曲虽然产生很大的效果和得到广大群众的爱护，但不久又为群众所唾弃。因此，'量'与'质'的不平衡，就使很多歌曲在短期间消灭或全失效用。《黄河》的歌词虽带文雅一点，但不会伤害它的作风。它有伟大的气魄，有技巧，有热情和真实，尤其是有光明的前途。而且它直接配合现阶段的环境，指出'保卫黄河'的重要意义。它还充满美，充满写实、愤恨、悲壮的情绪，使一般没有渡过黄河的人和到过黄河的人都有一种同感。在歌词本身已尽量描写出数千年来的伟大黄河的历史了。"《黄河大合唱》刻画了中华儿女在抗日战争时期浴血奋战的革命精神。作品中呈现的日本士兵凶残、暴虐的行径能够让中国人民牢记那段屈辱的历史，将中国抗战历史作为推动祖国繁荣昌盛的精神动力。

　　《黄河大合唱》是中国新音乐的代表作，是中国民族音乐传统和西洋作曲技法完美结合的典范，它具备宏大的民族音乐史诗的规模和指式，其独特的诗歌剧式结构、多元化的合唱形式、丰富独创的音乐语汇与艺术风格，以及典型的诗歌语言和鲜明的人物形象、强烈的象征意味，都充分表现了中华民族在一场历史危难中的伟大与坚强不屈，它是一部当之无愧的合唱艺术经典，也是中国现代音乐史上无与伦比的杰作。[①]

[①]　黄炜：《永远的"黄河大合唱"》，华中师范大学出版社 2020 年版，第 11 页。

参考文献

［1］ 马革顺. 合唱学新编［M］. 上海：上海音乐出版社，2002.

［2］ 保罗·亨利·朗. 西方文明中的音乐［M］. 顾连理，张洪岛，杨燕迪，等，译. 桂林：广西师范大学出版社，2015.

［3］ 侯锡瑾. 西方早期合唱艺术［M］. 北京：北京大学出版社，2006.

［4］ 于润洋. 西方音乐通史［M］. 上海：上海音乐出版社，2015.

［5］ 韩斌. 西方合唱音乐纵览［M］. 上海：上海世界图书出版公司，2000.

［6］ 钱大维. 合唱训练学［M］. 上海：上海音乐出版社，2010.

［7］ 杨鸿年. 合唱训练学：上下册［M］. 北京：中央音乐学院出版社，2013.

［8］ 杨鸿年. 童声合唱训练学［M］. 北京：人民音乐出版社，2002.

［9］ 杨力. 现代指挥技法教程：全2册［M］. 北京：中央音乐学院出版社，2016.

［10］ 阎宝林. 指挥手势与排演技术：阎氏教学体系［M］. 北京：中国戏剧出版社，2019.

［11］ 徐武冠，高奉仁. 合唱（高等师范院校教材）［M］. 上海：上海音乐出版社，2006.

［12］ 陈国权. 陈国权教合唱指挥［M］. 长沙：湖南文艺出版社，2006.

［13］ 萧白. 合唱指挥艺术：指挥的美学思维与艺术实践［M］. 上海：上海音乐出版社，2017.

［14］ 苗向阳. 合唱与指挥［M］. 广州：花城出版社，2001.

［15］ 黄炜. 永远的"黄河大合唱"［M］. 武汉：华中师范大学出版社，2020.

［16］ 霍默·乌尔里奇. 西方合唱音乐概论［M］. 周小静，周立潭，译. 北京：中央音乐学院出版社，2008.

［17］ 梁军. 合唱训练［M］. 广州：华南理工大学出版社，2021.

［18］ 任宝平，温雨川，冯公让，等. 大学合唱教程［M］. 武汉：武汉出版社，2018.

［19］ 孙从音. 合唱艺术手册［M］. 上海：上海音乐出版社，2002.

［20］ 广州市合唱事业发展现状及国际影响力提升调研报告［R］. 广东外语外贸大学新闻与传播学院，广州国际城市创新传播研究中心，2018.

［21］ 陈荣. 声势、音色、节奏与身体［M］. 上海：上海教育出版社，2017.

后　记

　　自 2006 年我考入华南师范大学研究生主修合唱指挥专业，毕业后进入肇庆学院音乐学院从事合唱指挥教学，至今已有 17 年。在此期间我辅导过的合唱团团员，年龄最小者为 6 岁，最长者为 82 岁，训练过的合唱团队类型包括童声合唱团、男声合唱团、女声合唱团、混声合唱团，按照年龄可分为幼儿合唱团、青少年合唱团、大学生合唱团、中年合唱团以及乐龄合唱团。我常想，若人的每个不同成长阶段都有合唱的陪伴，那定是极美好的，而我则要努力成为传播合唱之美的使者。

　　肇庆学院音乐学院设置合唱指挥课程已有四十余载，自 2003 年开始，合唱指挥课程时长由一年延展为两年，是音乐学与音乐教育专业必修的基础课程。肇庆学院合唱团成立于 2003 年，至今已有 20 年。2016 年，为满足学院课程建设需求，成立了肇庆学院音乐学院合唱团，因此，肇庆学院音乐学院具有良好的合唱基础。肇庆学院音乐学院毕业的学生大部分在广东省各市从事中小学音乐教育工作，如何让学生将其在合唱课堂中所学的知识与基础教育相结合，具备通过合唱推动中小学校园文化发展的能力，是我一直在思考的问题。于是，我萌发了结合学院学生实际情况量身定制一本教材的想法。

　　在本教材编写的过程中，特别感谢武汉音乐学院陈国权教授，国家一级词曲作家颂今先生，青年作曲家吴可畏教授，肇庆学院音乐学院教师曾琼娟、汪恋昕，"广州繁声合唱团"音乐总监技安授权将其精心创作的优秀合唱作品纳入本教材，供学生学习；感谢肇庆学院文学院黄年丰博士为本教材编写第五章第五节"咬字吐字"；感谢广州市郑姬名师工作室主持人郑姬以及名师工作室成员——广州市白云区握山小学朱安妮老师、广州市白云区太和第二小学陈婉老师、广州市第六十五中学附属小学一级教师曾庆星，结合中小学音乐课本合唱内容精心设计教学课例，供学生学习参考；诚挚感谢广州中华文化学院苗向阳教授、中央音乐学院指挥系杨力教授在本教材编写过程中给予的指导与帮助；感谢广东实验中学合唱团指挥谢明晶、广州少年宫合唱团指挥陈灵、广州小海燕合唱团指挥刁志君、广州小云雀合唱团指挥邓群、广州儿童合唱团指挥张展璧、广州天河区少年宫"摩星轮"男童合唱团指挥张栩筠、广州荔湾区童声合唱团指挥李慧坤、广州番禺区星海少年宫合唱团指挥秦伟提供的合唱团资料。

　　合唱之路虽艰辛，但一路上总有许多爱合唱的同道中人相互鼓励、支持、帮助，让合唱之路时刻绽放幸福之花。感谢肇庆学院搭建的教学平台，以及校院领导的支持，让我可以在合唱指挥教学过程中向众多的学生传输合唱理念，实现自己的合唱教学梦想；感谢学习路上遇到的恩师，在合唱专业上给予谆谆教导，在我遇到困惑时，给予我前进的动力；感谢所有的合唱团团员，陪伴我一起攻克作品中的难关，在合唱的舞台上不断

突破自我，让我们成为更好的自己；感谢家人的默默支持，让我有充裕的时间去探究合唱的魅力。

"星星之火，可以燎原。"愿同所有如我一样的合唱使者携手，将合唱之星火传播到每一个有歌声的角落。

<div align="right">

周　颖

2023 年 8 月

</div>